U0133823

全球景观中的中国古代艺术

巫 鸿

生活·讀書·新知 三联书店

图书在版编目（CIP）数据

全球景观中的中国古代艺术 /（美）巫鸿著. —北京：生活·读书·新知三联书店，2024.6
ISBN 978-7-108-07763-9

Ⅰ.①全⋯　Ⅱ.①巫⋯　Ⅲ.①艺术史－研究－中国－古代　Ⅳ.① J120.92

中国国家版本馆 CIP 数据核字 (2024) 第 017621 号

特邀编辑　吴　彬
责任编辑　王　竞
装帧设计　薛　宇
责任印制　卢　岳
出版发行　生活·讀書·新知 三联书店
　　　　　（北京市东城区美术馆东街 22 号 100010）
网　　址　www.sdxjpc.com
经　　销　新华书店
印　　刷　天津裕同印刷有限公司
版　　次　2024 年 6 月北京第 1 版
　　　　　2024 年 6 月北京第 1 次印刷
开　　本　880 毫米 × 1230 毫米　1/32　印张 8.25
字　　数　80 千字　图 264 幅
印　　数　0,001－5,000 册
定　　价　69.00 元
（印装查询：01064002715；邮购查询：01084010542）

目　录

自　序

　　接受了葛兆光教授的邀请在复旦大学作二〇一五年的"光华人文杰出学者讲座"，接下来需要想的是讲什么题目，而讲什么又和给谁讲无法分开。在不确定具体出席者的情况下，我把听众预想为三个圈子。最大的圈子是复旦大学师生及校外来宾。复旦大学是综合大学，包含许多学科，从文史哲到科学、法学、医学不等。而我认为美术史虽非显学，但由于与图像阅读及视觉分析的联系而可以和几乎所有学科挂上钩。此外，不从学科角度出发而爱好美术和文物的也可能大有人在。中间的圈子是以复旦大学文史研究院为核心的人文社会科学中的各个领域，包括美术史。在此需要说明美术史不属于美术。美术是艺术创作，美术史则是一门人文学科，更精确地说是史学之一种，因此和其他类型的历史研究以及考古、文学、语言、传播等专业有亲密关系。是否这个讲座能够吸引文史界的同行并引起一些跨学科的讨论？答案虽然无法预设，但可以作为目的追求。最后的第三个圈子是美术史界本身，包括专家和学生。但即便是在这个特定的领域内也仍然存在着一个健康的模糊点，即美术史研究的内涵并无严格定义，而且在近年中有迅猛扩大之趋势。如何在讨论视觉和图像材料的过

程中扩展美术史的边界？一旦把这个问题作为讲座的潜台词，它也就造成了一种思考中的张力。

这样想来，讲座的内容不宜太专，但也不可太广。太专将变成只和第三个圈子或其一部分的对话而忽略了复旦大学举办这个跨学科讲座的初衷；太广则将不免把一个学术研究的机会变成普及的渠道，避开了探索中必然出现的质问和设论。这时一个想法开始萌生：何不将此作为一个实验的契机，把目前思考的一些带有较为根本意义的问题质之于众，以期得到不同类型听众的反响？这些问题的核心是如何讲述和写作中国美术史。一些人可能会对这个问题本身发出疑问：我们不是已经见到多部中国美术通史，自二十世纪以来以不同文字在东西方陆续问世？确实，这些现存著作必定会为进一步思考中国美术史的内涵、线索、逻辑和结构提供史学史上的基础和前提，但是直面反思如何撰写中国美术通史并实验不同路径仍是一个值得推动的课题。放在近现代史的大范围中观看，中国美术通史在二十世纪的产生可以说是中国在这一时期内转化为"民族国家"过程中的一个副产品。在此之前，传统文人可以不加说明地把艺术等同于书画，更不需要在世界之林的语境中去考虑"中国美术"的概念。但随着现代意义上的"中国"的出现，它的整体性的文化和艺术传统变得需要说明或被说明，在时空中展开成为连贯的历史叙事。这个需求在开始时被相对简捷地满足：若干政治史和社会学模式为描述艺术的发展提供了约定俗成的框架，西方美术史中的分门别类也为重新定义中国艺术提供了外来的规范。于是，当中国美术通史开始被书写，就出现了借用西方准则将"中国美术"分为书画、雕塑、器

物、工艺等专项的尝试，或沿循"美术"和"建筑"的平行系统去讲述中国艺术的故事。在时间性上，传统的朝代史很方便地提供了准年代学的线性框架，而"石器时代""青铜时代""奴隶时代""封建时代"等概念的引入也拉近了历史叙事和现代社会经济学理论间的距离。

总起来看，在这个语境中出现的中国美术通史一方面对于中国艺术在全球范围内的介绍起到了非常重要的作用，但另一方面又从未真正证明自身的历史真实性。这里存在的一个关键问题是：当著者使用"中国美术"这个词的时候，他们所指的是什么？是在现代中国版图内所发现的所有古代直至现代和当代的美术作品吗？还是包含了更为缜密的历史性的思考，指涉着一个文化和文明的特征和性格？有关这个问题，我在讲座期间接受《东方早报》访问时向记者打了一个比方：我说如果我们希望了解一个人，我们不会只根据他的出生地或籍贯将其归类，而更会留意他的生平经历、经验和性格（见本书"附录一"）。这个道理在撰写人物传记的时候显示得非常清楚：只有通过发掘和描述传主的生活经验和成长过程，作传者才能充分展现对象的特殊性格及其形成的过程和原因。但遗憾的是，对于中国美术的综述往往没有从这个角度出发，而大多是把晚近中国版图之内的美术资料编排入年代学或进化论的框架。表面上这种通史写作取代了传统文人以书画为唯一艺术的狭窄视野，使用"现代"的史观对视觉和考古材料进行了整合。但是由于这种整合并没有首先建立在对材料本身的视觉和美学特性进行细致分析的基础上，因此必然依赖于外部引进的历史概念和理论。虽然所述之史被冠以中国之名，但

并没有展现其为何"中国"。

如我在本书"开题"中谈到的,近年来出现的书写"全球美术史"的动向,为思考如何讲述和写作中国美术史提供了一个新的角度。很明显,对世界上任何艺术传统特殊经验的探索只有在全球语境中才有意义。反过来说,如果不能发掘出这种特殊性的话,那么所谓的全球美术也只不过是一个单调枯燥的"独体"(monolith)。这里我需要特别强调的一点是:在全球美术史的上下文中对中国美术的性格和经验进行思考,绝不是希望找到某种固定不变的中国性(Chineseness)。恰恰相反,作为历史研究的对象,中国美术的内容和概念必然是不断变化的。对它的性格和语言的识别,也就是在千变万化的艺术形式和内容及其社会环境中寻找变化的动因和恒久的因素。这个讲座的目的是开始这个探索的过程。

§

这本小书汇总了三种内容。其主体是我在二〇一五年十月十日至二十日间在复旦大学所作的总题为"全球景观中的中国古代艺术"的四个讲座及与听众的互动。"开题"和第一讲"礼器:微型纪念碑"原来是在一个讲话中完成的。现在分开,第一讲因此比其他三讲略短。第二种内容是在每讲之后与听众的互动。第三种内容为收在"附录"中的我在讲座期间所作的两个访谈,对讲座的主旨和内容做了一些说明和发挥。现在发表的讲话使用了我事先准备的讲稿,在实际报告的过程中有不同程度的删减。互动中的问答则基于复旦大学文史研究院提供的记录。

我要特别感谢葛兆光先生和杨志刚先生的热情邀请，使我能够有此机会，把思考中的一些问题转化为讲话，继而又出版为此书，得以和越来越多的听众、读者交流。我与复旦大学文史研究院的李星明教授和邓菲教授在讲座期间多次会晤，讨论有关美术史和美术教育的一系列问题，自觉受益良多。邓菲教授和复旦大学文史研究院的金秀英老师对讲座进行了极其细致和妥善的安排。杨洁同学与邓菲教授整理和校对了讲话后的互动。三联书店编辑部对本书的编排和校阅付出大量劳动，在此一并致谢。

巫　鸿

二〇一五年十二月十五日于北京

开　题

　　我的领域是美术史，国内有时也称为艺术史；但是"艺术"这个词的包容面实际上要大得多，除了美术以外还包括音乐、舞蹈等听觉和形体的表现。而美术史所研究的主要是属于视觉、物质和空间范围的材料。我的这个系列讲座也就在这个基本范围内进行。

　　首先谈一谈为什么我以"全球景观中的中国古代艺术"为题。目前国际美术史学界集中探索的一个问题是如何研究和书写"全球美术史"（英文称为"global art history"）。这个问题的起源是由于美术史这个学科的现存架构基本上是以地区和国家来划分的，如中国美术史就是这种"地区美术史"（regional art history）中的一个，其他还有日本美术史、印度美术史、意大利美术史、拉丁美洲美术史、欧洲美术史等。这种以地区或国家为核心的美术史基本上被建构为一种以时间轴为中心的线性发展，在一个相对稳定的地域内把美术的发展分成若干时段，沿时间轴探索艺术形式、媒材、功能和意义的演变及其原因。其结果是实际操作中的美术史实际上是若干线性发展的一个集合体。研究不同国家或地区美术史的学者虽然时有接触，但这种接触多是个人性和临时性的。

从整个学科的角度来看，每个"地区美术史"的教学、研究和展览基本上是封闭式的。这种情况在教学机构和美术馆中都表现得很清楚。国外综合大学中的美术史系都有专长于不同"地区美术"传统的教授，综合性美术馆的内部也都包括展示不同地区艺术品的画廊。如果从学术史的发展来谈这个现象，这种多元线性的学科体系的建立有其历史原因，首先是和美术史在欧洲发展成一个现代人文学科的经验有关。这种以线性发展为基础的学科结构随后适应了其他地区发展民族国家、梳理自己的文化历史传统的需要，在各个构架发展出不同的"地区美术史"。从这个角度看，现在的发展"全球美术史"的呼声也可以看作一个特殊的历史现象，主要的原因包括冷战时代的结束、全球化或国际化的潮流、对以西方为主轴的现代性的反思以及网络技术的发展。一些美术史家开始倡导在研究、写作和教学中突破国家和地区的界域，把美术的发展看成是一种在空间中的互动和延伸的过程。随着这个动向也就出现了不少探索和讨论，包括综合研究计划、讨论会和一些新型的学术著作（图1）。

这些著作中有一些涉及较为本质性的理论和方法问题，如美国弗吉尼亚大学的大卫·萨默斯（David Summers）在《真实空间》（*Real Spaces*）一书中指出当下美术史研究中流行的各种研究方法，包括形式分析、原境分析或后结构主义分析，都是以西方美术史为基础而发展出来的，并不能够成为跨文化美术史研究的基础，他因此大胆地提出需要建立一个新的叙事和分析框架，以"空间艺术"（spatial art）的概念取代西方美术史中根深蒂固的"视觉艺术"（visual art）的概念。他所提出的"空间"概念中包含了

图 1　Kitty Zijlmans，Wilfried van Damme, *World Art Studies: Exploring Concepts and Approaches*（《世界艺术研究：探索概念和方法》），Amsterdam: Valiz, 2008；David Summers, *Real Spaces: World Art History and the Rise of Western Modernism*（《真实空间：世界艺术史与西方现代主义的兴起》），Phaidon Press, 2003；James Elkins, *Is Art History Global?* Routledge: 1st edition, 2006；David Carrier, *A World Art History and Its Objects*, Penn State University Press, 2009

两个系统，一个是"真实空间"（real space），另一个是"虚拟空间"（virtual space）。"真实空间"包含人们能够实际感知的三维空间中的艺术形式，主要是建筑和雕塑。建筑属于真实的社会空间，雕塑则属于真实的个人空间。传统美术中的"虚拟空间"则是在二维平面上构造出来的图像空间，包括各种类型的绘画和印刷品等。但是由于任何绘画和印刷品都必须具有具体的承托材料和媒材，因此"虚拟空间"也不是绝对的，而是永远处于和"真实空间"的互动之中。

萨默斯教授的观点在美国学界没有被普遍认同。我在这里简单地介绍了一下，一方面因为这是比较新的一个理论，在国内也可以引起讨论，另一方面是因为我在这几个讲座中所谈的中国美术史中的材料，也有意地包括了"真实空间"和"虚拟空间"两个类型，希望把它们融合入一个更为丰富多元的美术史叙事。属于"真实空间"的有各种礼仪建筑（如墓葬）和器物，属于"虚拟空间"的有卷轴画和山水图像。因此，虽然我将要谈的主要还是中国美术的问题，在一个基本层次上这几个讲话已经和萨默斯教授提出的"全球美术"框架发生了关系。

但是总的看来，在欧美学界里，萨默斯教授所代表的这种雄心勃勃、以"全球美术"为新框架对美术史的基本观念进行反思和清理的做法还是比较少的。大多"全球美术史"名下的研究计划属于两个更为实际的方法或趋向，我把它们称为"历史性的全球美术史研究"和"比较性的全球美术史研究"两种。"历史性"研究的课题包括沿丝绸之路的美术传布与互动，欧、亚、非和美洲之间商业美术的机制和发展，佛教、基督教和伊斯兰教美术的

传布和演变，等等。很多这类课题（如丝路美术研究）实际上应该称为"跨地域"（transregional）研究，而不真正是全球性的研究。但由于它们的一个基本目的是打破地域的界限，因此在方法和目的上与"全球美术史"相通，其研究结果也为"全球美术史"的书写提供了材料。与其他种类的历史研究相同，历史性的"全球美术史"项目以历史个案为基础，结合图像、考古和文字材料，沿时间和地域两个维度探寻美术的发展。它的目的是发掘不同文化和艺术传统的实际接触，而不是对一般意义上的艺术形式和美学性格进行宏观反思，因此和"全球美术史"中的第二种研究方法，也就是"比较"的方法，判然有别。

与跨地域研究相同，比较性研究在美术史这个领域中也并不完全是新的，二十世纪初的一些德国美术史家已经尝试对不同艺术传统进行了比较——如东西方绘画的不同视觉观念和表现方式，也提出了一些理论。但历史学家对这种宏观的比较研究方式一般抱有怀疑态度。近年来出现的沿"比较"研究方向的课题则似乎反映了一个新的动向。总的来说，这些新的研究计划并不立即对不同美术传统进行比较，而是着重于建立一个美术史的"全球视野"。这些研究计划一般是集体性的，由不同"地区美术史"的专家学者参加，围绕某些专题进行"跨传统"（"跨传统"这个词可能比"比较"这个词要更为准确）的研究。比如在我任职的芝加哥大学美术史系，研究希腊罗马美术、早期基督教美术、美洲玛雅美术和古代中国美术的几位教授（开始的时候是四位，下一年将发展为六位）发起了一个名为"全球古代艺术"（Global Ancient Art）的持续性研讨计划。每一年共同选择一个主题，围绕这个

主题在各自的领域中进行研究，然后把成果在会议中发表，并在这个基础上进行深度讨论。这几年做过的主题包括：古代美术中的"不可见性"（invisibility）、古代美术中的"容器"（vessel）、古代美术中的"尺度"（scale）和古代美术与"祭祀"（sacrifice）。这些概念在晚期美术史中的意义和作用不一定很突出，但是对于世界上任何早期艺术传统都是极为重要的（只要想一想"容器"在不同古代艺术传统中的显赫地位，就可以很容易看到这一点）。每位参加者的论文并不对不同艺术传统进行直接的比较，但是整个项目的实施过程，包括开始的选题和随后的学术报告、讨论和出版，很有效地把多元地域的美术史研究连接入一个研究框架，并可能引出新的想法甚至理论。与此有关的一个更大的项目是纽约大学几年前成立的"古代世界研究所"（Institute for the Study of the Ancient World），也是把研究不同地区古代文明的学者纳入一个新型机制，通过教学和讨论产生长期的互动。

这个相当长的开场白逐渐引到这个讲演系列的主题，即"全球景观中的中国古代艺术"。顾名思义，我的注视点仍然是中国，但是希望把中国艺术放在一个全球的视野里去看，因此和上面所说的"比较性"或"跨地域"的研究方式有密切关系。需要说明的是，从美术史研究的全局来看，我认为以上所谈的两条道路，即"历史性"和"比较性"的方法，对于建立"全球美术史"都是非常重要的，我自己的研究和写作也在不同场合涉及这两种方法。我同时也希望强调一点，即"全球美术史"和"地方美术史"（local art history。这里说的是广义的"地方"，包括国家和地区）不应该是对立的，"全球美术史"也不可能代替"地方美术史"。

实际上，从美术开始发生到现在，它的发展和特定地区的文化、社会及政治总是具有不可分割的关系。虽然目前的"当代美术"在全球的共时性发展开始改变这种历史逻辑，但是这种美术还很新，对于美术史研究的整体影响仍然需要等待历史的检验。我们现在需要寻找的是"全球美术史"和"地方美术史"的一种有机互动、相辅相成的结构。这也就是我的这个讲座系列的最主要的目的。

在英国泰德现代美术馆举行的一次讨论会上，我对与会学者提出了一个问题。我问他们：我们是否可以想一下在历史的长河中，我们各自研究的美术传统对于整体的人类美术史作出了什么最有价值的贡献？和这个问题有关的另一个问题是：我们如何在世界美术史的框架中衡量特定地区艺术传统的"价值"？美术史家常常做的是在地区美术传统的内部寻找价值判断的线索，比如说中国美术史中对商周青铜器、汉代画像或书画艺术的研究，都是要找出这些艺术形式的发展过程，确定它们从滥觞时期到逐渐成熟，以至产生经典作品的过程。我上面提出的问题则是希望从另外一种角度来反思中国美术的价值。这个反思建立在两个基础上。一是把全球美术看作一个整体，其中包含着许多既独立又互动的地区性美术传统，每个地方传统都对人类美术的整体作出了宝贵的贡献。二是这些地区性的贡献是不同的，正因为如此才造成了人类美术的无比丰富。举几个简单的例子来说，对人体的表现是欧洲艺术的一个特殊兴趣，从古代到现代有着很强的持续性，是别的地方性美术传统所无法比拟的（图 2.1—2.3），而源远流长的水墨画则是东亚给人类美术的一项独特礼物（图 3.1—3.3）。非

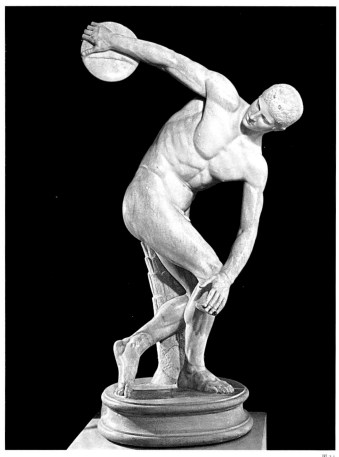

图 2.1

图 2.1 《掷铁饼者》大理石雕复制品，罗马国立博物馆藏

图 2.2 安格尔（Jean Auguste Dominique Ingres，1780—1867）
《大宫女》，布面油画，巴黎卢浮宫博物馆藏

图 2.3 毕加索（Pablo Picasso，1881—1973）《亚威农少女》，布面
油画，纽约现代艺术博物馆藏

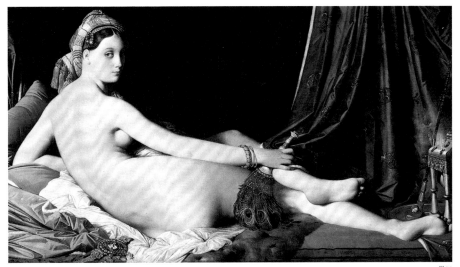

图 2.2

图 2.3

大德三年七月廿六日為

楊安甫作 子昂

浮玉灘前敌舟古山鳥鳴煙湧六
樹碧潤堂上憶王孫白石亂茀帶
秋雨
陳琳

碧浪湖頭雲色莒溪曉
岫烟蘿一逕疎林秀石
水精宮裏婆娑
丹丘柯九思題

图 3.1

10

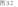

图 3.2

图 3.3

图 3.1 赵孟頫《疏林秀石图》，元代，纸本水墨，台北故宫博物院藏

图 3.2 宋李公麟《龙眠山庄图》局部"泠泠谷"，北宋，纸本水墨，
台北故宫博物院藏

图 3.3 徐渭《杂花图卷》局部，明代，纸本水墨，南京博物院藏

洲艺术提供了巫术、仪式和视觉形象结合的最强烈的例证（图
4.1—4.3），伊斯兰教艺术则创造出独特的对建筑、装饰和文字的
综合（图5.1—5.3）。如果单独地研究这些传统的话，我们发现的
是它们的内在发展和变化，关注点未必是它们作为整体艺术传统
的特殊性格和语言。如果把它们联系和对照起来看，则不但可以
看到人类美术的丰富性，而且可以更深地理解每个地方美术传统
到底独特在什么地方。

　　因此在这里我给自己也给大家提出这个问题：传统中国美术
对整体的人类美术史作出了什么最独特的因而也是最有价值的贡
献？这个问题很大，每个人的注视点不一定一样，对这个问题的
回答也不一定相同。在考虑这个问题的时候，我自己的关注点是
确定中国美术中具有鲜明文化和视觉特性，同时又是源远流长、
深具影响的一些基本线索。换句话说，这些线索不是局部的和暂
时的现象，也不是类似于"四大发明"之类的独立事件，而是某

图4.1

图4.1—4.3　非洲木雕面具

12

图4.2

图4.3

图 5.1—5.3 伊斯兰
美术中建筑、装饰和
书法的结合

图 5.1

图 5.2

图 5.3

种带有本质性，为中国美术中的一些主要视觉形式和美学概念奠定基础的东西，类似于"基因"一样的东西。这不是说类似的艺术形式在世界上其他地方美术传统中不存在，而是说它们在其他传统中的存在不具有中国美术中的持续性和深刻性。

由于我在这个系列里将作四次演讲，我就首先提出四个候选者来进行讨论。第一个是"礼器"艺术，是今天报告的主题。这个艺术传统是新石器到夏商周三代艺术的主流，随后在东周后期引出了世界上第一个关于器物的理论，在以后的中国视觉文化和物质文化中也从未消失。可以说是浩浩荡荡，影响深远。第二个是"墓葬"艺术，会作为第二讲的主题。虽然坟墓在任何地区和文化中都存在，但是中国的墓葬艺术上下延续几千年，创造出无数的"地下博物馆"，这种情况则是独一无二的。第三讲的主题是"手卷"这种绘画形式。与独幅画不同，手卷是一种"运动"的媒材，提供了如同现代电影一般进行视觉旅行的可能，为历代中国画家提供了无限的想象空间，创造出结合空间和时间的各种画面。最后一讲将聚焦于中国绘画中的"山水"图像。虽然"风景"是世界艺术中的一个常见表现内容，但是没有哪一个美术传统像中国这样，在上千年的历史长河中把山水画发展成为一个博大精深的艺术体系，在自然形象中寄托了丰富的人文内容、伦理思想、政治抱负以及私人情感，与之同时不断完善的一个完整而深刻的山水美学理论更是世界上绝无仅有。这四个题目与美术或视觉文化中的四个重要方面对应，即器物、建筑、媒材和图像。从这里开始，我今天的讲座就集中到第一个题目，即作为古代中国艺术主流的"礼器"艺术。

礼器：微型纪念碑

"礼器"是古代中国最重要的艺术形式。我在这里所说的"古代中国"涵盖了新石器晚期和夏商周三代，基本上是从公元前四千年到公元前三世纪。因为这个系列讲座的目的是在全球景观中反思中国古代艺术，那就让我们首先看一看世界上其他古代文明在这个时期里所创作的一些著名的建筑和艺术作品。

　　这些文明中最重要的几个是两河流域的美索不达米亚文明、尼罗河下游的古埃及文明、南亚的印度河文明和中美洲的奥尔梅克文明（图1）。时间有限，我不能仔细介绍，但简单的几张图片也可以反映出这些艺术传统的若干重要性格。图2所示是美索不达米亚文明乌尔第三王朝时期修建的吉库拉塔大金字塔形神庙，是献给月神的。时间在公元前二一〇〇年左右，和夏代建立的时间差不多。图3中的头像也属于美索不达米亚文明，表现一位阿卡德国王（Akkadian Ruler），以坚硬的材料雕成，年代约为公元前二二五〇年。图4是著名的汉谟拉比法典碑（Law Code of Hammurabi），属于古巴比伦王朝，年代为公元前一七六〇年。大家都知道这方石碑记载了世界上的第一个法典。但是对于美术史家来说，它的重要性也在于以黑绿色玄武岩石料雕刻出了国王的形象。

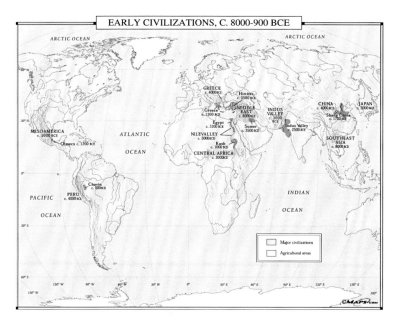

图 1　早期文明分布地图，公元前八〇〇〇—前九〇〇年

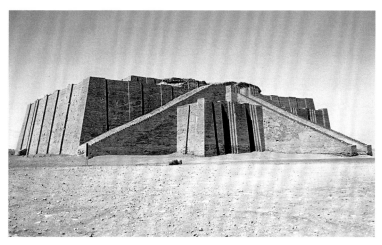

图 2　吉库拉塔大金字塔形神庙，美索不达米亚文明乌尔第三王朝，约公元前二一〇〇年

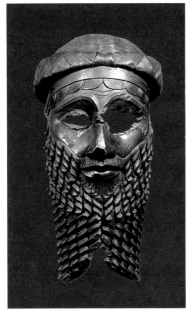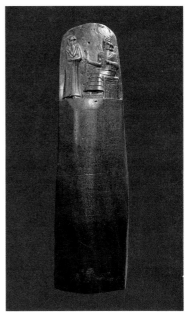

图 3　阿卡德王萨尔贡一世青铜头像，美索不达米亚文明，约公元前二二五〇年，伊拉克巴格达博物馆藏

图 4　汉谟拉比法典碑，古巴比伦王朝，公元前一七六〇年，巴黎卢浮宫博物馆藏

　　以下几张图片是古代埃及美术的代表作品。大家都知道埃及古王国时期的金字塔，是古埃及统治者法老的坟墓。图 5 中是吉萨金字塔群（Giza pyramids），属于第四王朝，公元前二五〇〇年左右。古埃及的另一种重要礼仪建筑是神庙，是神祇的住所。卡纳克（Karnak）神庙是埃及最大的神庙，也是古代世界最壮观的建筑体，占地超过纽约曼哈顿的半个城区。中央的大柱厅有五千多平方米，厅内竖有一百三十四根石柱，中央两排每根高二十一米，直径三点五七米（图 6）。除了这些惊人的巨型建筑以外，古埃及艺术也代表了人类艺术中的第一个写实主义的高峰。甚至

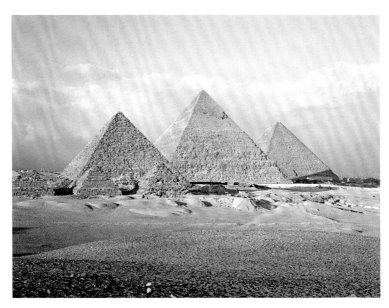

图 5　吉萨金字塔群，古埃及第四王朝，约公元前二五〇〇年

图 6　卡纳克神庙，古埃及拉美西斯二世，约公元前一三九一—前一三五一年

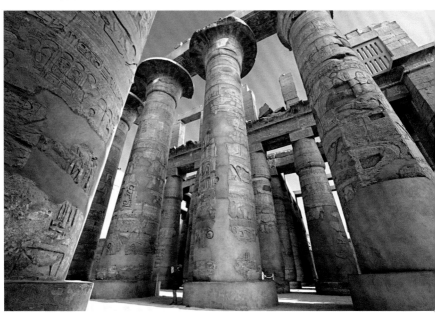

在第一王朝，大约公元前三○○○年的时候创作的纳尔迈石板（Palette of Narmer），已经明确显示出以图画表现真实人物和记述历史的倾向（图 7）。而大约半世纪之后出现的被称作《书记官卡伊像》的圆雕（Seated Scribe，第四王朝，约公元前二六○○年），以赭色画皮肤，以磨亮的石头做眼睛，把对象全神贯注并带有几分警觉的神情刻画得十分生动（图 8）。

印度河文明（约公元前三三○○年至公元前一七○○年）和中美洲的奥尔梅克文明（公元前一二○○年至公元前四○○年）留下的建筑遗迹和艺术遗物相对少一些。但是附图中的这几个例子——包括印度河文明的摩亨佐 - 达罗城址（Mohenjo-daro，约于

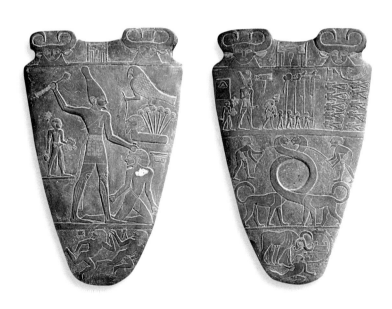

图 7　纳尔迈石板，古埃及第一王朝，约公元前三○○○年，埃及博物馆藏

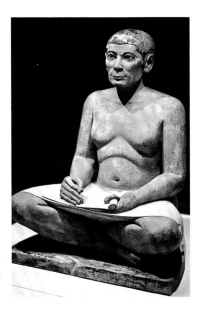

图 8　石雕《书记官卡伊像》,古埃及及第四王
朝,约公元前二六〇〇年,巴黎卢浮宫博物
馆藏

公元前二六〇〇年)和该地出土祭司或王者雕像(图9、图10),
以及美洲奥尔梅克文明的巨石雕像(图11)——都显示出对于巨
型建筑和石材的热爱。奥尔梅克文明的人头像有三米多高,如果
以七比一的比例计算人体高度的话,整个人体超过二十米高。人
像以坚硬的花岗岩雕成,有着厚嘴唇和扁平的鼻子,戴着奇特的
头盔,被猜测是奥尔梅克的国王。

　　总结一下:虽然这个不同地区的古代文明也创造了许多精致
的小型雕刻、容器和其他的礼仪用品,但是它们的一个共同特点
都是把最大量的人力和物力以及当时所掌握的最高技术用来建造
巨型建筑和雕像。这些建筑物和雕刻不但体型庞大,而且它们所
使用石料和砖材也尽可能地增强建筑物的永久性。可以说,三个
基本因素——可视性、永久性和纪念性——共同构成了它们的纪

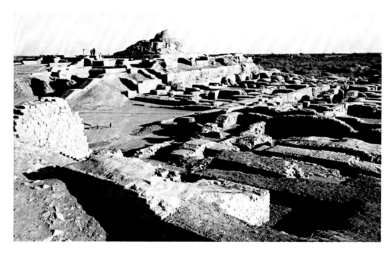

图 9　印度河文明摩亨佐 - 达罗城址，约公元前二六〇〇年

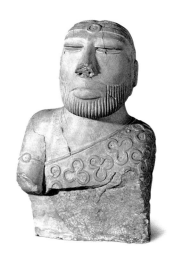

图 10　印度河文明摩亨佐 - 达罗城址出土摩亨佐 - 达罗主祭司神像，塔克西拉博物馆藏

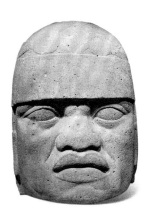

图 11　美洲奥尔梅克文明巨石雕像，前古典时期早期（约公元前一五〇〇—前一〇〇〇年），墨西哥国立人类学博物馆藏

22

念碑性。另外一个重要特点是，在这些艺术传统中的雕塑和绘画里，"模拟性"或"再现性"的风格从一开始就是主流。"模拟"（mimesis）或"再现"（representation）的意思都是以艺术形象表现外在现实，包括人、事件和自然景物。虽然艺术从来不等于现实，但不论是古埃及的《书记官卡伊像》还是印度河文明的祭司像，都明显把可观察的现实（observed world）作为艺术表现的对象或底本。

当我们把视线移到古代中国的时候，我们看到一个截然不同的情况：从新石器晚期到夏商周三代的几千年的漫长时间里，这里完全没有类似规模的强调永久性的礼仪建筑。考古学家已经发现了不少商周的宫室和礼仪建筑，并根据其遗留的基座进行了想象性的复原。复原结果是一些四阿顶的木构建筑，屋顶以草、泥筑成，其中较大的一座是位于安阳殷墟的"乙20"遗址，估计长度为五十五米左右（图12.1—12.2）。其他考古发掘显示出坐落于深邃院落之中的宫室或宗庙。坐落在封闭性的空间中，这些建筑所显现的不是对权力的公开展示，而是将权力深藏不露（图13）。同样，公元前三世纪以前的中国古人既没有用石料来制作大型雕刻，也没有在绘画和雕塑中追求"再现性"的艺术风格。虽然美术史著作偶尔使用"雕塑"这个词，但所指的大多是动物形状的容器或器物表面上的画像装饰（图14）。大型人形雕塑作品，如红山文化"女神庙"中的陶质偶像和三星堆遗址中发现的青铜立雕，仅出现在遥远的东北和西南，不属于这一时期中国或东亚地区艺术生产的主流。

那么，这是不是说古代中国的艺术较之其他古代文明落后

图 12.1 安阳殷墟商代宫殿乙 20 遗址复原图

图 12.2 安阳殷墟商代宫殿乙 20 遗址图

图 13 二里头夏代或早商遗址宫殿复原模型

图 14 大禾方鼎，商
代晚期，一九五九年
出土于湖南省宁乡黄
材镇胜溪村，湖南省
博物馆藏

25

呢？事实上，当我在哈佛大学和芝加哥大学教授中国美术史的时候，一些学生看到古代中国既没有令人震撼的金字塔也没有栩栩如生的人像，在美术馆中看到的东西不是近乎抽象的玉雕就是些盘盘罐罐，往往感到有些失望。我告诉他们的是：如果他们希望真正懂得古代中国艺术的深邃和广大，就必须抛弃现代人对于"纪念碑式"建筑和"再现性"风格的偏爱，而去探寻一种完全不同的艺术和美学理想。这也就是我今天要谈的"礼器"艺术。

大量考古发现使我们能够断言：早期中国艺术的核心是以特殊的材料制作具有特殊形态、纹样和礼仪功能的可移动器物。汗牛充栋的考古报告和美术史著作不断地重述和丰富了这个事实。阅读这些著作和报告，我们看到从公元前四〇〇〇年到公元前一〇〇〇年中期的这个漫长的时期内——也就是从新石器晚期跨越整个青铜时代——中国美术的杰出例证大多是这样的作品，包括精致的史前陶器、玉器以及成百上千的商周青铜器。这个事实如此明显，我们因此可以相当有信心地提出：如果我们希望理解这个漫长时期中的中国艺术，我们就必须了解这些"特殊对象"的语汇、功能、意义以及美学素质。这种愿望引导我们提出一系列问题：

这些器物有着什么样的体形上和视觉上的特征？

它们对其拥有者和使用者来说有着什么意义？

它们如何辅助社会和宗教行为？

它们又如何表达当时的思想意识或宗教观念？

我们也应该注意到，这些器物产生于中国国家形成中的一个关键阶段，复杂的社会结构在这个时期中正在出现，书写的历史

也正在产生。这个礼器艺术是如何和它们所属的时代接轨的？我在近二十年前出版的一本书里（《中国古代美术与建筑中的"纪念碑性"》，英文版于一九九六年出版），试图通过对考古材料的分析对这些问题作出回答。但是在二十年后的今天，我感到还可以从另一个角度进一步审视这些问题，即通过发掘和分析中国古代的一个有关"礼器"的话语（discourse）。采用这个二元视角，把对实物的分析结合于对历史文献的研究，我们可以既考虑这些"特殊器物"的形式特征，同时也思考这些形式特征背后的思想意识。

顾名思义，"礼器"的直接含义是在礼仪中使用的专门器具，比如说鼎、鬲、簋等是祭祀时使用的"食器"，爵、角、觚等是祭祀时使用的"酒器"，等等。但在这个比较简单的基于"实际功能"的定义之上，中国古代的礼器还有一个更深刻的含义。《左传·成公二年》引孔子的话说："名以出信，信以守器，器以藏礼，礼以行义，义以生利，利以平民，政之大节也。"其中"器以藏礼"一语和《礼记·乐记》中所说的"簠簋俎豆，制度文章，礼之器也"意义很接近，都指出"礼器"的本质并不仅仅限于它们的外形和表面功能，而在于它可以"内化"（internalization）礼仪规章、社会关系、道德规范和政治制度，使得来源于实际生活的这些物品具有了重大的、超乎它们实用价值的意义。这个理解也使我们注意到"礼器"的一个内在的悖论：一方面，作为一种象征物，礼器必须是特殊的，必须在材质、形状、装饰和铭文等物质形态上和实用器物区别开来，人们因此可以清楚地识别和认识它所代表的概念；另一方面，礼器仍是"器"，在类型上与日常用器有关，甚至一致。换言之，礼器看上去可以是一把斧头、一个鼎、一只

碗，但它不是普通的斧头、鼎或碗。这个看似矛盾的特征实际上是礼器艺术的核心，贯穿了这门艺术发展的全过程。

礼器艺术的早期阶段可以追溯到史前时代的红山、大汶口、良渚、石家河和山东龙山文化，时间在公元前四〇〇〇年到公元前二〇〇〇年。大汶口文化的玉斧在器物类型上与同时代的石斧几乎完全相同，所不同的是其超级坚硬的玉材以及所要求的特殊制作技术和大量的劳作时间（图15）。这把形态简单的玉斧因此已经明确地体现出了礼器的"内在悖论"：它看上去是一把斧头，但它不是一把普通的斧头。对于当时人来说，它不但以其特殊的色泽和光润的表面显示出和一般工具的区别，它更重大的社会意义在于凝聚了巨量的人工劳动和特殊的技术性（technology）。作为一个工具来说，它并不比一把普通石斧有明显更高的实际功能，它的功能在于显示对人工和技术的"浪费"及该器物所有者所拥有的"浪费"这些人工和技术的权力。因此它可以成为社会地位以及政治、宗教权威的象征物。并非巧合的是，正是在公元前四〇〇〇至前三〇〇〇年这段时间，中国东部沿海地区出现了明显的社会分层。出土这件玉斧的大汶口墓地中有着两种截然不同的墓葬：大多数只有少量的随葬品，而少数大型墓葬中随葬有大量精美的器物（图16.1—16.2）。玉斧无一例外地发现于规模最大的男性墓葬中。

大汶口文化和其后的山东龙山文化还创造了另一种早期礼器：特殊设计和制作的陶器（图17—19）。虽然这些器物以便宜的陶土制成，它们之所以变得特殊和"昂贵"，一是它们的制作要求高超的技术和复杂的生产程序，二是在制作过程中必然会经历许

图 15　穿孔玉斧，约公元前三五〇〇年，一九五九年出土于山东泰安大汶口遗址墓葬，山东省博物馆藏

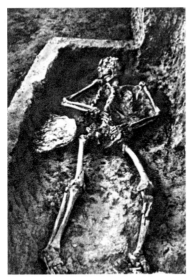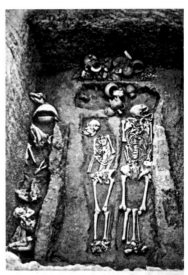

图 16.1—16.2　山东泰安大汶口遗址墓地中的墓葬 M13，公元前三五〇〇—前三〇〇〇年

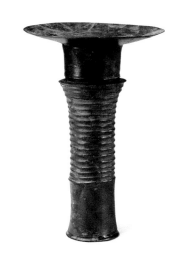

图17 陶鬹，大汶口文化（约公元前三〇〇〇年），一九七七年出土于山东临沂大范庄，临沂市博物馆藏

图18 黑陶蛋壳杯，山东龙山文化陶器（约公元前二〇〇〇年），山东省博物馆藏

多失败的尝试，因此限制了它们的数量。我们必须了解：用柔软的陶土塑造这种极薄的"蛋壳"陶器，然后在高达一千摄氏度左右的高温中使之脱水硬化而保持形状不变，是一项极其困难的技术。甚至当今的陶瓷艺术家用当代设备也很难达到。但如此精工制作的这些杯、盘、鬹、豆却无法在现实生活中使用。这一方面是由于它们脆弱的质地，另一方面是由于它们的高足、平沿和极薄的把手，装上酒水后难以稳定地站立或被拿起，如图18、19。它们主要的作用明显是象征性而非实用性的。但传达其象征性意义的不是文字解说和描绘性的图形，而是抽象的视觉因素：这些器物一般不带表面装饰，纯黑或纯白的单色造成剪影一般的效果，

突出了轮廓线的细腻变化。在器物这门艺术中，它们所达到的水平在古代世界里可以说是无与伦比。值得回味的是，这些可移动器物可以说是"反纪念碑性"（anti-monumental）的：与强调庞大和坚实的金字塔等礼仪器物相比，它们以其小型的体量、精致的造型和脆弱的质地见长。

大约与山东龙山文化同时，玉礼器在长江下游的良渚文化地区于三个方面获得长足的发展。第一个方面是礼器和用器的进一步分离。与大汶口文化玉斧不同，良渚文化玉器不再直接模仿石器。钺变得宽而薄，璧变得既大又重，不可能再有装饰人体的功能。这两类良渚玉器可以被看作第二代的模仿形式，管状的玉琮则是此时出

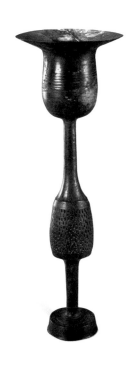

图19　黑陶蛋壳杯，一九六〇年出土
于山东省日照市，山东省博物馆藏

31

现的专门设计的礼仪器具（图 20.1—20.3）。

　　良渚艺术的第二个重要发展是兽面纹的普及，往往装饰在琮和其他玉器之上，以强化其宗教或礼仪的意义（图 21.1—21.4）。兽面纹可能源于公元前五〇〇〇年的河姆渡文化。这种图像代表了中国古代艺术另一个鲜明特征，即非写实和"反再现"的倾向。与

图 20.1

图 20.2

图 20.3

图 20.1　神人纹玉钺，良渚文化玉礼器，一九八六年出土于浙江余杭长命乡雉山村反山遗址墓地，浙江省文物考古研究所藏

图 20.2　玉璧，良渚文化玉礼器

图 20.3　玉兽面鸟纹琮，良渚文化晚期，首都博物馆藏

古代世界中的其他艺术传统所创造的人像和动物形象不同，良渚的兽面纹并不描绘任何真实存在的客体，它纯粹是人们想象的产物，反映出一种全然不同的视觉逻辑和美学标准。而且，良渚的兽面纹并不基于若干标准化的"偶像"（icon），而是以其形状的多样性和非固定性作为主要特征。例如瑶山墓地出土的七百件玉

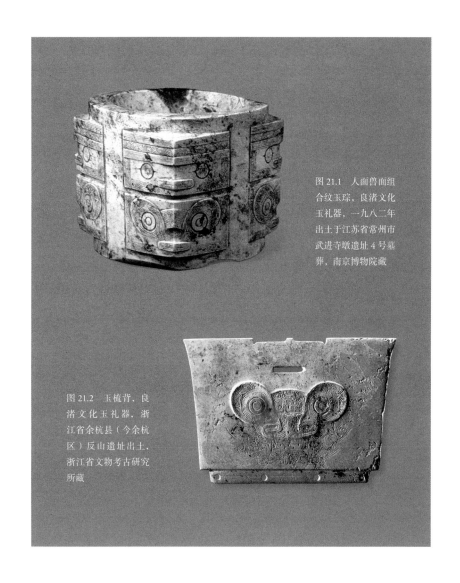

图 21.1　人面兽面组合纹玉琮，良渚文化玉礼器，一九八二年出土于江苏省常州市武进寺墩遗址 4 号墓葬，南京博物院藏

图 21.2　玉梳背，良渚文化玉礼器，浙江省余杭县（今余杭区）反山遗址出土，浙江省文物考古研究所藏

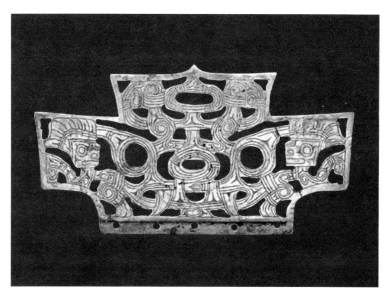

图 21.3　良渚文化神徽，一九八七年出土于浙江省余杭县（今余杭区）反山遗址

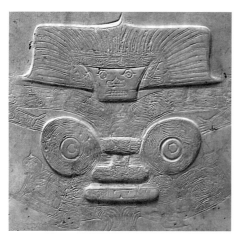

图 21.4　良渚文化神徽，刻于大玉琮上，一九八六年出土于浙江省余杭县（今余杭区）反山 12 号墓，浙江省博物馆藏

器中没有任何两件具有完全相同的兽面。这种多样性明显是有意设计的。这种图像的变异（metamorphosis）随后成为商周青铜器装饰的一个特征。在良渚玉器上，兽面纹与器物形制密切结合，因此可以被称为"装饰"（decoration）。但一些良渚文化玉器出现了另一种图像（图22），这是一种阴线刻制、非常细小、完全孤立、标准化的图形，常常表现站在祭坛上的一只鸟，标志了"图形徽志"（emblem）的出现。

图22　玉兽面鸟纹琮上阴线刻鸟纹，良渚文化晚期，首都博物馆藏

良渚文化礼器的第三个重要发展是它的高度集中，反映出社会的进一步分化和政教权力的强化。埋葬有大量玉器的高等级墓葬被称为"玉敛葬"。江苏武进寺墩遗址发掘的一座墓葬中出土了超过五十件玉器，包括二十四个玉璧、十四件玉钺和三十三个玉琮（图23）。浙江瑶山墓地的十二座墓葬从东至西被

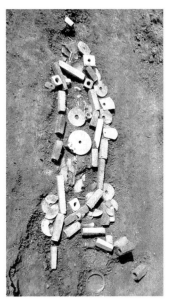

图23　玉敛葬，良渚文化，一九八二年出土于江苏武进寺墩3号墓

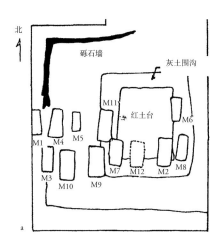

图 24.1—24.2　浙江
余杭瑶山良渚文化墓
地及出土玉器种类

	玉钺	大型琮	小型琮	三齿冠状器	"纺轮"	璜
8 号墓	1	有		1		
2 号墓	1	有	有	1	1	
12 号墓	1	7	有	1		
7 号墓	1	有	有	1		
9 号墓	1	有	有	1		
10 号墓	1	有		1		
3 号墓	1	有		1		
北列						
6 号墓					有	1
11 号墓					13	4
5 号墓					有	
4 号墓					8	2
1 号墓					6	2

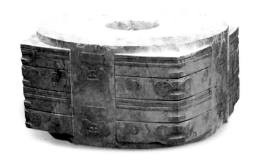

图 25　大玉琮"琮王"，通高八点八厘米，射径十七点一至十七点六
厘米，孔径四点九厘米，重六点五公斤，一九八六年出土于浙江省余
杭县（今余杭区）反山 12 号墓，浙江省博物馆藏

排成两列，共出土七百多套（件）精美的玉器，其中钺、琮和二齿
冠状器仅见于南排中的男性墓里，而圆形与半圆形的玉璜、玉璧和
玉纺轮则仅见于北排的女性墓中（图 24.1—24.2）。虽然这些玉器尺
寸不大——良渚文化最大的"琮王"也不过十七厘米见方，不到
十厘米高（图 25），但是制造它们所使用的时间和劳力是难以想象
的。实际上，在对劳力的消耗和作为权力象征物的意义上，这些
器物的内在逻辑与古埃及的金字塔可以说是相同的，但是二者的
外在表现截然不同，一个显示为庞大的纪念碑建筑，另一个则显
示为小型的可携带的礼器，我称之为"微型纪念碑"。

　　因此，到了公元前三〇〇〇年的晚期，一个丰富而完整的
"礼器"艺术传统已经在中国土地上牢牢地扎下了根，其基本特征
是使用特殊材料和当时最高的技术制作小型礼仪用具和象征性物
品，其宗教和社会意义进而被非再现性的兽面纹和图徽强化。这

种象征性艺术首先在东部沿海出现，随后向周围扩张，为夏商周的青铜礼器艺术奠定了基础。而青铜艺术在这两千年之久的三代时期中的长足发展，则进一步确定了礼器艺术在中国艺术中的主导地位，并且界定出世界史中的一个特殊意义上的"青铜时代"。

在西方的社会进化论中，一个很有影响的理论是把不同质料制作的劳动工具看作生产力发展的动因和体现，因此有了沿单线发展的"石器时代""青铜时代""铁器时代"之说。在这个框架里，戈登·柴尔德（Gordon Childe）（图 26）认为当青铜时代发展到最高程度的时候，它的基本特征是"金属工具在农业和重体力劳动中得到应用"。然而，尽管商周铜器被公认为古代世界中技术最为高超的青铜制品，但是古代中国人从未将青铜器制造用于大规模生产的农业工具。在青铜制造术被发明后，这种新的贵重金属主要服务于两种非生产性目的，一是礼仪中使用的容器和乐器，二是武

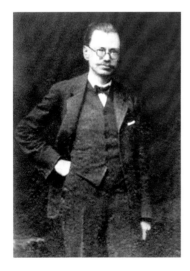

图 26　戈登·柴尔德（Gordon Childe，1892—1957），澳裔英籍考古学家，生于澳大利亚悉尼市，毕业于悉尼大学和牛津大学，曾任伦敦大学考古学院院长、爱丁堡大学教授和不列颠学院院士

器和车器。这个"青铜时代"里的主要生产工具仍然是用石头制作的。这种情况使我们考虑一种"双线"的物质进化模式。关于这个模式，写于公元一世纪的《越绝书》中有一段话很有启发。在"宝剑篇"这章里，一个叫风胡子的人告诉楚王说，不同的时代使用不同的材料"为兵"，这些材料因此象征了与其相关的时代：

> 轩辕、神农、赫胥之时，以石为兵，断树木为宫室，死而龙臧。夫神圣主使然。至黄帝之时，以玉为兵，以伐树木为宫室，凿地。夫玉，亦神物也，又遇圣主使然，死而龙臧。禹穴之时，以铜为兵，以凿伊阙，通龙门，决江导河，东注于东海。天下通平，治为宫室，岂非圣主之力哉？当此之时，作铁兵，威服三军。天下闻之，莫敢不服。此亦铁兵之神，大王有圣德。

这段话里提到四种物质：石、玉、铜和铁。其中"以石为兵"是上古乌托邦的三皇时代的特征。玉器（文中称为"神物"）则是创造了国家、规范了社会等级的黄帝的发明。青铜器的使用与第一个王朝夏相连，接着是三代以后的铁器时代。在这个系统中，玉比石高贵，铜与铁区别。联系到考古材料，我们可以把这四种材料分为两个并行的序列（图27）：一个是用于生产的，从

工具：石——铁（恶金）

礼器：玉——铜（美金）

图 27 《越绝书》所记古代物质发展示意图

一般的石器到被称为"恶金"的铁器；另一个是用来制作礼器的或用以"藏礼"的，从珍贵的玉器到称为"美金"的铜器。这个以"生产"和"礼制"为核心的双线发展系列与柴尔德提出的单线社会进化论有本质上的区别。

商周铜器艺术的发展大家比较熟悉，在上海博物馆里也有精美的展览。我这里只就礼器发展的线索提出四点值得注意的现象。第一，目前所知的最早的青铜器——河南二里头出土的夏代末期或商代早期的铜爵（图 28）——器壁极薄，造型精巧，从视觉特征和美学价值来看应是继承了山东龙山文化史前时期陶礼器的传统。商代早期至中期的青铜器则迅速地加大加重，"兽面纹"母题

图 28　青铜爵，夏代末年或商代早期，一九七四年出土于河南偃师二里头遗址，洛阳市博物馆藏

图29　乳丁纹铜方鼎，商代前期，一九七四年出土于河南郑州张寨南街，中国国家博物馆藏

揭示出其与良渚文化及龙山文化玉器之间的联系（图29）。第二，这一时期对于贵重器物的拥有欲望进一步强化。上面说到良渚的玉敛葬可以说是"浓缩的地下金字塔"，商晚期唯一没有被盗掘过的王室墓葬妇好墓更是如此。虽然墓主贵为王后并且是个极有权势的军事首领，她的坟墓的墓上建筑却毫不起眼，不过是遮蔽墓坑的一个大约五米见方的茅草房（图30）。真正的宝物是超出人们视线、在狭小墓坑中所埋藏的近两千件器物，包括二百一十件青铜礼器、七百五十五件玉器以及五百六十七件骨器和象牙器（图31）。这个案例说明，对可移动器物的拥有和积累——而非大

图 30　妇好墓上的建筑复原

图 31　妇好墓内部复原

型纪念碑建筑，成为地位和权力的最强烈体现。第三，青铜礼器越来越多地成为纪念性文字的载体。早期铜器无铭，商代中期开始带有图形徽志和祖先庙号（图 32.1—32.2），商代末年则出现了一种"叙事性铭文"，记录了青铜礼器的制作原因和历史情况（图 32.3）。许多西周的长篇铭文进而记载了周王室宗庙中举行的"册命"仪式，尽管这些青铜器仍是奉献给死去的祖先的，但是它们的制作和铭文同时记录了奉献者本人政治生涯中的重要事件（图 32.4）。第四也是最后一点，学者认为在西周中期，大约公元前九世纪上半叶，新的青铜礼器的品种和配套揭示出一个重要的"礼制改革"（ritual reform）。通过这个改革，青铜礼器具备了新的象征意义与功能，一种新的礼制也由此被确定下来。

图 32.1

图 32.2

图 32.1　铜兽面纹罍，商代中期、一九五五年出土于河南郑州白家庄 2 号墓，河南省博物院藏

图 32.2　司母辛四足觥铭文。司母辛四足觥，商代晚期，一九七六年河南安阳殷墟妇好墓出土，河南省博物院藏

图 32.3　小臣邑斝，商代晚期，美国圣路易市美术博物馆藏

佳惟五月王才在斥，戊
觉子，令命乍作册旂兄貺
土于相侯，易锡金易锡
臣，揚王休。佳惟王十
又九祀，用乍作父乙
尊，其永寶。

册折册

图 32.4　作册折尊铭文。作册折尊，西周早期，一九七六年出土于陕西扶风庄白家村，陕西周原博物馆藏

因此，纵观礼器艺术的发展，这种艺术的基础可以说是包括了四种基本要素，即材质、形状、装饰和铭文，在礼器的发展过程中依次扮演了重要的角色。从开始模仿工具的玉器和不带纹饰的蛋壳陶到兽面纹的出现和普及，再到铭文的加长直到取代了象征性形象成为礼器的主要意义所在。这最后一个阶段应该就是孔子所说的"郁郁乎文哉，吾从周"的背景。

当孔子说这句话的时候，中国美术正在出现一个大变革。随着东周时期"礼崩乐坏"的趋势，作为中国古代美术主流的礼器美术迅速地衰退了。带有长铭的宗庙彝器被私人器物和奢华用具取代（图 33.1—33.2）；"纪念碑式"的大型墓葬建筑在东周晚期出

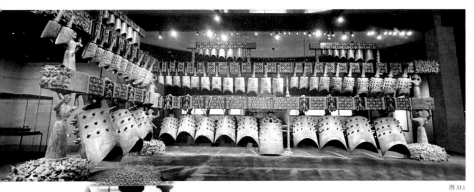

图 33.1

图 33.2

图 33.1　曾侯乙墓编钟，公元前五世纪，一九七八
　　　　年出土于湖北随县，湖北省博物馆藏

图 33.2　曾侯乙墓编钟人形钟座

现了（图34）；"再现性"雕塑和绘画形象被新兴统治者提倡推广，成为新时代的艺术标志，如图33.2。文献记载的秦始皇的"十二金人"和骊山陵中出土的无数拟人雕塑，是这个新艺术的最明显的反映（图35）。按照道理，我这个关于"礼器"的讲话就可以在这里结束了。但是在结束以前我还要提出两点，请大家思考。我要说的第一点是：正是在礼器艺术衰落的东周时期，中国文化中出现了一个有关礼器的"话语"，对"礼器"的概念和使用作了非常有价值的阐释。这个话语是儒家"礼"的写作的一个重要部分。以往学者已经提出，儒家对"礼"的重视与其操作祭祀、治丧仪式的职业背景有关。他们有关"礼器"的著述基本上沿着

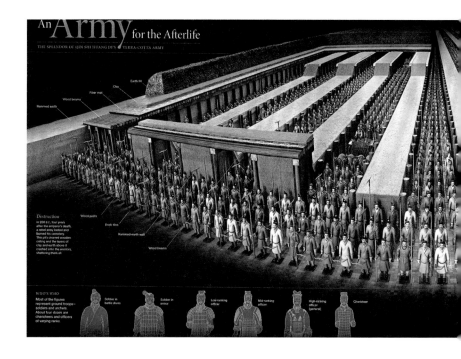

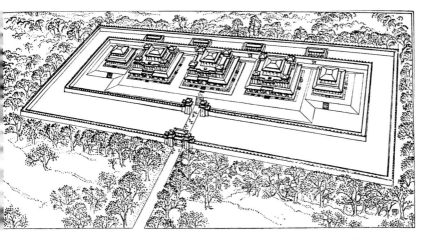

图 34 战国中山王譻墓，公元前四世纪，墓上建筑全景想象图

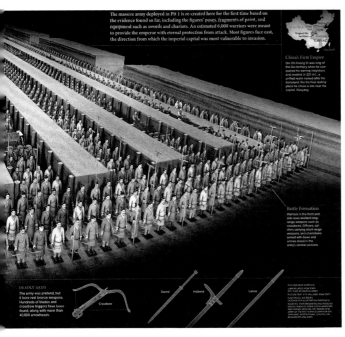

图 35 秦始皇陵兵马
俑坑第一坑复原图

47

几个不同方向进行，或规定其在各种仪式中的使用方式（如《仪礼》），或设立理想化的功能和象征意义的分类（如《周礼》），或对其进行道德、哲理和美学的阐述（如《荀子·礼论》和《礼记》中的一些篇章）。这些著作不但成为当时社会和思想变化的一个重要部分，而且对于后代的礼制具有极其深远的影响。

我想说的第二点是：虽然我们可以说中国美术中的"礼器时代"终结于东周，但是制造、使用礼器以及编纂礼器图录的实践在之后的王朝历史中仍然持续。"恢复古礼"也成为一个不断重复的现象。但是这种复古从来不是真正地摹写过去，而总是在创造新的器物样式。自比周公的王莽制造了"嘉量"，将长度、重量和体积的标准集于一身（图36.1—36.2）。近日的考古发掘显示出甚至由外族建立的北魏、北齐和北周也在五世纪末到六世纪发起

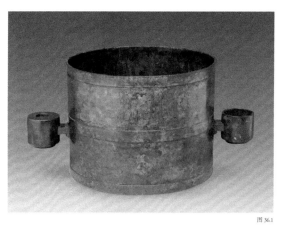

图36.1

图36.2

图36.1　新莽铜嘉量，公元九年，台北故宫博物院藏

图36.2　新莽铜嘉量局部

了"仿古运动"。宋代皇帝从仁宗（一〇二二——一〇六三年在位）起就不遗余力地重制古代礼乐器，而学者如司马光、朱熹等也对日常礼仪进行了影响深远的诠释，对礼制的兴趣也影响了金石学的产生和发展（图37—38）。乾隆皇帝（一七三六——一七九五年在位）更是雄心勃勃地将古代和当代器物融入一个新的礼器系统中。他在位期间编纂的《皇朝礼器图式》（一七六六年完成）包括一千三百个条目，分在祭器、仪器、冠服、乐器、卤簿、武备各项之中。有意思的是，"仪器"一章记录了五十种欧洲的天文、地理和光学仪器以及钟表，包括一个巨大的西式时钟（图39）。可以说虽然"礼器时代"是中国美术史上最早的一章，但是礼器的传统从来没有消失，而是不断地被重新创造，与其他种类的象征性艺术和建筑形式共同施行着规范人们行为的作用。

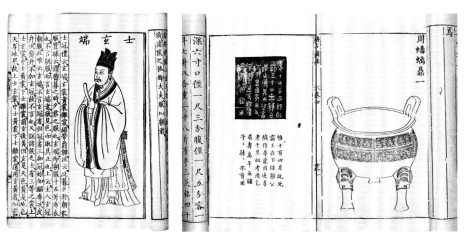

图37　聂崇义《三礼图》，宋淳熙二年（一一七五），镇江府学刻本

图38　王黼编纂《宣和博古图》，大观初年（一一〇七）始编，宣和五年（一一二三）之后成书

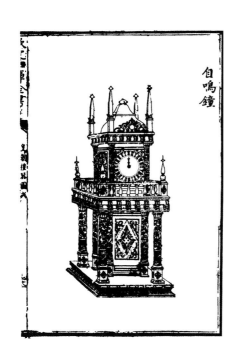

图39 允禄、蒋溥
等奉敕初纂《皇朝礼
器图式》中的自鸣钟
图,乾隆二十四年
(一七五九)完成

/ 问答部分 /

问题一:能否请您谈一谈"全球美术史"与"全球史"的关系?

巫鸿:我对你所提问的"全球史"并不太了解,但就其基本动
向而言,二者之间是有一定关系的。"全球史"的概念并不像"全球
美术"那么新,多年以来学界有所探讨,比如全球政治、经济之类
的,各国之间的联系是比较明显的。但是就"古代"而言,对于全球
的历史研究可能还是一个新的课题。我个人认为"全球美术史"研究
与"全球史"研究是有关系的,主要因为"美术史"也是一门历史学

科，归属于"全球史"之中。对于不了解"美术史"的人来说，也许更多地想到"美术"的概念，但对于"美术史"研究者来说，其关注的重点仍然是"史"。

问题二：您好，巫鸿老师，我是中文系的一名研究生，想就我自己的学术背景向您提问。在中国新文化运动前后，以及新中国成立之后，中国现代知识分子的考古学研究与作为现代民族国家的"中国"这样的内涵是紧密相关的，尤其是"民族"与"现代"这两个概念。作为现代民族国家的"中国"这一概念是否会对强调礼仪性、长久性、纪念碑性的内涵实现了某种扩充或转换？或者说在您看来这些礼器本身所体现出的纪念碑性，是否存在着一个不断被书写的过程？如果存在的话，您是如何看待这种"重塑"纪念碑性的过程的？

巫鸿：这是两个比较"困难"的问题。其一是关于作为现代国家的"中国"对于"纪念碑性"的新理解；其二是关于对"礼器"的不断书写及再解释的现象。我个人认为，"纪念碑性"是一个挺有意思的"入门"，就是我们刚才谈到的大型纪念碑与微型纪念碑之间的关系实际上一直存在，包括当今的中国也依然在建造纪念碑，形式多样。谈及哪种"东西"（things）可以作为民族国家的纪念物是个有趣的问题。

我在这里先不正面回答，而是举个例子让我们来思考一下：比如"万里长城"是一个代表了中华民族的"纪念碑"，并已成为中外通识，在谈到"民族复兴"这样的话题时往往以"建立万里长城"这样的说法提及其象征的内涵，甚或在国歌里有"把我们的血肉筑成我们新的长城"。但是，"万里长城"是一个现代的概念，在古代它并不

是作为"纪念碑"被建立，在历史的各朝各代都不具有这一象征性的意义，就此可以研究一下长城具有"民族""种族"这样的象征意义是从何时开始的？是谁首先使用绘画或照相等手段对它进行表现的？抗战期间许多电影作品中有"长城"这一话语符号，首倡者是谁？如果是外国人首先将其建立为具有象征性的符号，那么象征的主体性是什么？为什么中国人会将这一象征性继承过来作为中国的"纪念碑"？这个话题可以深入下去，作为一个视点来讨论你所提出的现代中国"纪念碑"的问题。

关于礼器的再书写问题，在我看来目前学界在考古、美术史研究中关注的是更为具体的问题，侧重于分型定式等方法，而对其人文、政治等内涵考虑得尚不充分。

问题三：您今天所讲的是礼器及全球不同文明的艺术。在现代文化产业的评判标准当中越来越强调市场，我想问一下礼器在国外市场有没有文化折扣？礼器所代表的文化意义与西方的"现代性"不相吻合，礼器在国外是不是只能进入一个小众的文化市场？

巫鸿：我刚才所说的主要是礼器在古代的概念，但我认为在现代也是有礼器的，可是和你所问的不一定一致。在我的教学过程中我常和学生谈，比如对于刚才 PPT 中所展示的那些玉器，它们的重要是因为凝聚了大量的劳动力以及精湛的技艺。其实现代有很多广告中也在使用相同的道理，比如美国有一家专门制造高级酒杯的品牌，它的广告语是："这个酒杯并不比别的酒杯多装酒，但是它用了一千一百二十倍的人力来制造。"广告创意表明这个杯子高昂的价值在于其本身凝聚着高额的劳动力成本，当它被购买、消费并摆设在餐

桌上时，可以彰显拥有者们卓越的财力与地位。

这个例子正说明了"礼器"虽然是一个古代的概念，但对物品"内在价值"的强调仍在有效地被运用于现代商业里。传统的青铜鼎等礼器已经是过去的事情了，但在今天，比如一辆好车，就车的性能来讲并不比别的车开得快多少，舒适程度当然还是好一点，但关键在于它的品牌。具有现代性的"品牌"所含有的内在价值与古代礼器的内在价值是否有关，大家可以思考。虽然它们和古代礼器的文化内涵不一样，但都是作为凝聚人类劳动力的实在的"物"，所表现出来的社会学、经济学的价值，广义地说是进入了"礼器"的范畴。因为它们内在的凝聚的价值，是大家都承认的。

问题四： 中国书法研究主要是对某个人或某件作品的个案研究，您对个案研究的方法怎么看，是否能给我们讲讲研究的思路？

巫鸿： 作为一名老师，我个人是比较强调个案研究的。无论是进行历史研究或是文献研究，总是需要从小做大，基础要打扎实，所以一般都要从个案入手开始研究。但是在进行个案研究之前要分析研究的可行性，比如有些材料并不具备被研究的条件，所以要思考个案的选择及它所具有的代表性等问题。我认为个案研究是做学问必须经历的途径。学问有很多层次，基础的研究很重要，然后可以越做越宽，开阔思路，从不同的角度和用不同的方法去研究。书法是一种书写的艺术，在书写的文字符号之外还兼具美学及艺术性。从这个层面来讲，不同的文化中也有不同的书法艺术，比如在伊斯兰建筑上装饰的书法艺术。让文字通过书写转变为艺术，这个问题可以跳出中国文化圈进行讨论，通过比较联系交流互动，可以在个案研究的基础上进

入另一个层面。

问题五：作为一名理工科的外行，我认为美术史和其他方面的历史应该是息息相关的。古代中国与古希腊、古埃及等文化在宗教方面有所不同，中国当时只有一些原始宗教，而且朝代的更迭非常快，而古希腊信奉众神教，相对而言，这样的文明更稳定，埃及也一样，作为一个王国或国家，有实力在地面上建造一些大体量的建筑物，不担心会被后人摧毁，可以保存下来。而中国这些王朝或君王不知道是否可以让自己的统治继续下去，所以怕被人挖掉而埋在地下，把地表上面的建筑做得非常小。我想请教一下巫老师的看法。

巫鸿：我认为你所说的这些都可以去考虑，你现在想知道的是关于它们不同的原因，对吗？大家也许注意到了，我刚才讲了这么多，但并没有涉及"原因"的问题，有意识地没有试图去回答"为什么"这类的问题。因为我觉得这是一个很复杂而困难的问题。我首先谈一些大的、重要的"现象"，如果能够被大家接受的话，已经达到了这个讲座的目的。再要去找这些现象的"原因"，那就首先需要证据，在多种可能性中找到符合逻辑的解释。在谈"原因"的时候很难一下子得出定论，不能简单地归结于"因为害怕被毁掉"这一点，这只是一个假设，可供进一步思考。举个反例，比如根据甲骨文记载，商代在为国王殉葬时往往杀掉上千名奴隶以及牛马等牲畜，所以商王其实拥有很多的人力及财力，为什么不利用他们来修建高大的金字塔类的建筑呢？所以在设论的时候，我们还需要在多种可能性中去思考，在寻求"为什么"时可以放慢脚步，不要一下子就去得到结论。

问题六：巫老师，您好。我在看展览的时候，往往发现中国的展品和外国的展品放在一起对比，中国的艺术品更为内敛，外国的则更为张扬。与外国的展品偏重崇高美相比，中国的更偏重秀气美，您如何看这个问题？

巫鸿：可能我们感觉差不多吧，但是你使用了一些更为现代的词语来形容它们，比如用了"张扬""温润""内敛"等比较带有主观性的形容词。如果我们私下交谈的话，我就会请你先解释一下用"内敛"来形容这些艺术品是什么意思，可以分析一下你的具体感觉。比如你是在形容"材质"还是"纹饰"？是不是并未明确表现什么东西，没有直观、具象的表现？是不是没有使用情绪化、戏剧化的表现手法？我觉得需要首先把你自己的观察更明确地表达出来，然后在此基础上再来分析。

再问：比如亚述文化中的猎狮图案所表现的张力，与中国四羊方尊所表现的庄重、和谐感就非常不同。

巫鸿：对。亚述文化中的猎狮图是一种再现的艺术，通过狮子被射中时的垂死挣扎表现出情节性和戏剧性，是一个对于瞬间的再现。四羊方尊首先是一件器物，重复性地塑造出羊的形象。作为"器物"的尊，首先它是立体的和多面的，在设计上要注意均衡、对称；另外，作为一个立体装饰，与二维的图画相比，它们的概念，或者说视觉语言都是不一样的，所以我认为二者无法直接进行比较，比较必须先建立一个共同的底盘。不过我们所谈的一致处在于，这些中国古代艺术没有走再现、表现的路子，而是以礼器为主，上面的动物形象是围绕礼器来设计的。

问题七： 我们知道一般民族情感较强的人看到高大的金字塔往往会感到自卑，您刚才所讲的话会给他们一剂安慰剂。但是，如果有些人更加崇尚外来文明，不会轻信您刚才所说的礼器也耗费了大量的人力，也需要高超的技术。我想了解高大雄伟的金字塔和雕刻细致的玉器相比，哪一种更具技术性？

另一个问题是关于您刚才所讲的形制、尺度，为什么国外如埃及，与国内的具有纪念碑性的物质大小相异悬殊？关于这点我个人有十分粗浅的推断：是不是说中国人认为小的东西可以随身佩戴，便于私人拥有；而埃及的金字塔则无法随意迁移，请问这是否是不同的思考模式所表现出来的差异？

巫鸿： 很好的问题。但是我认为你一开始问的时候有些过于简单化。我们现在来谈这个问题，并不是为了证明哪个好哪个不好，也并不是说中国有一种自卑的情绪。这个想法是不必要的，我们谈的是古代的事情，不需要马上拉入近现代的民族情绪。这些情绪和感觉的存在也许可以作为另外一个问题来看待。

我个人认为你提到的"技术性"这个概念是值得考虑的。埃及的金字塔与中国古代的一件小玉斧相比，是否可以比较出技术上的高下？在直观上也许是这样的，但是我们往往会忽略小型的器物所拥有的技术含量。比如一块手表，现在当然不算什么技术难题，但在数百年前刚出现的时候，技术性是最高的，多个微型齿轮的精确运动才能使时间准确。古代的礼器也很类似，比如安阳发现的"司母戊鼎"，论体积并不能算特别巨大，但是科技人员尝试对鼎的铸造过程进行复原，至今仍不能完全解决铸造中的一些问题。当时所使用的工具比如小型的坩埚，怎么能熔化大量铜并浇铸出那么大体积

的器物，可见当时的技术流程是非常复杂的，需要大量的人力进行合理的调配，从青铜器的制模开始到最后的成形并不是有了人力财力就可以完成的。

"小"并不代表不复杂。又比如刚才图片中龙山文化的蛋壳黑陶杯，至今在国内外研究陶瓷工艺的学者看来，其技术含量之高是很难想象的。湖北省博物馆所藏的那套出土于曾侯乙墓的铜尊盘，它的复杂与精美程度也令人惊叹。这些都不属于大型的器物，它们的体量无法与金字塔相比，但制造所使用的技术可以说是深不可测的。所以这些微型、小型的器物值得我们深入研究，它们的技术是什么？含量有多少？美术史研究往往注重于形式、风格分析，等等，在技术方面的研究还不够。

你谈到的第二点挺有意思，对于小型的物品，私人可以掌握、可以展示，这和我下一讲要谈到的墓葬的"藏"的概念有关系。中国的建筑、墓葬讲求"藏"而不是"显"，与埃及金字塔那种彰显权力的表现不同。从二里头宫殿到明清紫禁城更注重的是重重深院的"藏"的观念，使用多层大门的阻隔和深邃的庭院对权力进行强化，并不崇尚摩天大楼般的"高""大"。《礼记》中也谈到君子对玉器的佩戴象征其美德，这也许可以支持你的说法。"私人化"的作用有一定的道理。

问题八：我一直关注您的研究，发现您近年来的研究重点转向了中国当代美术，最近的一本书是《中国当代美术：从政治到市场》？

巫鸿：没有，这本书不是我写的。

再问：我的问题是在新中国早期的艺术作品中所表现出来的政

治性，和今天您所讲的这些中国古代美术中的礼器所表现出来的政治性、王权等有什么联系或者区别？

巫鸿：谢谢，这个问题有很多人问过我，其实我没有什么明确的答复。首先是个人兴趣吧，我对当代艺术有兴趣，一个原因大概就是我曾经也想成为艺术家，不过后来却做起艺术史（笑）。另一个原因是我觉得也许我们把"古代""现代"这些界限看得太死了，为什么大家都要问这个问题呢？或者说：为什么从事古代艺术的人研究当代就成为了一个问题？为什么一个人不能研究不同时期或者不同的学科呢？

其实离我们并不远的时代有王国维，他研究甲骨文，也研究尼采、叔本华，又写了《人间词话》。王国维的这些研究兴趣之间有什么关系？我觉得可能其中并没有什么直接关系，只是一个人的兴趣可以多种多样。另外从理论的角度来讲，我今天所谈的这些内容其实都是"当代"的。就是说，虽然我讲的题材是古代的，但我们今天的场合、讨论，包括我用的这些思想和概念，都是我们当代文化的一部分。这些都不是古代的，是我们用今天的想法、话语来谈论古代而已。所以从这个层面上来讲，古代的礼器和我所讨论的当代艺术，比如宋东怎样用他母亲的衣服创作一件作品，其实没有什么太大的区别。因为宋东的那件作品——名字是《物尽其用》——所反映的也是关于"历史"和"记忆"的问题，也涉及社会和人之间的关系。

问题九：我想问您一些有关建筑的问题。您刚才提到偃师二里头，在 PPT 中有一张建筑院落的图片，那张图片中的建筑结构其实很简单。您刚才谈到两个关键词：轴线、身份。我是学习建筑的，我

所知关于建筑的"轴线",其实直至元代才出现很长的轴线,那个二里头的建筑所表现的"轴线"其实并不强。

另外,您刚才提到"藏"的概念,那么"藏"究竟是建筑本身的"藏",还是说这个建筑的院子可以藏在整个街市当中?最后,这个建筑的复原图那么简单,它是根据发掘的遗迹现象推演出来的呢,还是一种想象?如果是根据遗迹推演的,那么它和实物的关系是怎么来的?

巫鸿:古建研究不是我的本行,所以我基本上还是参考专攻古建筑的先生的研究成果,如傅熹年、杨鸿勋、罗哲文等人的著作,复原图也是从他们的研究成果里来的。在我看来这种复原图本身是带有一定想象性的,特别是建筑的上层,比如屋顶、檐的形状等是不太可能确切了解的。我们现在比较了解的是地面遗存的台基、柱洞等,所以主要是根据柱洞的关系、分布等信息来进行对建筑形状的复原,这其中有很大的推测的成分。复原图比较简单,也是对建筑整体不可知性的一种表现。

另外你刚才提到关于"中轴线"的概念是对的。在目前我们能够掌握的考古材料的基础上,商周建筑还是比较简单,没有什么大型的遗址。比如之前"中央研究院"对殷墟小屯的那一部分恢复的面积比较大,所以能看出有很多的宫殿,但这样的例子并不太多。包括洹北商城等,还没有出现一个完整的复原。但根据考古勘探,可知当时确实有很大的建筑面积,有很多的宫殿,但是我们还是不清楚整个的结构,所以究竟有没有明显的"中轴线"的概念尚不能明确。最近我看到有篇文章提到商周宫室建筑中所谓的"中轴线"其实都有些偏,并不完全正正地位于中心。特别是商代建筑院落中,

门的设置也是偏离中轴线的，这个观察可能是正确的。只是今天我所谈的是进入整个中国的范围，我有意将中国古代的建筑与其他文明进行对比，建筑的整体性格就表现出很大的区别。如果专门去讨论庭院建筑的复杂的发展史，还需要更多的材料。早期的材料虽不断地被发现，但仍不够充分。

问题十：在中央集权形成以后，还有没有礼器的存在？有没有象征着权力的器物？另外从古至今一直延续着关于祭祀的活动，如果说礼器仍然存在的话，那么在当今的祭祀活动中，它们是否还在被使用？按照怎样的方式去使用？

巫鸿：你是说在秦统一之后还有没有礼器的存在，是吗？

再问：就是说在中央集权形成以后，把尺度放小，不同的地方、不同的传统，比如对于一个氏族而言，有没有礼器这样的器物？

巫鸿：在秦汉中央集权形成之前，从新石器时代截至东周战国，可以说所有的高等艺术都是围绕着礼器来创造的。在此之后礼器仍然存在，只是地位有所差别。比如秦始皇也需要使用礼器，但它们的形式发生了变化，出现了比较大型的器物。另外比如像王莽，他以外戚的身份从西汉那里获得政权，需要制造很多东西来强调他的王权的合法性，他自比周公，将周的很多东西重建，所以也制作了很多象征礼器的器物。

另外从考古发现上来看，在南北朝时期，北方的一些非华夏族的政权如北魏、北周、北齐等，都按照《周礼》制造了礼器，所以通过制造礼器来证明自己的合法性，建立与古代的联系，这种行为是很普遍的。晚至清朝的乾隆皇帝也做了很多，但这个时期，礼器在美

术的创造中却属于第二位。只要有礼仪的存在，人们就会去制作和使用器物。英国牛津大学罗森教授的一位学生（姚进庄）在他的博士论文里专门讨论明清以后的礼器"五供"，就是在明十三陵、清东陵等地都能看到的、放置在供桌上的五件器物。这样的"五供"从朝廷到老百姓都可以使用，包括寺庙、祠堂等，专门用来上供的，这些都可以被称为"礼器"。除此之外可能还有许多别的礼器。大概如你所言，不同的地方存在不同的传统，会有特定的器物作为礼器。上海附近发现的一些明墓中以折扇随葬，这种折扇在那个时代变成了一种带有礼仪性用途的特殊物品，是逝者随葬的用品。这类带有礼仪特性的物品，与特殊的地区、时代都有关系。

问题十一：请问您这次讲座题目中的"景观"一词在意义上是否有所指？和之后几讲的主题是否有一定的关联？

巫鸿：谢谢。我确实想过用其他比如"全球背景""全球环境"等词，使用"景观"这个词是与美术史有些关系的。就是说我并不是要谈比如世界的政治结构、环境或者技术等，而是基于视觉的历史，"景观"是可视的。刚才我在PPT中所展示的图像都是基于美术的角度，是有关视觉性、物质性、空间性的东西，所以才会使用这个词。

墓葬：视线不及的空间

谈到墓葬，让我首先简单地回答两个常常被问到的问题。第一个是：美术史为什么要把墓葬作为研究对象？有一些美术史家甚至问我：墓葬是艺术吗？我想大家都很了解墓葬对于研究美术史的一种重要意义，就是我们现在所知道的很多精美的古代艺术品都是从墓葬中获得的。但是当我提出我们应该把墓葬本身作为美术史研究对象的时候，我所说的是另外一种更深和更广的意义。在这点上我认同法国文化学者雷吉斯·德布雷（Régis Debray）的看法，他的书《图像的生与死：西方观图史》（*Vie et mort de l'image: Une histoire du regard en Occident*，华东师范大学出版社二〇一四年八月出版）不久前刚刚译成中文出版。在这本书中他提出"图像源于丧葬"这个大胆的说法。他认为虽然死亡是生命的结束，但对艺术来说它却是创作的动因。为死者造像就是以艺术的形式延续生命。墓葬美术使无形的灵魂变得有形，使短暂的人生成为永恒，艺术使得死亡不再是绝望，而是把死亡变成充满希望。[1]中国的墓葬美术可说是对他的这个看法提供了最有力的证明：根据目

[1] 在此我感谢郑岩使我注意到这本书的中译本。

前发现的考古证据，"肖像画"这一艺术品种就是在丧葬礼仪的环境中产生的。最早的肖像画实例，包括两幅在长沙发现的公元前三世纪的帛画，所表现的都是超越了死亡的男女人物（图1—2）。不但容貌栩栩如生，而且已经进入超验的时空，或乘龙舟翱翔，

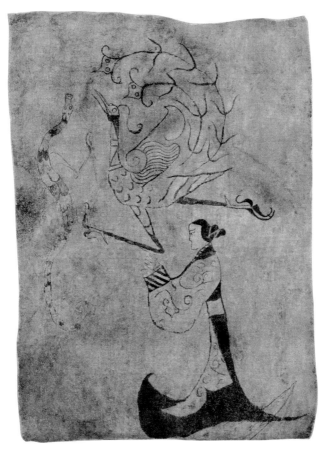

图1　人物龙凤帛画，战国中晚期，一九四九年出土于湖南省长沙市陈家大山战国楚墓，湖南省博物馆藏

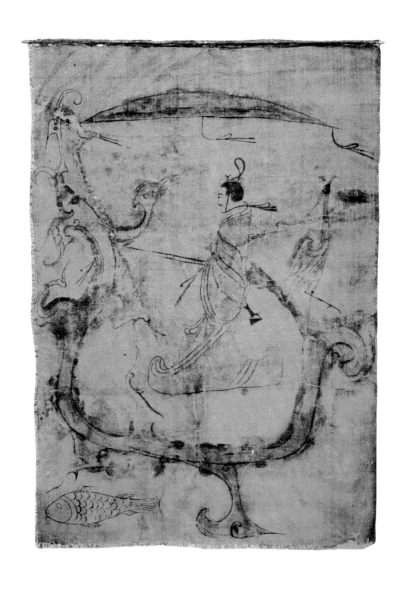

图 2　人物御龙帛画，战国中晚期，一九七三年出土于湖南省长沙市
子弹库 1 号墓，湖南省博物馆藏

或立于新月之上。正如德布雷所说的，这些艺术形象把死亡转化为充满希望的契机，使短暂的人生成为永恒。

而且，虽然中国墓葬大多建于地下，这些黑暗空间中的壁画和雕塑从来不表现阴间和地狱。它们的主题总是光明的和幸福的（图3—4），创造这些艺术形式的目的总是希望征服死亡，而非表现死亡。正是在这个基础上，这些壁画、雕塑以及为墓葬专门制作的器物在内容和形式上都形成了它们独立的艺术传统和美学特质。而这些传统和特质正是美术史需要发掘和研究的东西。

图3　甘肃省酒泉市丁家闸5号墓前室北壁上部壁画——天马图像，十六国时期

图 4　五代王处直墓后室彩绘浮雕散乐图，十世纪，一九九四年出土于河北省曲阳县灵山镇燕川村西坟山，河北博物院藏

　　我需要回答的第二个问题是：人不免于一死，建造墓葬是不同文化中的共同现象，那我为什么把中国的墓葬美术专门提出来，认为它是对人类美术史一项独特的和最有价值的贡献呢？这个问题可以分为两步回答。首先，虽然不同文化都发展了丧葬的礼仪，但并没有都发展出墓葬艺术。如火葬、水葬和天葬这些在古代世界中相当普遍的葬礼所强调的是仪式的过程和对遗体的处理，而不是为死者创造出一个建筑和视觉的死后空间（图 5.1—5.3）。有些庞大的地下坟墓虽然对于研究宗教和文化来说非常重要，但是从美术的角度来看视觉和艺术的因素不够强，难以成为美术史研究的重要对象。比如图 6 拍摄的是法国巴黎的庞大地下墓场的局部，几千具骨骸布满绵延的甬道，但壁画和特殊营造的礼仪空间仅偶尔一见。

图 5.1

图 5.1　尼洋河边古天葬台

图 5.2　水葬仪式

图 5.3　火葬场面

图 5.2

图 5.3

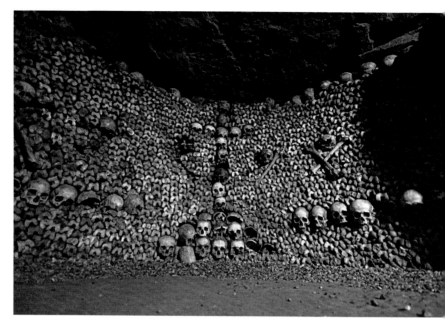

图6 巴黎地下墓场

再者，虽然许多古代文化确实创造出了与死亡有关的建筑和视觉形式，有些甚至培育出辉煌的、难以企及的墓葬艺术，但是从总体上看，没有哪个可以和中国墓葬艺术的持续性和丰富性相比。在创造出辉煌墓葬艺术的古代文化中，古埃及可以说是佼佼者。除了庞大的金字塔以外（图7），其他著名的法老坟墓还有古王国第三王朝的萨卡拉墓地和新王国时代的国王之谷（图8）和王妃之谷。一九二二年发掘的图坦卡蒙法老墓更以其奢华的随葬品和木乃伊棺闻名于世（图9.1—9.3）。但是这个无与伦比的墓葬艺术在公元前四世纪以后就衰落以至最后消亡了，之后的埃及葬仪和墓葬不属于同一传统。

另一个类似的例子是日本古坟时期建造的巨大陵墓，许多作

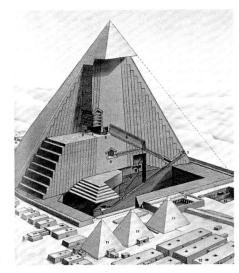

图7 埃及金字塔内部空间透视
图，埃及古王国时代

图8 国王之谷，埃及新王国时代

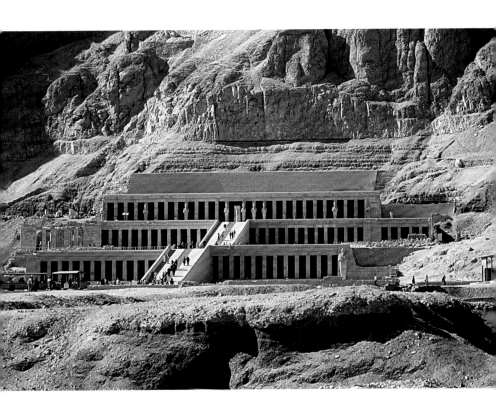

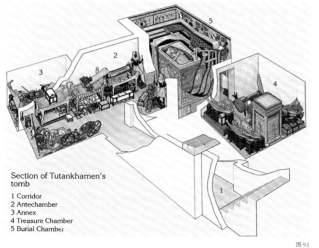

Section of Tutankhamen's
tomb

1 Corridor
2 Antechamber
3 Annex
4 Treasure Chamber
5 Burial Chamber

图 9.1

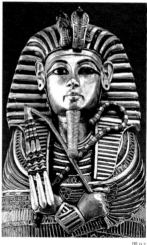

图 9.2

图 9.1 图坦卡蒙法老墓内部空间透视图，该墓位于埃及底比斯西面
　　　的国王之谷，一九二二年为英国考古学家霍华德·卡特发现

图 9.2 图坦卡蒙法老墓出土金面具，埃及开罗博物馆藏

图 9.3 图坦卡蒙法老墓出土人形金棺，埃及开罗博物馆藏

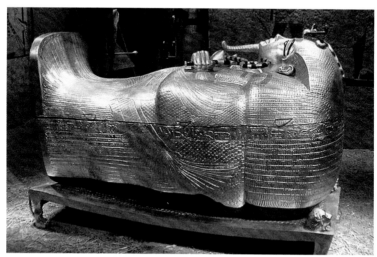

图 9.3

72

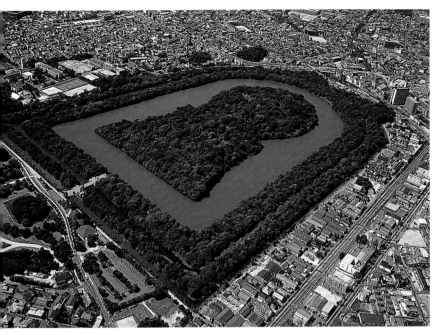

图 10　日本仁德天皇百舌鸟耳原中陵，五世纪，位于日本堺市大仙町

前方后圆的"钥匙孔"形，以蓄水的壕沟环绕（图 10 ）。石造的
墓室中有巨大石棺和壁画，坟的周围放置着大量称为"埴轮"的
陶质塑像。但是这种墓葬只持续了三百年左右。随着佛教的传入，
火葬成为流行的处理死者遗体的方式，而寺院则成为寄托哀思的
地方（图 11 ）。与这些阶段性的墓葬美术高峰相比，中国的墓葬
美术以其源远流长及其多样而丰富的内涵见长，从新石器晚期至
朝代史的终结，在五六千年的漫长时期里从来没有间断过，产生
了无数既有独特时代性和地区性又具有明显连续性和互动性的艺
术形式（图 12.1—12.2 ）。这在世界美术史上可以说是一个奇迹，
在中国美术中也可以说是最古老和漫长的艺术传统，比书画艺术

图 11

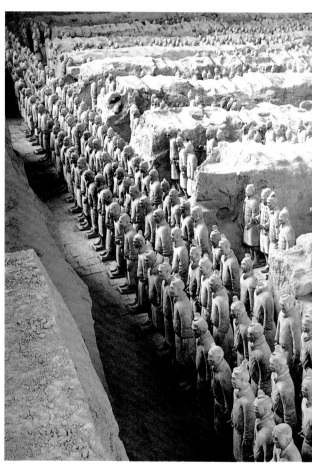

图 12.1

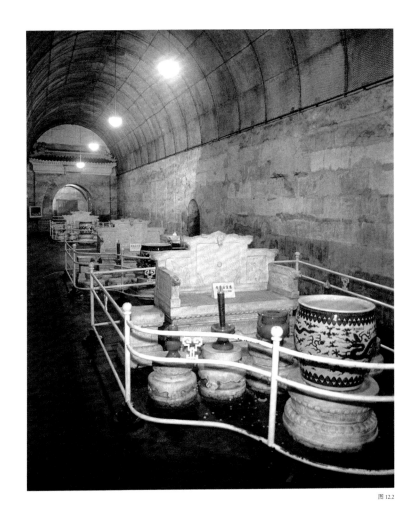

图 12.2

图 11 日本佛寺中的墓地

图 12.1 秦始皇帝陵陪葬坑（兵马俑坑），秦代，一九七四年发现

图 12.2 明定陵地宫，明万历十二年至十八年（一五八四至一五九〇）
　　　　建成，一九五六至一九五七年发掘

和佛教艺术的起点都要早得多。

回答了这两个问题，我们可以进而考虑一下中国墓葬美术最具特色的方面是什么。关于如何阐释墓葬艺术，我在《黄泉下的美术：宏观中国古代墓葬》（生活·读书·新知三联书店二〇一〇年十二月出版）一书中提出了"空间性"、"物质性"和"时间性"三个角度。这次的讲演换一个方式来谈。在下面的一个小时里我想谈四个方面，一是"藏"的概念和这个基本概念在墓葬建筑和美术中的体现。二是中国墓葬美术发展中最大的一个转变，可以说是从"器物观点"（object approach）到"建筑观点"（architectural approach）的转化。[1] 三是墓葬艺术作为一种综合性的"总体艺术"（total art）的性质。四是墓葬艺术和中国美术中其他艺术形式长期、不间断的互动，这种互动使其成为中国美术中的一个内在和有机的部分。

所有的实体墓葬可以说是都结合了"隐藏"和"彰显"两个方面。如上面提到的古埃及的金字塔和日本的古坟，在巨大坟冢的中间或下边埋藏着肉眼不可见的墓室和墓道，保护着死去的遗体。中国古代的墓葬也沿循这个普遍规律。但不同的是，如果说"彰显"是金字塔和日本古坟的主要性格的话，"隐藏"则是中国墓葬的特点：虽然墓地上往往有礼仪建筑，但是最大量的财富、劳力和艺术想象都是隐藏在地下的。上一讲中提到的商代妇好墓已经明确地反映出这个传统（见第一讲图 35—36），中国最

[1] 在我教的一门有关墓葬艺术的研究生讨论课中，赖德林最先提出了这一对概念。

图 13　冯君孺人画像石墓中的铭文"郁平大尹冯君孺人藏阁"，新莽天凤五年（一八）十月，一九八〇年出土于河南南阳唐河湖阳镇辛店

早的对"墓葬"的本土定义也明确地强调了这一点。成书于公元前二三九年的《吕氏春秋》中说："葬也者，藏也。"汉初编辑成书的儒家经典《礼记》更进一步写道："葬也者，藏也。藏也者，欲人之弗得见也。是故，衣足以饰身，棺周于衣，椁周于棺，土周于椁。反壤树之哉。"[1]对墓葬的这个文献定义也为考古证据所证实：位于河南唐河，建于一世纪初的冯君孺人墓中发现的一通铭文就把墓葬的中室称为"藏阁"（图13）。此墓的另一条铭文则表达了"千岁不发"的愿望。[2]相似的表达也见于山东苍山的一座

1　《礼记》，阮元：《十三经注疏附校勘记》，中华书局一九八〇年版，页1292；英译据理雅各（James Legge），*Li Chi: Book of Rites*, 2 vols. New York: University Books, 1967, 1:155-156;《诸子集成·吕氏春秋》，中华书局一九八六年版，4：96。
2　韩玉祥、李成广：《南阳汉代画像石墓》，河南美术出版社一九九八年版，页70。

画像石墓。此墓建于一五一年，其中的长篇铭文描述了石刻的图像程序。铭文结尾处说："长就幽冥则决绝，闭圹之后不复发。"[1]（图14）

根据这个概念，建墓的根本目的是将死者和墓内随葬品"藏"于人类视线之外。但是"藏"不是一下子完成的，对"藏"的最后实现通常经过一个相当长的礼仪程序，其中包含了很多生者参与和观看的场合。根据传统礼制，人死之后其遗体要经过仔细的清洁、穿衣和仪式性的供奉。棺柩和为墓葬准备的器物在下葬之前会被公开陈列。有时还会在墓室内举行一个简短的仪式，使生人得以向已故亲人诀别。[2]然而，一旦墓穴封闭，将无人可再窥其内部的奥秘。[3]"入葬"因此标志了墓室及其内容之身份和意义的剧烈变换。在此之前它们属于"此岸"世界并处于人们的视野之中；在此之后它们则变为地下魂魄的世界。在此之前赞助者、建造者及工匠一起合作设计、建造和修饰墓室；在此之后这个地下空间和其中的所有图像及器物——包括壁画和浮雕、墓俑和建筑明器，还有各种材质制作的其他对象——都将永远地消失于人们

1　对此铭文的完整翻译和讨论，参见 Wu Hung, *The Monumentality of Chinese Art and Architecture*, Stanford: Stanford University Press, 1995, pp. 238-246。中译文参见巫鸿：《中国古代艺术与建筑中的"纪念碑性"》，李清泉、郑岩等译，上海人民出版社二〇〇九年版，页 308-319。

2　对入葬前丧葬仪式的最系统性规定，参见《十三经注疏》中的《仪礼》，页 1128-1164。郑岩根据新的考古证据，令人信服地论证了在东汉时期，吊唁者可以在最后下葬之前进入墓室参观内景。参见郑岩：《关于汉代丧葬画像观者问题的思考》，《中国汉画研究》第二卷，广西师范大学出版社二〇〇六年版，页 39-55。

3　在中国历史的某些时期，家族墓葬可被再次开启以便接纳新故的家庭成员。但是根据"藏"的原则，它会立即被再次封闭。

图 14　苍山元嘉元年画像石墓中的铭文"长就幽冥则决绝，闭圹之后不复发"，东汉元嘉元年
（一五一），一九七三年出土于山东苍山城前村

的视野之外。在美术史研究中，我们或可把入葬之前的陈设和观看称为"丧葬艺术"，而把入葬之后被封闭起来的艺术品、壁画和雕刻称为"墓葬艺术"。

因此，如果说中国古人创造出了无数精美的墓葬壁画、雕塑和器物以表达他们的情感和艺术感觉，那么他们也自愿地终止了它们的流通而将其与死者一同埋葬。我希望在这里再强调一下：虽然在坟墓中埋葬艺术品和宝贵物品的习俗在世界很多地方都可以看到，有时也相当惊人，但中国的情况则是在四五千年的漫长历史长河中不间断地、系统地、超于严格社会等级地这样做，其结果是数不尽的"地下美术馆"的建造。大者如秦始皇的地下宫殿和军队（见图12.1），小者如宋金时期的"微型"砖室墓（图15）。规模虽然悬殊，但都具有独特的艺术匠心。

对"隐藏"的重视还可以解释中国古代墓葬传统的一个重要特点，就是把墓葬建造在地下深处。例外当然不是没有，如西周东南沿海的冢墓、西汉时期出现的大型岩墓、东汉西南地区的崖墓以及西蜀皇帝王建的永陵等，均把墓室造在地表之上。但这些还都可说是一些相对局部的现象。从整体来看，中国墓葬从新石器时代晚期开始就是一种持续的地下建构。商周时期大墓的深度从五六米到十五六米不等（图16），而二世纪的马王堆1号墓达到十六米深（图17）。这种情况和其他古代文明相当不一样，且不说埃及金字塔中去地几十米的隐蔽墓室、欧洲教堂内外遍布的显赫人物的石棺和墓碑（图18.1—18.2），就是比邻中国的日本群岛和朝鲜半岛上的墓葬在这一点上也相当不一样。值得注意的是，日本的古坟时期和朝鲜三国时期的墓葬都

图 15　侯马金代董氏墓（M1）墓室北壁的微型戏台砖雕，金代大安二年（一二一〇）建墓，一九五九年出土于山西省侯马市西北郊，现迁藏于山西省考古研究所侯马工作站院内

图 16　殷墟侯家庄西北岗王陵区 1004 商代大墓发掘现场

椁 室

封土
墓壁夯土
墓坑夯土
生土
木炭
白膏泥

0　　　　　　　3 米

图 18.1

图 18.2

图 17　马王堆汉墓 1 号墓剖面图，西汉初期（公元前二世纪早期），
　　　　该墓位于湖南省长沙市芙蓉区东郊马王堆乡，一九七二年湖南
　　　　省博物馆与中国科学院考古研究所联合发掘

图 18.1　欧洲暴露在地面上的墓葬：巴黎拉雪兹神父公墓图片

图 18.2　欧洲暴露在地面上的墓葬：圣丹尼斯教堂的法国国王墓葬

图 19.1　高句丽墓葬（将军坟），四世纪末五世纪初，位于吉林省集安东北龙山脚下

图 19.2　天马冢（第 155 号古坟），新罗第十三代的味邹王陵，五至六世纪，位于韩国庆州皇南洞大陵苑内，一九七〇年发掘

明显地受到汉代墓葬的影响，但是它们在墓室位置这点上则拒绝了中国"掘地深藏"的习俗，而是在地表上建筑墓室，然后覆盖以巨大坟丘（图19.1—19.2）。墓室位置的这种不同明显地表现出文化的区别。这类比较使我们反思一种对本地人或当事者来说非常习惯因此逃脱学术思考的现象。掘地建墓在古代中国似乎是个很自然的约定俗成的做法。但实际上它是一个非常具体的文化的、历史的和建筑的选择。造成这个习俗的原因可以很多，包括对"藏"的概念的执着、对保护死者遗体和棺椁的考虑、对盗掘的防备、灵魂理论中"魂必归土"的概念以及宋代制定的影响极大的"家礼"中对有关葬制的规定，等等。

潜藏在"掘地深藏"背后的文化心理导致了椁墓的产生。椁墓也称为"竖穴墓"，其主体是一个大箱子一样的棺椁结构，埋于一个垂直墓穴的底部（图20）。学者把这种墓葬类型的起源追溯到公元前五千年到前三千年繁盛于黄河中上游地区的仰韶文化和稍后的东部沿海地区的大汶口文化和良渚文化。[1]成熟的椁墓出现于公元前二千多年的山东半岛的龙山文化中，例如在临朐西朱封1号墓中，两个木板构成的椁结构不仅各纳有一棺，而且还含有放

1　关于椁墓从史前时期到战国时期的发展，参见黄晓芬：《汉墓的考古学研究》，页26-42；李玉洁：《试论我国古代棺椁制度》，《中原文物》一九九○年二期，页83-86；赵化成：《周代棺椁多重制度研究》，《国学研究》一九九八年五期，页27-74；以及栾丰实：《史前棺椁的产生、发展和棺椁制度的形成》，《文物》二○○六年六期，页49-55。山东大汶口文化的很多大型墓葬以木框架环绕棺木。在浙江余杭汇观山的一座良渚墓葬中，棺本来位于一个长三点九米、宽一点八米的木箱之中。参见山东省文物管理处等编：《大汶口：新石器时代墓葬发掘报告》，文物出版社一九七四年版；《文物》一九九七年七期，页4-33。

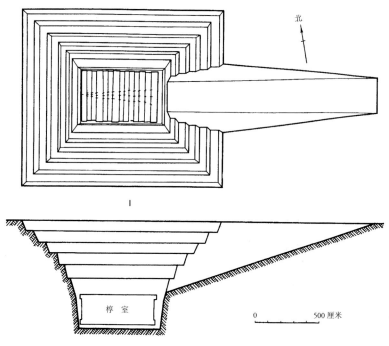

北

椁室

0 500 厘米

图二　望山 1 号墓平、纵剖面图

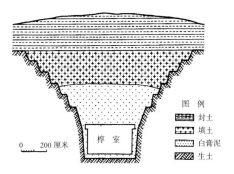

图 例

封土
填土
白膏泥
生土

椁室

0 200 厘米

图 20　望山 1 号楚墓平、纵剖
面线图，该墓位于湖北江陵县
八岭山附近的望山，一九五六
年湖北省博物馆发掘

86

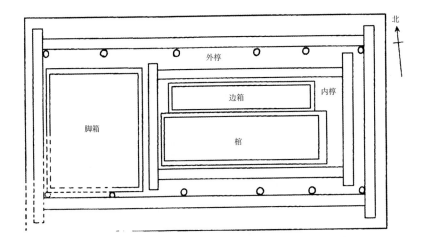

图 21　西朱封龙山文化墓葬（1号墓）平面线图，该墓位于山东省临
朐县城，一九八七年山东省文物考古研究所与临朐县文管所联合发掘

置随葬品的椁箱（图 21）。[1] 这种墓葬类型随后延续了两千年之久。
尽管贵族墓葬的体积变得越来越大，棺椁结构也变得越来越复杂，
这种以棺椁为主体的墓葬形态仍是从商到汉初的主导墓型，在不
同地域又发展出了独特的形制和装饰风格。如东周时期长江中游
的楚地，复合椁箱常以微型门窗相联，多重内外棺进一步为画家
提供了绘制幻想图像和精致装饰图案的表面。湖南长沙马王堆汉

1　发掘报告参见《考古》一九九〇年七期，页 587-594；《临朐县西朱封龙山文化重椁
墓的清理》，《海岱考古》一九八九年一期，页 219-224。关于大型龙山墓葬的讨论，
参见于海光：《山东龙山文化的大型墓葬分析》，《考古》二〇〇〇年一期，页 61-67。

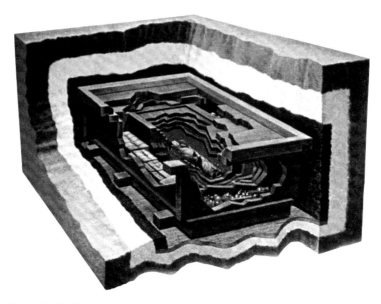

图 22　马王堆 1 号墓复原图

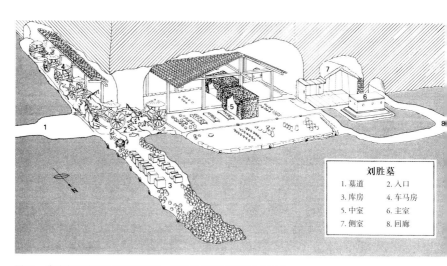

刘胜墓

1. 墓道　　2. 入口
3. 库房　　4. 车马房
5. 中室　　6. 主室
7. 侧室　　8. 回廊

图 23　满城中山靖王刘胜墓透视图，该墓建于西汉时期（公元前
一一三年），位于河北保定市满城区，一九六八年发掘

墓把这一发展在公元前二世纪初发挥到极致（图17、图22）。该墓竖穴深达十六米，木构的棺椁以厚达四十厘米的木炭以及一米多厚的白膏泥包裹。如此竭尽心力的绝缘措施应当是此墓奇迹般地得以留存的原因之一。如同在此之前的椁墓，这个墓中的木结构形成一个自足的封闭单元，构成了一个黄泉之下的象征的隔绝单元。[1] 这里没有旁侧的通道连接其内部和外部。斜坡通道只通到椁室的上缘以便利于下葬和布置墓室，而不是真的引入墓内。木炭和膏泥封闭的多重棺椁不但意在保护死者轪侯夫人的身体，也封闭了她的灵魂与外界沟通的可能。

马王堆汉墓说明了椁墓在公元前二世纪初仍在不断地改良和发展。但同是在这个世纪中，另一种主要的中国墓葬形式——"室墓"——登上了历史舞台。与在竖穴底部封藏箱形木椁的做法不同，室墓横向修筑，类似一座房子。因此它又获得了"横穴墓"的名称（图23）。室墓最重要的特征包括：用于储存和展示随葬器物的宽阔的内部空间，墓室上方的平顶、券顶或穹顶，墙壁和墓顶上的装饰，以及包括门和甬道的侧面进出口。棺和随葬器物不再从墓坑上方垂到椁室里，而是从侧口送入，其过程就和人们搬入一座新居一样。与椁墓的情况一样，室墓在入葬后也被封闭。但是我们通过文献和考古证据可以了解到：在墓室封闭之前，死者的亲属可以在墓内举行最后的丧葬仪式，哀悼者有时甚至会被邀请进入墓中观看壁画。例如在陕西百子村的一座二世纪墓中，

1 此墓出土了一份记录各个椁箱——包括"椁首""椁尾""椁左"和"椁中"中随葬器物的遣册。因此随葬物的安置受制于一个明确的空间模式。

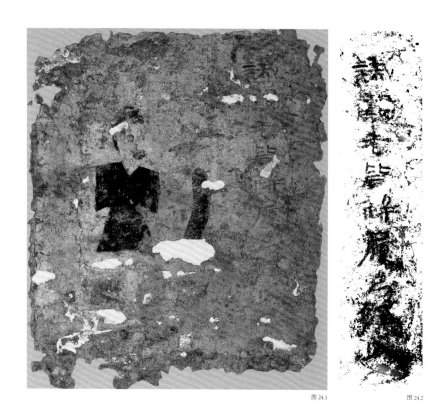

图 24.1

图 24.2

图 24.1　百子村东汉壁画墓（1号墓）壁画，东汉时期，该墓位于陕西咸阳旬邑县原底乡百子村，二〇〇〇年陕西省考古研究所与旬邑县博物馆联合发掘

图 24.2　百子村东汉壁画墓（1号墓）壁画题记："诸观者皆解履乃得入"

墓门附近的一条铭文写道："诸观者皆解履乃得入。"[1]（图 24.1—24.2）《后汉书》也记载了在先皇下葬之后，新君进入墓中在棺前

1　参见 Susanne Greife and Yin Shenping（尹申平），*Das Grab des Bin Wang: Wandmalereien der Östlichen Han-zeit in China*（《考古发掘出土的中国东汉墓（邠王墓）壁画》），Verlag des Römisch-Germanischen Zentralmuseums, 2001, 77。有关此书及对汉代墓葬艺术中的观者问题的讨论，参见郑岩：《关于汉代丧葬画像观者问题的思考》，《中国汉画研究》第二卷，二〇〇六年，页 39-55。

与之哭别。类似的礼制在后代也被颁行。[1]

很多学者已经著文讨论中国墓葬从椁墓到室墓的变化，也提出了很多精辟的论述。大多数这类研究根据类型学和进化论的原理，试图重构椁墓到室墓的演变过程。[2] 我所希望考虑的是：这个建筑上的变化有什么文化和宗教含义？譬如说：为什么通道和门户出现了？如果在以往的数千年内中国古人一直把墓葬造成隔绝的空间，为什么他们在此时放弃或改善了这一古老传统？为什么室墓中常常包括一个祭祀空间？这些问题促使我们超越类型学分类，寻求对椁墓到室墓这一转化的复杂的宗教和文化的解释，特别是与人们生死观念变化有关的解释。我在《黄泉下的美术》这本书中提出了四个值得考虑的因素，即祖先崇拜仪式的变化、魂魄概念的发展、对死后世界的想象、地下神祇系统的成形。[3] 这些

1 范晔：《后汉书》，页 3152。并参见 Karl A. Wittfogel and Chia-sheng Feng, *History of Chinese Society: Liao, 907-1125, Transactions of the American Philosophical Society*, n.s., vol. 36, Philadelphia: American Philosophical Society, 1949, pp. 278-283。

2 有些考古学家将室墓的渊源追溯到椁墓的一个变体，即在竖穴底部沿着水平方向掏挖而成的"洞室墓"。见《考古学报》一九五五年九期，页 109-110。另一些人把室墓的起源与公元前三世纪椁墓中的砖的使用加以联系。参见 Wu Hung, "The Art and Architecture of the Warring States Period," in Michael Loewe and Edward Shaughnessy, eds., *Cambridge History of Ancient China*, p. 719。黄晓芬最近提出了一个更为复杂的重构，着眼于墓中"通道"的发展并假设室墓的出现经历了三个阶段：（一）椁内间切壁上开通门窗并连接相邻箱室；（二）椁室前部设立通道连接墓内和墓外；（三）建造各种材质（木、砖、石）的多室墓来构成一个墓葬空间和祭祀空间。黄晓芬：《汉墓的考古学研究》，页 90-93。

3 我在下列专著和论文中讨论过这些问题："From Temple to Tomb"；"Art in Ritual Context"；"Beyond the Great Boundary: Funerary Narrative in Early Chinese Art", in J, Hay, ed., *Boundaries in China*, London: Reaktion Books, 1994, pp. 81-104, 中译文参见巫鸿：《超越"大限"——苍山石刻与墓葬叙事画像》，载《礼仪中的美术》，生活·读书·新知三联书店二〇〇五年版，页 205-224, 等等。

都是大问题，需要逐渐探讨，我今天主要谈一下和"室墓"产生有关的对死后世界的新的想象。

简单地说，室墓的出现暗示了对黄泉世界的一个新概念：地下世界不再完全与生人隔绝了。甚至当墓室在入葬后被封闭、消失于视野之外后，墓门和通道仍然存在，并可被重新打开以接纳其他家庭成员。这种重新进入墓室的可能性激发了一种新的想象，其结果是关于地下探险的故事开始流传，描述一个旅行者如何偶然地进入了一个古代的墓葬，在那里遇到杳渺时代的历史人物。这类故事中的一篇写作于唐代，讲的是一个名叫崔炜的士人意外地坠入一个洞穴，结果发现它竟有数十里之远。[1] 行走在这个墓道内，他看到了墙上描绘的壁画。最后他抵达了一个石门，上有一对带铺首的门环。随即的光景是：

> 入户，但见一室，空阔可百余步，穴之四壁，皆镌为房室，当中有锦绣帏帐数间，垂金泥紫，更饰以珠翠，炫晃如明星之连缀。帐前有金炉，炉上有蛟龙鸾凤、龟蛇鸾雀，皆张口喷出香烟，芳芬蓊郁。傍有小池，砌以金壁，贮以水银，兔鼍之类，皆琢以琼瑶而泛之。四壁有床，咸饰以犀象。[2]

崔炜在那里受到了四名身着古装、梳着古代发式的美丽女子的欢迎。而这座地下宫邸的主人、被这些女子称为"皇帝"的人

1 《崔炜》，李昉：《太平广记》，中华书局一九六一年版，卷三十四，页 216-220。

2 英译据 Karl S. Kao, *Classical Chinese Tales of the Supernatural and the Fantastic*, Bloomington: Indianan University Press, 1985, p. 343。

却并不在场。当崔炜最后回到家中，他得知自己访问之处竟是在公元前二○三年建立南越国的赵佗之墓。

赵佗之墓目前尚未被发现，但是他的孙子、第二代南越王赵眜（公元前一三七—前一二二年在位）的墓在一九八三年于广州市中心被发掘。此墓建于象岗山之中，包含四个石室，构成前后两个横向的部分（图25）。进入墓葬正面的巨大石门，参观者发现自己面对着两边各带一个侧室的前部。此处原先陈设着礼乐器，影射着王宫中的殿堂。前室之后是墓室的后部。这里，装饰华丽的棺室居中，其中赵眜葬以玉衣。右侧室属于他的嫔妃，其残骸和私人装饰品与印章混杂在一起。左侧室中另外埋藏的七人可能是宫中的侍者。这些和其他墓室中发现的众多器物，都以各种昂贵材质如象牙、金、银、铜、玻璃、玉器和漆器制成（图26）。

甬道、石门、多个内部墓室、精致的器物、宫女和侍者——这座墓葬和上述唐代传说之间存在如此众多的对应，实属离奇。尽管作为"志怪"文学的产物，崔炜的故事体现了对超验和想象的兴趣，但是作者的想象似乎仍然反映了作者受到的有关公元前二世纪墓葬的真实感性知识的刺激。尤为惊人的是，在故事的结尾，崔炜被告知迎接他的四名宫女的身份："其二瓯越王摇所献，其二闽越王无诸所进，俱为殉者。"[1] 在检验了葬在赵眜身边的女性的私印以后，广州南越王墓的发掘者认为她们属于四个为赵眜殉葬的王室嫔妃。[2]

1　《崔炜》，李昉：《太平广记》，中华书局一九六一年版，卷三十四，页349，略改动。
2　这个墓室出土的四枚印章将这四名女性确认为"夫人"。广州市文物管理委员会等：《西汉南越王墓》，文物出版社一九九一年版，页219-221。

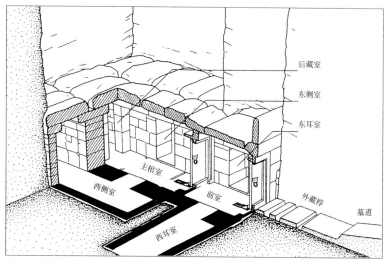

墓室立面示意图

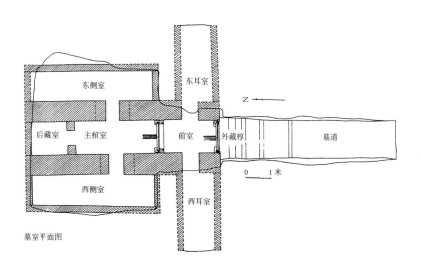

墓室平面图

图25 西汉南越王墓（南越王国第二代王赵眜陵墓）透视图，该墓建于西汉初年（公元前一二二年），位于广州解放北路的象岗山上，一九八三年被发掘

图 26　南越王墓中出土的华丽的屏风（复原），西汉南越王墓博物馆展示

　　赵眜之墓建在天然山体之内，是早期室墓的一个类型。类似的"崖墓"在公元前二至前一世纪盛行于西汉诸侯王中。因为其体积庞大、结构复杂，中国考古学家常常称之为"地下宫殿"（图23、图27）。室墓一经发明，它就受到各个社会阶层的欢迎，并很快成为主导的墓葬类型。砖的广泛使用也为建造各种形态、带有券顶或穹顶的房形室墓提供了更为经济和有效的手段（图28）。这些以及其他的创新也激发了新的艺术形式和表现技术：壁画、画像砖和画像石出现了，取代了以往的覆壁帷幕而成为墓内装饰的主要门类。这些发展持续进行，室墓遂主导了汉代以降的中国墓葬史达两千年之久——尽管传统的椁墓从未完全消失，并间或被儒家的礼学家当作更为"正宗的"古代墓葬类型而复活。

图 27　西汉梁孝王王后墓墓室透视图及平面图，该墓位于河南省永城市芒砀群山的保安山北山头，一九九二至一九九四年河南省文物考古研究所等发掘

　　但不管是竖穴的椁墓还是横穴的室墓，它都不是一个抽象的建筑类型，也不是一个空洞的木石框架，而是结合了许多其他视觉和物质形式，从器物、家具、雕塑、绘画到日常家用的衣物用具。这些形式被有意识地组合到不同类型的墓中，构成种种个性化的地下空间。在这个意义上，墓葬是一种综合性艺术，或借用当代艺术中的一个概念，是一种"总体艺术"。虽然古代墓葬的发掘为美术史研究的专题（如玉器、铜器、雕塑和绘画），也为文献学、科学史、医学史等非美术史的研究提供了重要材料，但如果真正地把墓葬作为一个美术史的题目的话，我们必须把每个墓葬当作一个完整的"作品"（work）来对待。其原因很简单：由于每

个墓葬都是作为一个整体设计和布置的，只有作为整体它才能够最充分地显示出它的内在逻辑和目的。

上面从建筑结构讨论了从椁墓到室墓的历史性发展，这个发展也可以理解为作为总体艺术品的墓葬布置的一个关键转变。大型椁墓的内部经常被分隔成若干封闭性的空间，每个空间里放置不同物品，通过这些物品指涉不同空间的象征意义。以河南信阳

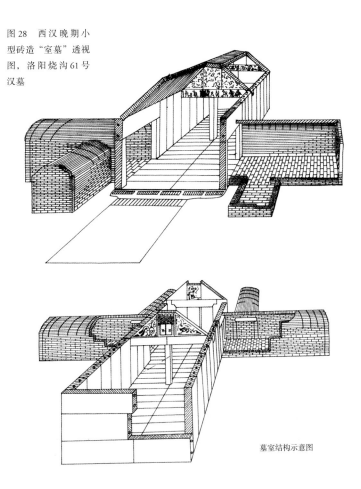

图 28　西汉晚期小型砖造"室墓"透视图，洛阳烧沟 61 号汉墓

墓室结构示意图

长台关 1 号墓为例，这座战国时期的重要墓葬以六个矩形箱室围绕中央的棺室（图 29）。[1] 横向的前室里随葬青铜礼乐器，表现了举行正式礼仪活动的厅堂。棺室左侧的箱室安置车舆的部件，右侧箱室安置庖厨。位于"车室"之后的最左侧的箱室中随葬有一张床榻、一个文具盒以及若干竹简，表现的可能是一个书房。与之相对、位于右侧庖厨之后的则是一个储藏室，其中一个侍俑看护着瓶瓶罐罐。[2] 我们在这个墓中发现的是围绕着各种家居角色所构造的一系列空间。生活在大约同时的荀子在谈到墓葬的意义时说："故圹垄、其貌象室屋也；棺椁、其貌象版盖斯象拂也；无帾丝歶缕翣，其貌以象菲帷帱尉也。抗折，其貌以象槾茨番阏也。"[3] 这里荀子用的"象"字应该被解译为"象征"或"代表"，而非"表现"或"再现"。信阳墓中值得注意的一个细节是：左后室中的床榻是打散后放入的，左前室中以车盖和马衔象征车和马。总的来看，椁墓中的空间意义是通过"物"来象征。对"物"的重视也可以解释"遣册"的出现，把随葬的器物仔细地登记在竹简

1 河南省文物考古研究所：《信阳楚墓》，文物出版社一九八六年版，页 18-20。发掘者把此墓断于战国早期，大约公元前五世纪中期。

2 必须注意的是，有一个神秘的场景补充了设在四个侧室中的日常家居场景。在棺室正后方的房间中有一件长舌鹿角的怪兽雕塑，一般称为"镇墓兽"。它占据了这个房间的中心，并被四个角落的俑簇拥。与此墓中的其他俑不同，这四个俑并无衣袍，身体刻法粗糙。最有意思的是，其中有一个在胸前扎有一枚竹针。这一特征把这些形象确定为需要用仪式加以压镇的恶鬼，而非应在地下世界中发挥作用的"死后伴侣"。

3 《诸子集成·荀子集解》，中华书局一九五四年版，第二册，页 245。译文根据 Burton Watson, *Basic Writings of Mo Tzu, Hsün Tzu, and Han Fei Tzu*, New York: Columbia University Press, 1963, "Hsün Tzu", 105. Watson 把 "象" 译作 "to imitate"，我将其改为 "to represent"。

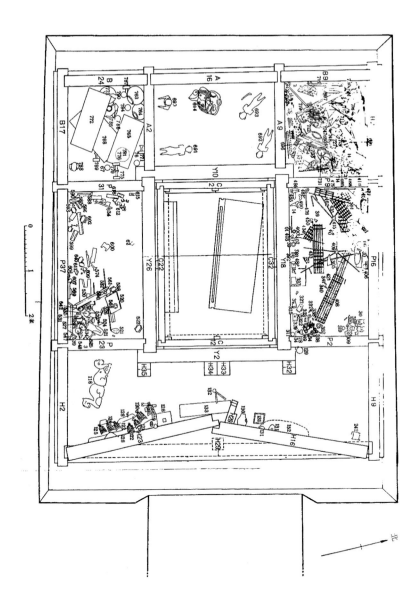

图 29　河南信阳长台关 1 号楚墓随葬器物平面分布图，该墓建于战国中期，一九五七年河南省文物工作队发掘

上，放入墓内一并安葬。

但是在四个世纪以后，西汉晚期的读者可以从字面意义上理解荀子的这段话了，因为到这时，房形的墓室已经开始成为流行的类型。荀子所说的"圹垄象室屋也，无帾象菲帷也"等语也都被实际体现为再现性的"空间装置"了。在公元前二世纪末的满城1号墓中（其墓主为中山靖王刘胜），一条长达二十点六三米的甬道通向墓的入口（见图23）。墓内门道中安置了两辆华丽的马车和殉葬的马，之后的前室中央设有两个由金属支架和丝织帷幕构成的帷帐，环以器物和陶俑，模仿祭宴饮或祭祀的情形。帷帐旁和后室中安置的精美器物说明这两处是墓主的私人空间，可能和二元的"魂魄"概念有关。

结合多种视觉和物质形式的墓葬实例可说是举不胜举，在保存得比较好的实例中，河北宣化张氏家族墓群中的张文藻夫妇合葬墓非常典型地表达出了墓葬作为综合性艺术形式的特点（图30）。与宋、辽、金时期的很多壁画墓类似，这个建于一〇九三年

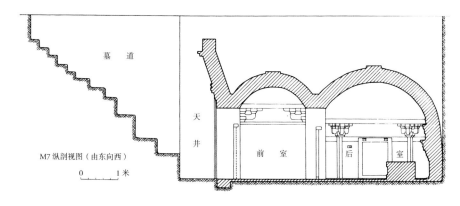

图30　河北宣化张文藻夫妇合葬墓（M7）剖面图，该墓建于辽代大安九年（一〇九三），一九九三年河北省文物研究所等发掘

的砖室墓煞费苦心地模拟木构建筑，用不同形状的砖组装成立柱、斗拱、椽子和假窗，再以艳丽的色彩精细装饰（图31）。室墓的结构为创造壁画提供了大量平面。前室两壁上的壁画描绘了乐舞和备茶场面（图32）。后室东壁上绘有一个小桌，上面放着笔、砚和纸张，旁边一个侍女正在奉茶。西壁上则表现一个年轻女子手持一把锁，似乎正在把这个门锁上，旁边的另一个侍女正在给灯添油（图33）。这第二个形象结合了实物与二维和三维的表现形式：女子和红色的火苗以绘画表现；高大的灯座是浅砖雕，突出的灯台上则托有一盏真实的灯。学者李清泉很有见地地提出这类图像表示的是早晚两个时刻，文房四宝暗示着墓主抄经的日课即将开始。[1]这个解释由壁画中的另一细节得到证实：屋顶上画的天象图中的日月正和这两组表现晨、暮的壁画对应。

当后室刚刚被打开的时候，发掘者看到的不是一个空洞的画廊，而是一个布置好的地下祭堂（图34）。棺前的桌上放置了二十二种瓷器，原来盛放了水果、干果和烹调好的菜肴。这些供器制作细腻。与之相比，置于棺木两侧地面上的质地粗糙的陶明器和一个微缩陶仓则构成了一组专门为死者准备的明器或"鬼器"。其他一组器物则指示出死者"生活于"这个空间里：这些器物是两壁前放置的日常生活的家具和器物，包括椅子、一张放有餐具的桌子、放在镜架上的铜镜、放在脸盆架上的三彩釉脸盆和一个木衣架。有意思的是，这些器物也出现在墓室壁画之中，沈

1 李清泉：《宣化辽代壁画墓设计中的时间与空间观念》，《美术学报》二〇〇五年二期，页87-92。

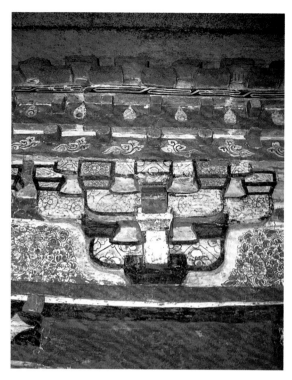

图31 河北宣化张文
藻夫妇合葬墓（M7）
中的彩画砖雕斗拱

图32 河北宣化张文
藻夫妇合葬墓（M7）
中前室东壁的"备茶
图"

图 33　河北宣化张文
藻夫妇合葬墓（M7）
中后室西壁的"掌灯
关门图"

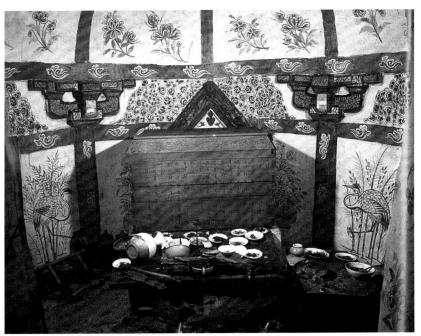

图 34　河北宣化张文藻夫妇合葬墓（M7）发掘场景

雪曼据此提出一个理论，认为在宣化辽墓中，壁画形象和随葬实物有意识地呼应和互动，因此缔造出生与死、真与幻之间的时空隐喻的愿望。[1]

最后，我希望谈一下墓葬美术和中国美术中的其他艺术形式的互动。如我在上面提出的，这些互动是长期的、不间断的。这同时也意味着这些互动是多样的和变化的，因时间、地点、环境和参与者的不同而不断改变。我在这里简要地提出三种互动方式。第一种方式是在雕塑和器物这两个门类中创造出独特的墓葬美术的类型。第二种方式是对其他艺术种类，特别是绘画表现形式的吸收。第三种互动也可以称为"反互动"，即为了保持墓葬美术的独立性而有意识地拒绝异类宗教艺术——如佛教艺术——的同化。时间不多，今天对这三个方式都只能简单地举几个例子，可说是点到为止。

在中国古代，为墓葬特殊制作的独特的器物和雕塑被统称为"明器"。[2]查阅古籍，我们发现东周晚期文献中对明器的记载大大增加。一些文献把随葬品分为三大类，分别称为生器、祭器和明器。[3]《礼记》的作者将明器称为"鬼器"，以区别于称为"人器"的祭器。[4]从功能上说明器是专门为死者制作的器物（包括墓俑），但是它与死亡之间的特殊关系必须通过其特殊的物质性和视觉性

1　Hsueh-men Shen, "Body Matters: Manikin Burials in the Liao Tombs of Xuanhua, Hebei Province", *Artibus Asiae*, Vol. LXV, No.1, pp. 99-141.

2　对于明器这个概念在东周时期的产生以及当时的相关讨论，参见巫鸿：《明器的理论和实践：战国时期礼仪美术的观念化倾向》，《文物》二〇〇六年六期，页 71-81。

3　《诸子集成·荀子》，第二册，页 245。

4　《十三经注疏·礼记》，页 1290。

表现出来。荀子给明器下的定义是"貌而不用"。[1]也就是说，明器所显示的仅仅是日常器物的外在形式，而不具备原物的实用功能。在艺术中，这种对功能的拒绝是通过不同的材质、形状、色彩和装饰达到的。明器因此为艺术创造提供了一个特殊逻辑，总是在和其他类型器物的对照或"互动"中确定自身的属性。明器的历史可以上溯到相当早的时代，甚至某些最精美的史前器物就很可能是专门为葬礼制作的（见第一讲图23、图24）。[2]到了东周时期，受到新出现的有关"器"的理论的影响，对明器的使用更为自觉和严格。如河北平山发掘的中山王𰯼墓所出的大部分器物可以大致分为三类。[3]第一类是刻有青铜祭器和乐器，有的刻有长篇铭文（图35）。第二类是精美的生活用具，以鬼斧神工的错金银工艺制成并显示出异域风格的影响（图36）。第三类器物则是一套带有磨光压划纹的低温黑陶，不但在色彩和装饰方法上与前两类器物形成鲜明对比，而且质地松软，无法实际使用（图37）。同时从东周开始，"俑"发展成为一种特殊的明器类型，在其后近两千年的历程中激发了无数经典的艺术形象（图38）。

1 《诸子集成·荀子》，第二册，页245。

2 这类器物包括从公元前三〇〇〇年到前二〇〇〇年，流行于山东半岛的龙山文化的代表器物——蛋壳陶。在朝鲜半岛和日本，也从早期就开始使用特殊的陶器来装饰墓葬。韩国考古学家将一种表面光亮的红橙色的陶器认定为墓葬用器，类似的陶器也发现于日本史前时期的绳纹时代和后期的弥生时代。参见 Anne Underhill, *Craft Production and Social Change in Northern China*, New York: Kluwer Academic/Plenum Publishers, 2002, p.158; 和 Sarah M. Nelson, *The Archaeology of Korea*, Cambridge, U.K.: Cambridge University Press, 1993, pp. 121-123。

3 该墓完整的考古报告参见河北省文物研究所编:《𰯼墓——战国中山国国王之墓》，文物出版社一九九五年版。

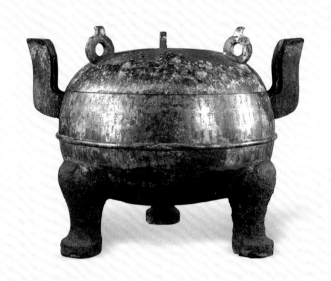

图35 战国中山王铁足铜鼎
（青铜祭器——人器），战国中
期，一九七七年出土于河北省
平山县中山国王墓（1号墓，
中山国第五代王𰻗墓），河北
省博物馆藏

图36 战国银首人俑灯（生
器），战国中期，一九七七年出
土于河北省平山县中山国王墓，
河北省博物馆藏

图 37　磨光压划纹黑陶鼎（鬼器），战国中期，一九七七年出土于河北省平山县中山国王墓，河北省博物馆藏

图 38　东周木俑，江陵武昌义地楚墓出土

墓葬美术和其他美术种类互动的第二种方式是对其他艺术形式，特别是绘画表现形式的吸收。这方面的例子也有很多。滕固在二十世纪三十年代提出汉墓石刻中的一类是"拟绘画"式的（图39），他的说法被后来的考古发现证实。南朝大墓中的"竹林

图39 山东金乡东汉朱鲔祠堂画像线图，一九三四年美国学者费慰梅对朱鲔墓（亦称石室）进行复原，并临摹了汉画。朱鲔墓共出土画像石二十四块，其中十二块下落不明，另十二块现藏于山东省博物馆，部分展出

七贤"画像横向展开，人物之间以树木相隔。学者一般认为是受了手卷画的影响（图 40.1—40.2）。有人甚至提出其母本为顾恺之作。唐代中期以后的贵族墓葬中流行屏风画（图 41.1—41.2），其美人、花鸟、仙鹤等题材不但记载于绘画著录，而且可以在现存的唐代屏风上看到。到了金元时期，此时广泛流行的立轴画也被复制到了墓室中，成为死者家居的永恒装饰（图 42.1—42.2）。山西大同的道士冯道真墓中的正壁上展示了大幅水墨山水，提供了一个难得的墓葬美术和文人绘画互动的例证（图 43）。

图 40.1—40.2 "竹林七贤与荣启期"画像砖拓本局部，南朝时期，一九六〇年出土于南京西善桥宫山南朝大墓，南京博物院藏

图 41.1 长安南里王村唐墓墓室西壁六合屏风壁画，唐代，一九八七
年西安市文管会及陕西省博物馆发掘于陕西西安市长安县，陕西历史
博物馆藏

图 41.2 新疆阿斯塔那 217 号墓六合屏风壁画，唐代

图 42.1　山西兴县红峪村壁画墓墓室"备酒图"与"蔡顺分葚"图，元至大二年（一三〇九），二〇〇八年发掘于山西兴县红峪村

图 42.2　山西兴县红峪村壁画墓墓室"……维大元至大二年岁次己酉蕤宾有十日建"题记

图 43　山西大同冯道真墓墓室北壁山水图，元代

第三种互动——或更切实地说是一种"反互动"——的目的是保持墓葬美术的独立性而有意识地拒绝异类宗教艺术的同化。在今天报告开始的时候我说到日本美术史中的一个经验，即古坟时期建造的巨大陵墓在佛教传入后消失了。随着这种外来宗教的传入，火葬成为处理死者遗体的主要方式，而寺院则成为人们寄托哀思的地方。中国的情况与此形成一个鲜明的对照：虽然佛教美术从印度和中亚传入中国后，在中国本土发展成一个宏大、辉煌的艺术门类，但是它并没有取代墓葬美术。其结果是出现了佛教艺术和墓葬美术平行发展的"双轨"局面。大而言之，佛教建筑和家族墓葬基本上有自己的区域。北魏王室贵族在洛阳西南营建龙门石窟，墓葬则集中在城东北的北邙（图44.1—44.3）。唐长

图44.1 洛阳市地图

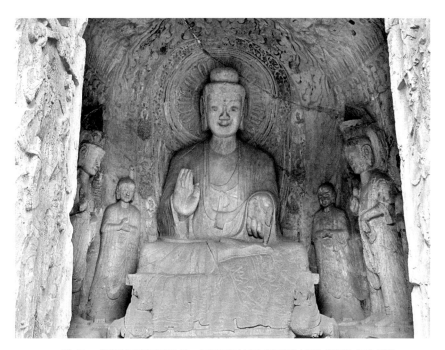

图 44.2 洛阳龙门石窟宾阳中洞，北魏景明元年至正光四年（五〇〇至五二三）开凿

图 44.3 洛阳北邙山北魏孝文帝长陵远景

安城佛寺众多，渭北则陵墓星罗棋布。更具体一点说，中国佛教美术的图像系统是在外来传统上丰富而成，可以说是一个遍及南亚、中亚、东亚和东南亚的跨地域宗教艺术的分支。墓葬美术则是土生土长的，其礼仪概念和图像语汇都是中国传统的丧葬文化的一部分，可以追溯到三代甚至远古。但是这两个宗教美术传统

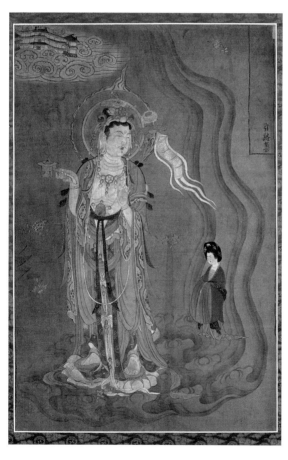

图45.1 引路菩萨图，唐代，发现于敦煌藏经洞，英国不列颠博物馆藏

图 45.2 吕建崇造像碑，北周建德三年（五七四），西安碑林博物馆藏

图 46 四川乐山麻浩 1 号崖墓前室佛像，东汉时期，位于四川乐山市中区九峰乡明月村，发现于一九四〇年

又不是对立的，而是处于一种微妙的协商之中，即必须保持各自的独立性又不拒绝相互的渗透和影响。许多佛教造像碑是为亡亲追福所制，在一定意义上已经属于丧葬艺术（图 45.1—45.2）。而佛教因素也不时在墓葬中出现，如上面谈到的张文藻墓中的棺材上覆满了陀罗尼经文，一些墓葬中甚至有佛陀的形象（图 46）。佛教美术和墓葬美术之间的这种微妙的张力是研究中国艺术史中一个非常有意思的题目，需要在今后的研究中继续展开。

/ 问答部分 /

问题一：巫老师好，谢谢您的演讲。我有两个小问题。第一个问题是我们现在看到的从汉到魏晋的墓葬，随葬的明器很多，但是到了宋代，出现了很多仿木结构的砖室墓，里面随葬的明器较少，而出现了大量的墓主人"开芳宴"或"妇人启门"等装饰图像，是不是因为图像上有所表现，所以就不再使用明器？

第二个问题是您刚才提到的日本古墓的现象，日本和中国在很多地方比如在佛教等方面还是很相似的。为什么中国的佛教徒没有使用佛教本土的葬俗比如火葬，却使用土葬，其中随葬一些有可能提示佛教徒身份的器物，这一点我认为对研究佛教的发展是很有意义的，所以在此提出这个问题。

巫鸿：第一个问题是关于为什么有些时代随葬品众多，有些时代类似于"俑"这样的器物比较盛行，而有的时代明器明显减少。这里面的原因我觉得是很复杂的。你刚才也提到其中一点，就是明器可能被墓葬中的图像取代，用"俑"随葬变少，用图像来表现就可以了，也有时候二者并存，这些现象都有学者进行过研究。到了宋代，墓葬的情况变得更为复杂，有一些当时用在葬礼上的物品，现在已经消失了，比如纸质明器当时也有，但因为没有留下遗迹，我们现在也看不到了，所以这也许是其中的一个可能因素，需要进一步研究。关于辽墓、宋墓中图像与明器、实物之间的关系，纽约大学有位叫作沈雪曼的学者，曾在一篇文章中对此有所提及。

第二个问题是中国的民众有很多人虽然是佛教信徒，但为什么

使用土葬却没有采用印度佛教传统中水葬或火葬的方式。我认为这应该与中国儒家思想所提倡的伦理道德中国社会的家庭结构对人们观念的影响有关。佛教传入后需要同中国的本土观念相协调，才能被接受而生存下来。从儒家思想来看，身体发肤，受之父母，不敢毁伤，如果使用火葬则身体不存，会对家族的延续产生很大的影响，从社会到道德，墓葬都有一种基石的作用。所以，我所说的这种佛教美术与墓葬美术之间的二元性、平行发展是一种互动的关系，而不是一种去征服另一种的关系。

问题二：我的博士论文正好涉及这方面，关于墓葬的整体艺术，但是今天我避开墓葬不谈，只是就您的著作进行提问。关于您的诸多著作，我感觉《废墟的故事：中国美术和视觉文化中的"在场"与"缺席"》与《中国古代艺术与建筑中的"纪念碑性"》有着姊妹篇的关系，"纪念碑"的概念与"废墟"的概念，二者之间是否有所推进？

第二个问题是国内做艺术史研究，有一种声音，常认为"废墟""纪念碑"这样的概念本身源自于西方，当它们被转译成中文进入国内，用来研究或品评中国的艺术之后，存在着矛盾。对于这种声音，您是怎么来看待的？

最后就是关于《废墟的故事》这本书，我觉得它与《中国古代艺术与建筑中的"纪念碑性"》像是姊妹篇，因为"废墟"这个概念直接串联起古代艺术、近代艺术以及当代艺术。我想问这是否是作为您在讲座中反复强调探索全球美术史的重要成果的代表？您能否围绕《废墟的故事》这本书和我们谈一谈您书中没有写出来的话？

巫鸿：《废墟的故事》这本书总的来看与《中国古代艺术与建筑中的"纪念碑性"》是有关系的，"废墟"好像是"纪念碑"的另一面。"纪念碑"象征着永恒不变，建造者总是使用坚硬巨大的石材来建造它。而"废墟"则恰恰相反，它更是一种时间的痕迹，无论是残缺、侵蚀或斑驳陆离，都是时间留下来的痕迹。"纪念碑"在建立者的心目中是"拒绝时间"的，无论是美国的华盛顿纪念碑，或是中国天安门广场上的人民英雄纪念碑，都是为了保存永久的现在时。"废墟"与"纪念碑"在文化中是相互补充的，都与时间有关系，与公共空间有关系，与建筑的形态有关系，但各自表现一面。从这个角度来说，虽然我并不是有意为之写"姊妹篇"，但这两本书可说是一种思路的继续发展。但研究的方法不太一样，因为《中国古代艺术与建筑中的"纪念碑性"》这本书是放在古代文化的语境中来做的，主要是讲古代的中国美术和建筑，从史前写到魏晋时期，之后就没有再写了。《废墟的故事》则是处于一个对于"全球美术"的新的想法，可参见那本书的前言，我今天所讲的关于全球景观的想法就出于《废墟的故事》那本书。

"废墟"这个概念是世界上任何一种文化中都有的，那么这个概念在中国的艺术和视觉文化当中是怎样表现的呢？首先在语言与观念中如何表现？我从这个词语本身开始，回溯它在中国语言中所使用的语词，于是找到了"丘""墟""迹"等，这些都是古代使用的字。在西方表现"废墟"的往往是建筑废墟，在中国诗词里也反复出现过类似于"断壁残垣""怀古"的描述，在视觉图像上却很少有对建筑废墟的表现，直至十七世纪石涛的绘画中才有所体现。为什么在中国诗词中有的在图画中却没有表现？对此我产生了疑问，是

不是有而我个人没有看见？还是真的没有？还是因为我们在自己的观念中不知不觉地使用了西方关于"废墟"的概念，而对中国的废墟视而不见？所以以此为契机我开始探寻，在探寻的过程中发现绘画中的废墟其实是存在的，只是之前没有看见而已。比如回到"废墟"的概念上来讲，本义是时间留下的痕迹，那么这些痕迹究竟是什么？它不一定是建筑。所以我在书中有一节就写到了"拓片"，拓片所拓的东西并不只是文字，往往也是石碑损坏的痕迹。拓片和印刷不同，因为同一碑刻不同时间留下来的拓本很多，做鉴定的人往往不看文字，而是比对参看石碑损坏的痕迹来判断拓本时间的早晚，这实际就是一种"废墟学"。另外，为什么中国古人那么喜欢以"寒林""枯树"作为绘画的题材？这些凋零的树木代表了什么？为什么会激发那么多画家的兴趣？"枯树"在中国美学传统中的关系也引起了我的兴趣。

所以《废墟的故事》引导我去探寻中国美术在世界美术中的文化特质以及与世界美术的变化关系，从古代一直谈到当代。第一章讲的是"传统"，第二章是"现代"，是在中西文化交流开始之后，第三章是"当代"，时间跨度很长。我对于这种时间跨度的想法是：我们研究美术史和世界文化时，所使用的历史概念往往是从别处借过来的，比如"封建社会""唐代""宋代"这样的词语，不是从美术史中得出，而是从朝代史等历史学或社会学里面借用来的框架，然后将美术的材料放进去，说这是唐代美术，是青铜时代美术，等等。我想的是：是否我们能够通过分析美术材料本身找到一个可以跟随的线路，比如这次我根据"废墟"这个线路来进行梳理，梳理后发现"废墟"的概念和表现形式都产生了变化，是从材料来观察

它变化的转折点，从材料本身去寻找其内在的分期。你鼓励我说一些书中没有说的东西，这应该就是当时的一个目的。所以在书中我没有按照历史朝代进行分割，而是按照"废墟"的不同表现形式进行分割。比如建筑废墟在中国传统美术中出现的很少，当它从无到有时就意味着一个重要的变化，找到变化后再问为什么，从这个变化追溯到了中西文化的交流，对于西方"废墟"视觉传统的引进。当西方人用绘画展示"中国花园"的时候，表现"中国人最喜欢废墟"的倾向，其实他们仍在遵循他们自身的传统。当照相术进入东方后，引起了极大的变化，在照片中出现了大量的建筑废墟图景。这算是一句潜台词，希望美术史的研究可以沿着自己的路走下去，从视觉材料本身去寻找内在的演变路径。

你的另一个问题关于"纪念碑性""废墟"等都是现代翻译的词，而不是中国古代自有的概念，用它们来讲中国古代的东西是否具有合理性？我觉得这个问题的确存在，我也在试图克服。当时在国外写《中国古代艺术与建筑中的"纪念碑性"》这本书的时候，因为翻译成中文出版的情况还比较少，所以不太考虑两个语境的问题。"纪念碑"是在西方语言中频繁使用的词语，虽然感觉"纪念碑性"有些生造的味道，但能被西方读者马上理解，当时没有考虑中国读者的问题。直至需要翻译成中文出版时，我自己也觉得"纪念碑性"这个词有些别扭，但没有找到符合中国语境的词语替代。后来在写其他文章时考虑到这个问题，发现还是有中国古代原本的词语的，比如在表述礼器是一种"微型纪念碑"时，中国有个很好的词叫作"重器"，"重"与"器"两个字比较符合"微型纪念碑"的意思，"重"不但指体量，而且有"重大""重要"的含义，具有历史的重要性。而"废

墟"的"墟"本身是中国古老的词语,所以使用"废墟"这个词还是比较合适的。

问题三:您提倡将墓葬艺术作为一个整体来研究,但在艺术史之外,其他的学科比如文、史、哲也会将墓葬中的艺术或随葬品作为自己的研究资料,墓葬艺术的整体分析也应该成为这些学科研究的一个前提。然而,在具体的操作中,当其他的研究者们去发掘墓葬随葬品的文献意义的时候,常常会将它们从墓葬整体中割裂出来。比如研究汉画像中的"荆轲刺秦王"的故事,就会去找山东、河南、陕西的这些画像石,而不是去找它们背后的整座墓葬,这样一来得到的结论常常会产生一些偏差,但如果纳入整座墓葬材料,又会有很多材料不被消化,于是产生了研究的困境。我想请问您对这样的困境有什么建议?有什么解决的途径呢?谢谢。

巫鸿:你说的情况比较普遍,墓葬提供了丰富的材料,任何学科在其中都可能找到有用的材料,所以都会去使用它。是否一定要将整个墓葬都研究好了才可以使用这些资料,这一点我觉得应该需要有针对性地去分析,目的不同,方式相异,具体的问题有具体的解决办法。我刚才所谈的在美术史中把墓葬作为一个整体来研究是一个前提,但在实际情况中,首先整体墓葬留存下来的情况比较少。我说的"整体墓葬"的意思不但包括墓葬本身保存完整,而且发掘也要科学、细致。此外,因为研究者大多不可能去看墓葬的发掘现场,多是依赖于发掘报告,发掘报告也要写得仔细详备才能使墓葬较为完整地重现。但符合这些条件的墓葬事实上并不多,在对材料完整性的了解上,本身就存在着困难。

在材料整体性不强的情况下，比如一个墓只剩下了壁画，作为美术史研究的材料我们还是要去研究的。但是我们还是要把墓葬的建筑考虑进来，而不是将壁画与墓葬割裂开来，仅看到图像，不考虑材质、位置、功能，等等。但是在具体研究的时候也要有具体的操作。比如你提到的对"荆轲刺秦王"故事的研究，考虑到其历史、文献、图像等多种材料，自然要首先将材料收集起来进行梳理，但是研究者自己要清楚这些图像材料本身出自于哪里，在概念上对它们要有一个还原的能力。举个例子，在四川麻浩崖墓中有"荆轲刺秦王"的图像，山东嘉祥武氏祠中也有"荆轲刺秦王"图，如果要对它们进行研究，首先要了解它们本身在各自的建筑中与其他图像的组合关系如何。虽然这些不一定都要在文中一一列举写明，但它们对最终的判断或解释是有用的。所以研究者需要在概念上对墓葬有整体的把握，在论文书写中则根据具体的课题而定。

问题四：您刚才提到藏族，他们使用天葬，这样的葬俗和墓葬美术研究有什么关系？

巫鸿：对于这个问题我没有太多的研究，我以前做博士研究生时候的一个专业是人类学。在人类学中，各种各样的礼仪、葬俗和人的生死观是非常重要的，天葬、水葬、火葬等各种各样的葬俗都是很重要的课题，但它们不能作为美术史的直接材料。

再问：从某种意义上说，天葬是"显"，它与土葬的"藏"是不同的，还有悬棺葬呢？

巫鸿：我认为悬棺葬和天葬不太一样，天葬使尸体全部回归自然，而悬棺葬则是使用很多技术手段，将棺木与尸体放置于陡峭的崖

壁上。这种葬俗流行于西南一带，与当时中原地区所流行的土洞竖穴墓区别很大，一个往高处走，一个往地底深处走。

提问者： 我认为悬棺葬虽然放置在高处，但它还是体现了"显"的意义。

问题五： 我有三个小问题：第一是墓葬是否在死者的生前就已经建造完毕？第二是死者是否在生前也参与了对自己墓葬的建造？最少也是可以选择带什么样的东西进入另一个世界，就是墓葬中的随葬品。第三是关于墓葬的可见性，墓葬作为一个整体的艺术品，棺椁与尸体都包藏在其中，所以对于死者及亲友们来说，所能见到的只是墓葬的建造过程，而使得墓葬最终完成的埋葬过程也就成为对这个艺术空间封闭的过程，所以墓葬艺术对于当时的人来说应该是不可视的，您的看法呢？

巫鸿： 我同意你所说的最后一点，我们研究墓葬艺术，除了墓葬本身还有一部分需要研究，就是"葬礼"。葬礼的过程也是一个展示、陈列随葬器物的过程，所以你所提到的亲朋等作为死者葬礼的参与者，参与或观察了从墓主死亡到入葬这段时间中的礼仪程序，这些步骤最终结束于死者的入土。当墓门封闭那一刻，可以说"墓"就形成了。在这之前的引导阶段，明器的展示、墓主画像的展示等都属于"丧葬"活动，我的一个研究生也做过这样的题目。对于没有影像资料记录的古代，丧葬过程中的行为本身已经消失了，对它的研究就只能够依靠墓中的遗迹遗物进行回溯，比如现在所能见到的马王堆汉墓虽是一个静态的展示，通过一层一层的复原，将时间展开，可以对当时的动态行为进行很好的推测。

另外两个问题都与时间有关，我认为答案并不完全一定。一个人在生前为自己修建坟墓的事情是有的，有很多文献证据的记载，比如在秦汉时期，皇帝从登基开始就为自己修建坟墓、准备棺椁，但并不是说所有人都会这样去做。出土资料表明一些坟墓或享堂是由墓主的后世子孙修建的，甚至是迁葬的，这样的例子也有很多。有些人会在生前安排自己墓内的随葬品和装饰，比如说汉代的赵岐，他一生颠沛流离，后来为自己修建坟茔，曾亲自画四贤肖像于墓中，用以表现那些在他落难时帮助过他的义士，这个例子正说明了他对于自己坟墓营造设计的有意为之。

手卷：移动的画面

"手卷"或"卷轴"是绘画的一种形式。在开始讨论这种特殊形式以前，我们需要对"绘画"这个艺术门类有一个最基本的理解。

　　和别的艺术门类相比，绘画（包括壁画、画像石和可移动绘画）的一个不可缺少的条件是承托绘画形象的"平面"或"底面"。"底面"的不同材料和处理方法已经显示出不同类型绘画的独特性质。当旧石器时代的人们——不管是在法国、西班牙还是在云南的沧源——开始创造"岩画"的时候，他们一般是直接在自然岩壁上作画，并不先对壁面做有意识的打磨和修整。由于洞窟或山崖上的岩壁常常蔓延数里，作画者一般没有"界框"的概念，而是持续和积累式地，有时是世世代代地创造延续的画面（图1）。

　　人工准备的绘画平面和界框的概念是新石器时代出现的新现象：这一时期的发明包括陶器和地上建筑，二者都提供了经过准备同时又隐含了界框的绘画平面。比如河南临汝出土的一件高达半米的仰韶文化的大陶缸，在一面画着一幅鹳鱼石斧图（图2），画家明显把圆形的瓮体作为平面的"画布"来使用。甘肃大地湾

图1 云南沧源岩画，新石
器时代，一九六五年发现于
云南省沧源佤族自治县勐省
镇、勐来乡境内

图2 鹳鱼石斧纹彩陶缸，
新石器时代仰韶文化，一九
七八年出土于河南汝州阎村

图3　甘肃大地湾遗址 F11 房址地画，新石器时代仰韶晚期，一九八二年出土于甘肃秦安大地湾

的一个房屋地面上有墨绘的人像（图3），则可以看成是壁画的雏形。

建筑绘画——也包括屏风画等准建筑（architectonic）类绘画——和器物绘画是世界美术中的两种一般性绘画形式，从时间上讲也是长久不衰，至今仍不断被使用。与这两种形式比较起来，单体的、可携带的绘画作品则是一个相对晚近的现象。我们还不能准确断定单体绘画在中国出现的最早时代。但在一点上是明确的，就是在中国，这种早期单体绘画的承托物常常是帛绢之类的软质材料，具体的例子包括战国晚期楚墓中出土的《人物御龙帛画》和《凤夔人物图》（见第二讲图1、图2），以及马王堆1号墓和3号墓中出土的西汉初年的肖像铭旌（图4），均与其他一些艺术传统中流行的硬质平面有别（如欧洲早期绘画即以硬质的单幅和多幅的木版画为主）。这个区别被谈到的不多，但是非常重要，因为软质材料是可延伸的手卷画或卷轴画出现的一个必要条件。卷轴状的绘画作品在早期欧洲美术中不是没有，比如拜占庭美术

图4　长沙马王堆1号
墓肖像铭旌，西汉初
年，湖南省博物馆藏

图 5.1 《约书亚卷轴》，拜占庭，
　　　十世纪

图 5.2 《约书亚卷轴》局部

图 5.1

图 5.2

中著名的《约书亚卷轴》（*Joshua Roll*）就是一例（图 5.1—5.2）。该画创作于十世纪，以羊皮拼成，三十一厘米高，长约十米，看的时候需要一段一段看。但是这幅画是欧洲中世纪美术中的一个孤例，这种卷轴的形式在以后的西方艺术中没有发展成一种主流。

　　从物质构造来看，中国手卷画的高度相对固定，一般在二十至三十厘米，但宽度或长度的变化幅度极大，短的可以不足一米，长者则可达到十米甚至二十米以上。各时代的手卷形制也不尽相同。目前我们见到的多是明清以来装裱或重裱的格式，由裱在一

张硬挺的背纸上的"天头""引首""画心""拖尾"四部分组成，各部分之间以"隔水"分开（图6）。卷轴左方和一根圆形木轴相连，不看画的时候可以把画幅卷起。画心是欣赏的主要部分。拖尾提供了书写题跋的空间，因其特殊写作者和书写的时间，往往也成为观赏的对象。在历史传递的过程中，收藏家可以根据需要把几幅画裱在一个手卷里，也常常增加拖尾的长度以容纳更多题跋。出于不同原因，有的手卷被分割成几个，装裱成为独立作品。在这种情况下美术史家就需要通过研究恢复作品的原貌，如黄公望的《富春山居图》和董源的《潇湘图》就是这样的例子。

　　这个简单的介绍隐含了手卷的四个"物质特征"，分别是：（一）横向构图；（二）高、宽不成比例和随意宽度；（三）"卷"的形式；（四）画面和题跋的水平延伸性。这四个物质特征是手卷作为一种特殊艺术媒材的"媒介特质"（media specificity）的基础。

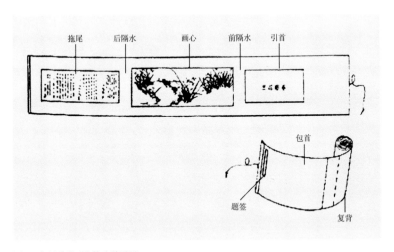

图6　中国手卷画的构造说明图

"物质特征"和"媒介特质"的概念有联系但不重叠,后者还包括作画和观看的方式、作品与环境及观众的关系、展示和保存作品的形式等。这些"媒介特质"是分析艺术作品极为重要的一个方面,在当今的美术史和媒体研究中得到越来越多的关注。以往在讨论美术品的时候我们往往马上注目于图像、风格等问题,但是"媒材"实际上是更为基本的一个因素。比如说在讨论一幅西方绘画的时候,我们需要首先了解画家使用的颜料以及承托形象的"底面"的特质及其历史发展。干壁画及湿壁画的制作技术和效果相当不同,"祭坛画"和"架上绘画"也有着相当不同的媒介特质(图7)。同样,在分析手卷画的历史发展之前,我们有必要进一步明确它特殊的媒介特质,认识到手卷作为一种艺术媒材与挂轴、册页以及西方祭坛画和架上绘画的本质区别。

图7 罗伯特·康宾(Robert Campin),《梅罗德祭坛画》(创作于 1425—1428 年),木板油画

图 8　展开手卷画观
看的方式

　　我在这里提出手卷的三个基本"媒材特质"，对我们进一步讨论卷轴画的艺术表现至关重要。第一个"媒材特质"是：如"手卷"这一名称所示，这种画在观赏的时候总需要观画者用"手"来操作（图 8）。而壁画、挂轴和架上绘画与观者的身体不发生接触，观画者只通过他的目光或视线（gaze）接触画面（图 9）。手卷的第二个"媒材特质"是：这个绘画媒介既是空间性的也是时间性的，观画的过程总是包含了"开卷"和"关卷"的双向过程。这进一步隐含着手卷的画面是一个移动的画面，所表现的场景在观画过程中不断变化。循序渐进地欣赏一幅手卷，观者看到的是由多幅画面组成的连续图像，所欣赏的不但是图像的内容，同时也是它们"展开"的过程。相比而言，架上绘画、立轴和壁画是固定的，所移动的是观者站立的位置和视线的方向。一幅作品在一个统一空间中显示出完整画面，画面的内部划分统括在整体的构图之内。手卷的第三个"媒材特质"是它的私人性：它只容许

图 9 观看挂轴的方式

一个观者来掌握画面的运行和阅读的节奏。立轴、架上绘画和壁画则可以有许多观赏者同时欣赏。实际上，手卷可以说是视觉艺术中"私人媒材"的极端形式。这种"媒材特质"也使它在现代的公共美术馆中变得面目全非：不管展出的是画幅全部或仅是一段，玻璃柜中的手卷画都不再和观者互动，也不再具有时间的延伸性。说得极端一点，这样展示的卷轴画已经"死了"。

因此，从它的原始媒材的意义上看，手卷可以说是一种介乎"空间性"和"时间性"之间的绘画形式，或说是最好地结合了"空间性"和"时间性"的绘画形式。我们虽然可以把它想象

为古代的电影或电视，但是电影和电视的播放速度不由观者操纵，因此和手卷画仍有本质上的区别。手卷的极端的私人性具有特定的社会性和文化性，与特殊时代里的艺术目的、创作环境及看画方式有关。在这所有的意义上，中国古代画家通过对手卷画的媒介特质的不断发掘和创造性运用，造就了世界美术中的一个独特的视觉传统。换言之，只有把手卷的"媒材特质"说明白了，我们才能够检验它的历史发展，探索历代中国画家是如何不断发掘手卷作为一种绘画媒材的潜力，同时在这过程中将其"媒材特质"转化为具体的、个性化的艺术表现。

从历史上说，独幅的手卷画在汉代肯定已经存在了。比如《后汉书》中记载了汉顺帝（一二五——四四年在位）的皇后十分贤惠，在入宫以前把描绘"列女"的画卷放在身边作为规范。唐代美术史家张彦远也提到东汉著名儒家学者蔡邕曾经画过一幅名叫《小列女图》的画。虽然这些作品都不存在了，但是东汉武梁祠石刻中的"列女"一段描绘了七个故事，从右向左横向展开，明显地模仿手卷形式（图 10.1—10.2）。或者可以说，用来制作这幅石刻的底本可能是一幅可以卷起来的画稿。武梁祠画像的第一段显示出和后代许多手卷画如唐代阎立本的《历代帝王图》更为密切的关系：这段长幅石刻从右到左描绘了一系列古代帝王，从伏羲女娲起到夏桀止，每幅肖像以榜题隔开（图 11.1—11.2）。同样的构图形式见于《女史箴图》《列女仁智图》等传世绘画。

传顾恺之作的《列女仁智图》和《女史箴图》代表了早期手卷画"图文相间"的构图形式，即将一幅长卷分割成若干构图和

图 10.1　嘉祥武梁祠墙壁上的梁高行故事（拓本），东汉晚期

图 10.2　嘉祥武梁祠墙壁图像之线描图，东汉晚期

图 11.1—11.2　嘉祥武梁祠墙壁上的帝王图局
部拓本，东汉晚期

观看单元。上面说到，手卷的宽度大大超过其高度，看画者在观看手卷时需要双手扶着画轴，人眼和绘画表面的距离因此由手臂的长度和身体的位置来决定。人的正常视野所及的最大区域是水平一百八十度、垂直一百五十度左右（见图8）。这意味着手执画卷的观赏者的视野不可能覆盖过长的画幅。因此他只能每次展开比肩略宽的长度，一段一段地"读"画 。图文相间的方式非常简便，但也相对"机械性"地适应了手卷的这种媒介特质。在这类构图中，文字的作用不仅是解说图画，而且具有组织画面和控制观看的功能。从内容上说，这种构图方式适合于带有很强文学性和说教性的早期绘画。

由于学者公认《列女仁智图》是一幅宋代摹本，因此我们以《女史箴图》为例看看这种"图文相间"的手卷构图形式。这幅作品是根据张华（二三二—三〇〇）的同名文章而绘的。张华的文字充满对女性道德的抽象说教，用图画表现的难度相当大。因此，画家往往在抄录一段原文后就撇开了其教导的抽象伦理，而着重描绘文中提到的某些具体形象和事件。有时候他所描绘的画面甚至和原作中严肃说教的语气相悖。比如，有一段画面前的题词说："人咸知修其容，莫知饰其性。"接着以严词警示人们：对于不符合礼法的品性一定要"斧之藻之，克念作圣"。但画师只绘了"修其容"的画面，形象轻松舒展，并没有使人感到原文中对其只知"修其容"不知"饰其性"者的严厉警告（图12）。

《女史箴图》保存了早期卷轴画中一些最优美的女性形象。她们一般都在缓缓侧行，其运动方向平行于画卷的水平展开（图13）。画卷中部一处描绘了这些形象中的一个：她是一位贵族女

图12

子，正双目微闭，缓步前行。她的披巾和衣带似乎被春风微微吹动，她的乌发与红色的裙裾交相辉映（图14）。画家的绘画语言酣畅自然，线条富有节奏，结合着手卷的开合，产生了静态绘画难以造成的微妙动感。这幅画的成功之处因此不仅在于对单个人物形象的描绘，还在于它创造了一种适合卷轴画这一绘画媒介的动作和绘画风格。此外，尽管这幅画中的每一场景都是独立的，但画卷结束处的"女史"和她的"读者"赋予整个画卷一个总的框架。画中这位女史手执纸笔，似乎正在记录发生的事情（图15）。她在画卷中的位置仿效了中国古代史书的体例——这些史书（如《史记》和《汉书》）往往以史官的"自叙"结束。但这个形象在画卷中还起着另一个作用：它把收卷的单调行为转化为有意

138

图 13

图 14

图 12—14　顾恺之《女史箴图》
局部，英国不列颠博物馆

图 15 《女史箴图》局部

义的视觉活动。一般来说，手卷的观赏顺序是自右向左，但是自左向右的收卷过程也给观者重新审视画中场景的另一个机会。在这种反向观看中，《女史箴图》是由女史的形象开始的，接下来出现的场景似乎以图画的方式表现了她刚刚写就的"箴言"。

对手卷的分段观看还可以用另一种构图方式达到，即以某种特殊的自然或人造形象作为画卷的"内部界框"（internal frames），构成一系列相互衔接的空间单元（"spatial units" or "spatial cells"）。这种构图方法很早就在中国画像艺术中产生了，一个较早的例子见于湖北荆门包山 2 号墓出土的一个东周漆盒。圆盒盖子的侧壁上描绘了一系列人物，或乘坐马车或徒步行走，表现的可能是

"士相见"类的礼仪（图16.1—16.2）。狭长的构图八十七点四厘米长，但仅仅有五点二厘米高。画家巧妙地使用了五棵树把画面分割成若干段，其中两棵并排的树可能标示了画面的起始点。类似的例子还包括北朝石棺上的孝子图和南朝大墓中发现的几幅"竹林七贤和荣启期"画像。美国堪萨斯城纳尔逊·阿特金斯美术馆藏的孝子棺上有一幅表现孝子董永事迹的画像，其中的两个场面以高大的树木隔开，一边是董永初见仙女，另一边是他和坐在车上的老父（图17）。目前发现的数套"竹林七贤和荣启期"画像，每套均包括两幅，每幅画四人，以形态各异的树木分开（见第二讲图40）。论者一般认为这些石刻和砖画反映了南北朝时期手卷画的形式。

值得注意的是手卷不仅仅作为观赏之用，也用在讲唱"变文"等宗教娱乐活动中。日本寺院中现在仍举行这类活动（图18）。

图16.1　彩绘漆奁（432号）及其漆奁画《迎宾出行图》，战国时期，一九八七年出土于湖北荆门包山2号墓

图 16.2 《迎宾出行图》展开图

图 17　孝子棺上的董永故事（线图），公元六世纪上叶，美国堪萨斯城纳尔逊·阿特金斯艺术博物馆藏

图 18　日本和歌山县道成寺俗讲现场

图 19.1—19.2 《牢度叉斗圣变》变文卷子
局部，公元八—九世纪，敦煌藏经洞出土

敦煌"藏经洞"中发现的文物中有一幅很有意思的八至九世纪的卷轴画，描述的是佛教故事中的"降魔变"或"劳度叉斗圣变"。[1]尽管开头和结尾处有些破损，但它的长度仍达到五百七十一点三厘米，画中描绘了佛教徒和异教徒之间的六次斗法（图 19.1—19.2）。与《女史箴图》一样，画家也对一幅极长的画面进行了内部划分。但他使用了树木形象而非文字把这幅画分成了六个场景或空间单元，每次斗法发生在一个空间单元里。[2]值得注意的是在每个场景中靠近结尾的地方，总有一个或两个人将头转向下一

1　许多学者都讨论过这幅作品，包括尼古拉（Vandier Nicolas）、秋山光和（Akiyama Terukazu）、金维诺和罗宗涛。新近的研究以及对以往学术史的回顾，可参见 Wu Hung, "What is 'Bianxiang': On the Relationship between Dunhuang Art and Dunhuang Literature"（《何为变相？——论敦煌艺术和敦煌文学的关系》），*Harvard Journal of Asiatic Studies*, LII/1, June 1992, pp. 111-192, 尤其是页 153-158。

2　用树的形象将大的画面分割成若干单元的方法在汉代绘画中就已经出现了，并在汉代以后的作品中有所发展，如竹林七贤的模印砖画中，或堪萨斯城纳尔逊·阿特金斯艺术博物馆中所藏的著名石棺上的雕刻。但敦煌绘画是利用这种方法留存下来的最早的画卷。

个场景（图 20）。我们应该认识到，当画卷展开至此，"下一个场景"尚未打开，这些转头人物将引导观众对即将展开的部分产生心理上的期待。这幅画还有一个有意思的地方，就是在画卷的背部分段抄有变文的唱词（图 21）。我曾对这个作品的使用方法进行讨论，提出在其使用中有两个表演者，一个手执画卷，另一个

图 20 《牢度叉斗圣变》变文卷子局部

图 21 《牢度叉斗圣变》变文卷子背面抄有变文的唱词

在前面对观者讲述画面。当讲述者讲完一段后，执卷者便照着画卷背后书写的唱词结束该段曲子，然后打开下一段画面。[1]

在中国绘画史中甚至在整个世界绘画艺术中，最成功地运用相互衔接的空间单元构成长幅画卷的杰作非《韩熙载夜宴图》莫属。大家对这张画的内容大概都很了解了：根据《宣和画谱》的记载，韩熙载是南唐大臣，"以贵游世胄，多好声伎，专为夜饮。虽宾客糅杂，欢呼狂逸，不复拘制"。南唐后主李煜想知道这些夜宴的情状，"乃命阎中夜至其第，窥窃之，目识心记，图绘以上之。故世有《韩熙载夜宴图》"[2]。不论这个记载在多大程度上可信，画家顾阎中给自己定下的任务并非是简单地记录实景，而是构造出一个复杂的空间体系和连续不断的画面。我们从幸存下来的宋代摹本中看到的是由一系列屏风划分并连接起来的四个场面，构成了一个完整视觉旅程。

在开头一段里，戴着黑色高帽的主人韩熙载正和一位身着红袍的贵宾一起坐在床榻上（图 22）。屋里人很多，相当拥挤，矮

1　根据这种还原，两个讲故事的人将通力合作："说者"以诗文的形式来讲故事，"唱者"随后吟唱韵文并展示与之对应的画卷。在唱完一段韵文（指写在画卷背面的文字）后，他便将这段画卷卷起，而展开下一个场面，"说者"又继续讲述这段画面中描绘的情节。"唱者"先暂不做声，直到"说者"问他"若为"时，他才又唱起来。唱毕，继续展开下一段画面。因为这些韵文乃是写在画卷的背面，对着前面画面结束的部位，所以他无须改变画卷垂直的状态而能自如地将画卷展开和卷起：一段韵文总是写在与前面的绘画场面相对应的地方。如此一来，当"唱者"展开画面到韵文出现时，不用看前面的画面，他就知道在哪里停下来。他看到的总是韵文，观赏者所看到的则总是画面。见巫鸿：《何为变相？——论敦煌艺术和敦煌文学的关系》，页 153-158。

2　《宣和画谱》，杨家骆编《艺术丛书》系列一（台北，一九六二年出版），第九册，卷七，页 193。

图 22　顾闳中《韩熙载夜宴图》局部，五代南唐时期，故宫博物院藏

几上放着美酒佳肴，四周摆满了家具，进而环绕着饰有图画的墙面和屏风。人物或坐或立，姿态相当拘谨，每个人的注意力都集中在一个弹琵琶的女子身上。一扇阔大的独扇屏风将这一段场景与第二段划分开来。第二段场景中有两个片段——一个是舞蹈场面，另一个是卧室中的场景。两个女子行走于其间，其中一个肩托琵琶，另一个托着盛有酒杯的盘子，似乎已经离开了客厅，正在退入后室。她们的作用因此是把第一段和第二段连接起来。我们感到"夜宴"中的气氛开始松弛：韩熙载先是以鼓手的形象出现在舞蹈的场景中（图 23），然后又由四名侍姬陪伴坐于榻上，旁边的床上半露着散乱的被子（图 24）。不拘礼节的气氛在下一段画中继续深化。两扇屏风从左右围住这个场景，其中韩熙载袒胸露腹，坐在一把高椅上欣赏着美人和音乐演奏（图 25）。这里五个乐伎组成一支小型的室内乐队，与客厅里拘谨的琵琶演奏者

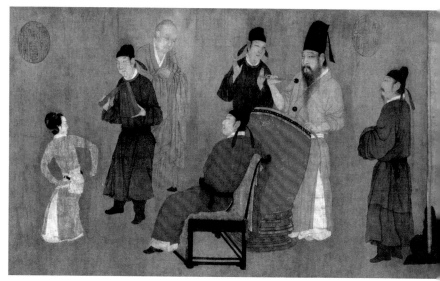

图 23—26 《韩熙载夜宴图》局部

图 23

相比，她们明显地更为随意自在，不仅姿势轻松协调，而且衣服的颜色变换似乎暗指着流动的音乐旋律。这种情绪的变化进而将我们引入画卷的第四段也是最后一段。在这里，韩熙载的宾客和姬妾之间的接触变得更为亲密。歌舞停止了。男女或互拉双手，或勾肩搭背，而韩熙载则是站在中间观看（图 26）。这间屋子现在完全"空"了：从画卷的第一段到最后一段，画面中的家具渐次减少，而人物之间的关系则愈加亲密。绘画表现的目的从"描绘"逐渐转为"暗示"，所传达的信息亦变得愈来愈含糊暧昧。伴随这些变化的是画的情色意味逐渐加深，留给观者的想象空间愈来愈大。画家似乎把观者引入韩府的深宅大院，穿越层层屏风，渐渐地揭开它们所隐藏的秘密。

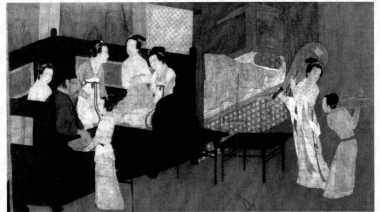

图 24

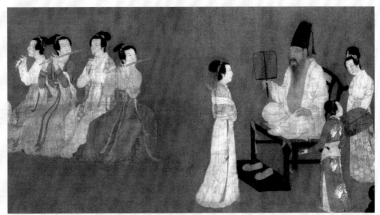

图 25

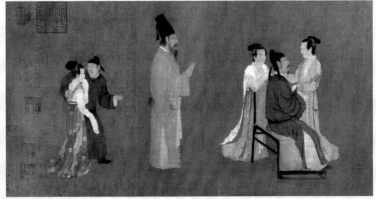

图 26

有如图 27 中的线图所示，在《韩熙载夜宴图》的四段场景中，每段场景都是一个独立的空间单元，画屏被有规律地安排在四段场景的连接线上。每个屏风图像至少起着三种结构作用：（一）它协助界定一个单独的绘画空间；（二）它结束前一个场景；（三）它同时开启了后一个场景。画家顾闳中把屏风图像在一幅手卷画中的结构功能发挥得淋漓尽致。他大胆地使用这些硕大的立面来切割手卷的水平构图，同时也利用一些细节来暗示被切割画面之间的联系。

图 27 《韩熙载夜宴图》构图示意图

例如在起首一段中，我们看到一位女子从屏风后探出头来，窥视着前面的宴会。我们也看到，用以划分四段场景的每一扇屏风都和下段场景中的人物微妙地交叠。尤为明显的是最后两段场景之间的一位女子，正隔着一扇屏风和一个男士说话（图 28）。她指着后边，好像在示意请他到屏风后面的空间中去。这些细节给画卷带来活力，把孤立的场面接成连续的画面，恰似乐谱中小结之间的连接符，把孤立的音符连接为连贯的旋律（图 29）。

虽然《韩熙载夜宴图》是手卷构图的杰作，但就像我在上文中所举的一些例子所说明的，这种运用空间单元或"内部界框"

给一长幅手卷进行构图，方法是相当古老的，从东周时期就已经存在（见图16.1—16.2）。顾闳中所成就的是把这个传统的方法进行革新和丰富，以获得前所未见的视觉效果。从这个角度看，他所做的努力和手卷构图的另一条发展线索既平行又对立。这另一条线索同样是基于手卷的时间性和移动性的"媒材特质"，但是力求取消或隐蔽画面上的空间单元或

图28 《韩熙载夜宴图》局部

"内部界框"，以达到首尾衔接、流畅不止的观画经验。在观看这种手卷的时候，观者可以在任何点停下来，仔细欣赏画中的某个场景或细节。但是这种停顿不是由画中的"切断性"的文字或特殊形象造成的，而是由更为复杂、常常是主观的因素决定的。目前存在的最早的这种手卷画的实例是传世的几幅《洛神赋图》。虽然这些作品都是宋代摹本，大多数学者认为它们的原本产生于南北朝时期，最有可能是六世纪晚期。

如大家所知，这幅画取材于曹植（一九二—二三二）的同名

图29 五线谱

作品，描述诗人在洛水边与美丽的洛神相遇、相恋直到最后离别的经过。以故宫所藏的一本为例，打开这幅纵二十七点一厘米、横五百七十二点八厘米的画卷，我们先看到的是曹植一行人到达洛水畔停歇时的情形。驭手放开了三匹疲惫的马，它们中的一匹就地滚尘，一匹引颈回望，还有一匹俯首啮草（图 30）。把画卷继续往前打开一点，曹植的形象出现在我们面前（图 31）：一个红色伞盖标志出他贵为王子的显赫地位。被一群随从簇拥，他立于洛水之滨，面向左方凝视。随着他的视线，我们继续展开画卷，随即看到了立于波浪之上的洛神。她的身体动作似乎显示她发现了岸上的男人而翩然惊走，但是她回眸的目光又把她和曹植联系在一起（图 32）。在随后的画面中，洛神或独自揽花采芝，或与河神及众灵在江中嬉戏（图 33）。她与曹植"定情"的一段在故

图 30　顾恺之《洛神赋图》局部，宋代摹本，故宫博物院藏

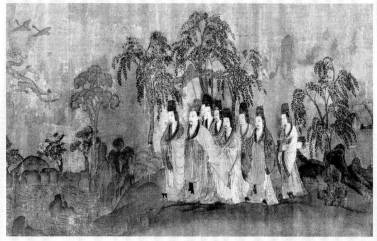

图 31

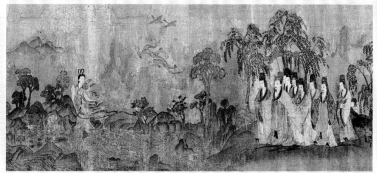

图 32

图 33

图 31—33 《洛神赋图》局部

宫卷中不存，但是在辽宁省博物馆收藏的《洛神赋图》中可以看到（图34）。在这段画里，洛神离开了依以为家的水乡而登上了陆地，她和曹植也交换了位置。实际上，这是画中唯一一幅洛神站在右方面向左方的形象，正伸手接受曹植赠送的定情玉佩。

　　但二人的邂逅十分短暂。神人的隔绝使洛神不得不离开。在"道别"一幕中，二人恢复了男右女左的位置（图35）。曹植坐在榻上，似乎没有追随之意。此时眷恋不舍、回头凝视的却是洛神。她随后乘上云车，在众多水灵的护卫下离开了尘世，仙车正越过的一条沟壑象征着梦境的结束（图36），而曹植也随后"御轻舟而上溯，浮长川而忘返"（图37）。但当暮色降临，他因思念洛神

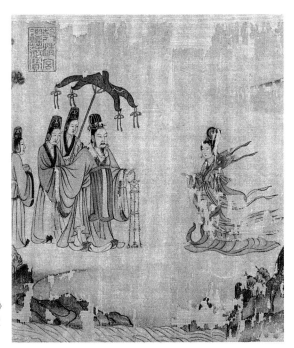

图34 《洛神赋图》
局部，宋代摹本，辽
宁省博物馆藏

154

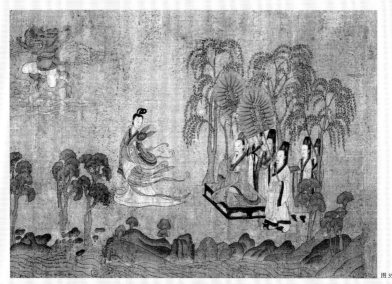

图 35

图 36

图 37

图 35—37 《洛神赋图》局部

而长夜不寐,在烛火的陪伴下独坐至曙(图38)。画卷的最后一段表现曹植乘车驾东归藩国:当车马向左方疾驰,坐在车中的诗人却回头右望,似乎在回想着消失了的梦境(图39)。

《洛神赋图》在中国美术史上的特殊位置可以归结为它的三大贡献。第一个贡献是它对浪漫爱情的描绘。此前的手卷画,如《女史箴图》和《列女仁智图》,均以宣扬儒家礼教为主旨。而《洛神赋图》则毫无说教痕迹,而是以男女之间的渴望作为艺术表现的主题。它的第二个贡献是反映了连续性叙事画在中国的成熟。汉代画像中极少有连续性的画面,而此幅画中的曹植和洛神在连绵不断的山水中多次出现,演示出一幕幕悲欢离合的场面。论者常把这个发展和敦煌壁画中的"连环"故事画联系起来。但不同的是,手卷这种绘画形式使"连环画"的构图具有了新的意义。如上面谈到的,手卷和壁画不同,是一段一段打开观看的,画中主人公因此并不同时出现,而是像现代的电影一样,不同界格中的形象在观看过程中被转化成了历时性的表现。《洛神赋图》的第三个贡献是它对"视线"(gaze)的表现,这不但是中古绘画中的创新,而且在以后的中国画中也少有如此精彩的描绘。

关于第三个贡献,曹植在《洛神赋》诗中使用了"察""观""望""睹"等丰富的词语描述"看"的行为。《洛神赋图》的作者把这些第一人称的叙述转化为第三人称的人物形象:画中的诗人要么站在岸边,要么坐在树下,基本上总是面向左方,全神贯注地凝视着他所向往的洛神,而后者在大多数场合下表现为他注视的对象。美国美术史家劳拉·穆尔维(Laura Mulvey)的著名公式——"女性作为形象,男性作为观看的承载者"(Women

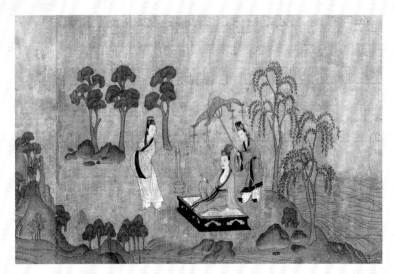

图 38 《洛神赋图》局部

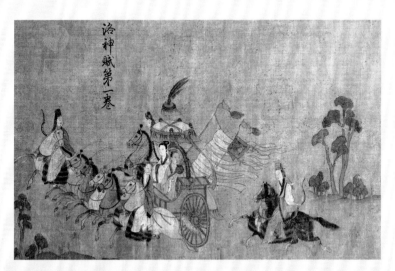

图 39 《洛神赋图》局部

as image, man as bearer of the look）——可以被用来总结这个定型化的图像。同样的表现模式也出现在《韩熙载夜宴图》里，特别是该画的开始部分（见图22）。此处，韩熙载和他的男宾都将目光集中在演奏琵琶的纤弱女子身上。这个演奏者完全孤立，被动地接受并聚合着男客们直射的视线。如果再理论化一些，用杰拉德·格内特（Gerard Genette）的话来说，这个模式的基础是一种"聚焦化"（focalization）的表现手法。洛神和琵琶演奏者是视线的"焦点"（focus），而曹植和韩熙载则是主要的"聚焦者"（focalizer）。[1] "焦点"与"聚焦者"共同构成性别的两极分化：前者是欲望的对象，后者是欲望本身，而承载欲望的则是画中看不见的视线。

但是《洛神赋图》中的视线又不全然是这种性别化的表现，穆尔维和格内特的理论所概括的是画中一种主要的但并不是唯一的表现"观看"的模式。我把画中的另一种视线称为"回眸"，就是在画卷收尾的地方，坐在车中的主人公曹植回头右望的情景（见图39）。这里所表现的视线并不聚焦于洛神或任何特定人物，也没有特殊的事件性的叙事意义，而是寄托了一种莫名的遗憾和惆怅，指涉着消失了的梦境。对于观者来说，这种回眸的视线又隐含对手卷中图像的记忆——这些图像已被卷了起来，从观者的视线中消失了。因此当有心的观者看完这张画，把它从后往前卷回去的时候，他可以把这个过程转化为对同一张画的"反向"欣赏，而且可以不时地停下来琢磨一些特别有意思的细节。

1　Gerard Genette, *Narrative Discourse,* trans. J. E. Lewin, Ithaca, 1980, pp. 185-194.

了解了这种"回眸"的作用，我们就获得了另一把解读手卷画的钥匙。再回到《韩熙载夜宴图》，这张画里有一个相当奇特的形象，学者对它的解释各有不同。这就是这张手卷最后一段里的韩熙载，手执一对鼓槌，像是隐身人一般站在勾肩搭背的宾客和姬妾之间（见图26）。把这个形象和《洛神赋图》卷尾的曹植以及《女史箴图》卷尾的女史形象（见图15）进行比较，我们可以看到它所承载的也是"回眸"的目光，引导观者回顾画卷中的前景。进而言之，《洛神赋图》和《韩熙载夜宴图》都以画中主人公向左的视线开始，也都以二者"回眸"的视线结束，他们对称的目光形成了手卷的一个整体框架。这个模式也见于其他一些手卷画，如北宋乔仲常的《后赤壁赋图》。展开这个画卷，我们看到的是苏轼和他的两个朋友正"携鱼与酒"，将乘舟前往赤壁游玩（图40）。画卷的最后一景则是苏轼站在他的住宅前向右方注视（图41）。这里所画的是《后赤壁赋图》中的最后一段：苏轼刚刚做了一个梦，梦中一位身穿羽衣的道士来访。苏轼恍然醒悟这个道士就是他在

图40　乔仲常《后赤壁赋图》首段，北宋末期，美国堪萨斯城纳尔逊·阿特金斯艺术博物馆藏

图 41　乔仲常《后赤壁赋图》末段

前晚看到的一只孤鹤。但是当他以此询问道士的时候，后者微笑不语，苏轼也顿时惊醒。他走出屋子，眼前没有任何东西。和《洛神赋图》相同，此处的"回眸"也是在追忆一个消失的梦境。

　　在这个讲话的最后一部分，我将谈一谈《洛神赋图》所隐含的另一个与手卷画的发展关系极大的因素，我称之为"游"的概念。当然，中国绘画中并非只是手卷画可"游"，以后出现的立轴、册页等也都包含了这个概念。但是手卷最早也最清晰地体现出了"游"和绘画媒材的关系。手卷中描绘的"游"大体属于两种：一种是"神游"，或称"卧游"和"梦游"，表现的是在梦境中或精神的旅行；另一种是实际生活中的旅行和出访，表现的是旅途中所见的人的活动和城乡景象。《洛神赋图》前一半描绘的多是曹植的梦境，后三景则是他梦醒后归途中的情况。一幅晚期的表现"卧游"的很有意思的画是明代唐寅的《大还图》，现藏于美

国华盛顿弗利尔美术馆。这幅相对较短的手卷（11cm×40cm）可以说是浓缩了上面谈到的手卷画中主人公在首尾两端的对称的目光。画卷开始处是一带高山，山脚下隐约可见石阶（图42）。继续展卷，我们看到浓墨渲染的一块巨岩后屏蔽的两间茅舍，通过敞开的窗户又可以看见一个士人正在伏案小憩（图43）。在此之后，画面前方的浓墨山石突然消隐，背景中以淡墨轻染的一带远山向左方延伸，山上方的空中浮着一个微小的士人，飘动的衣袖和帽带指示出他正在飞行（图44）。他的白袍、青巾和草舍中伏

图42　唐寅《大还图》首段，明代，美国华盛顿弗利尔美术馆藏

图 43　《大还图》中段

图 44　《大还图》中至后部

图 45 《大还图》后部

案的书生一致，二者应是一人，而这个飞翔的士人正回眸远望着睡梦中的自己。这个意象在手卷末的题诗中被清楚点明（图 45）。诗云："闲来隐几枕书眠，梦入壶中别有天。仿佛希夷亲面目，大还真诀得亲传。"虽然中国艺术中有很多表现梦境的画和插图，这幅作品的巧妙之处在于使用了手卷的媒介特质，把"做梦"与展卷的时间过程相融合，而对"回眸"的表现又给这幅作品增加了几分哲理的色彩。

　　在表现实际生活里行旅的手卷画中，赵干的《江行初雪图》是一幅具有里程碑意义的作品，其原因是它创造了一个新的视觉模式，即沿着河流或道路展开手卷中持续流动的景观。赵干生活在十世纪，是南唐画院中的画家。这张画纵二十五点九厘米，横三百七十六点五厘米，描绘的是冬日江南水乡的景象。开卷后已

图46 赵干《江行初雪图》局部，五代南唐时期，台北故宫博物院藏

是一派萧瑟水景（图46）。芦苇的倾斜枝叶使观者感到迎面而来
的寒风，两名纤夫在风中伛偻着身躯，他们吃力地向右行进，让
我们知道水流的方向是往左，和画卷的展开方向一致。继续展
卷，我们看到这两个纤夫所拖拉的小船。画家随后把我们的视线
引到河流的近岸：几棵高大树木横切画幅，设定了前景的极限。
树间的小路上正行走着一个骑马出行的士人或商贾，一名仆役跟
随其后（图47）。过了一个小桥，我们的目光开始交错地巡视于
河流两岸：此处是起网的渔民，彼处是更多的骑者和他们的随
行（图48）。画卷中随后的景色变得更为目不暇给：水流分叉，
河岸消失，代之以洲渚上杂生的草木，人的活动也更加纷繁散布
（图49）。但自始至终，寒冷萧瑟的氛围统一着整个画面。虽然观
者的视点远远高出地平面，但是通过手卷的展示，我们感到自己
似乎也在羁旅之中，看到江南水乡的种种冬日景象。在《江行初
雪图》里，赵干把媒材、图像和视觉经验这三个绘画的基本因素

164

图 47

图 48

图 49

图 47—49 《江行初雪图》局部

巧妙地结合起来了。在看这张画的过程中，观者实际上不知不觉地把手卷的延伸、水流和道路的展开以及"出游"的视觉旅行融合并混为一体的经验。这三个因素为《清明上河图》提供了基本语汇，但是这些语汇在一百多年后的张择端手里变得更为得心应手。作为中国风俗画的巅峰之作，《清明上河图》不是突然冒出来的，而是综合了手卷艺术漫长发展过程的结果。

我把张择端的《清明上河图》作为我今天讨论的最后一个例子，一个原因是从十世纪的《江行初雪图》到十二世纪的《清明上河图》，我们可以清楚地看到在美术史中，艺术的语言是如何被发明、发展以至最后达到炉火纯青的。人们都知道《清明上河图》是中国美术中的一幅杰作。但我希望在这里提出一个问题：它最杰出的地方到底在哪里？一个常常听到的回答是强调它的宏大规模，对社会生活细致入微的观察、表现，整个画卷描绘了城乡中五百多个人物，以及农舍、店铺、船舶和人们不同的经济、娱乐活动。因此，这张画不但被看成是中国绘画中现实主义的巅峰，而且被作为研究北宋社会和城市的图像证据。这些看法无疑有其合理的部分，但是我们也需要认识到，内容的丰富和场面的宏大并不能证明一幅作品的艺术价值。比如清代康熙和乾隆皇帝御制的《南巡图》，在规模的宏大和内容的丰富上都远远超过《清明上河图》，而《清明上河图》本身的诸多明代、清代版本也大幅度地增添了画幅的长度和细节，以便更仔细地反映当时的城市景象。这些晚期作品虽然也有重要的历史价值，但在艺术造诣上则远不能和宋代的《清明上河图》比肩。我们因此又回到这个问题：这幅画最杰出的地方在哪里？

对《清明上河图》的喜爱以至崇拜，使人们希望把这幅画放大成巨幅壁画以达到"震撼"的效果。现代的电脑技术更给人们提供了动画手段，使得原来"栩栩如生"的人物、动物真的活动起来。一幅古代作品能获得如此新生确实是一个可喜的现象。但是我们也应该认识到，对《清明上河图》（以及其他的手卷画如《富春山居图》）的电脑复制和展示，一方面造成了"奇观"（spectacle）的视觉效果，吸引了众多游客，但同时也改变了这幅画的"媒材特质"和观看原作的经验。当它出现在博览会大厅中的墙上，上百个热情的观众同时能够从各种角度、不同方向观察它的细节（图50）。在这个时候，我希望提醒这些观众：真

图 50　在上海世界博览会上观看电子版《清明上河图》的观众

167

实的《清明上河图》其实是一幅相当小型的卷轴，只有二十四点八厘米高，在手卷画中算是比较窄的。这个狭窄的纵向维度和它的百科全书般的内容形成强烈的张力。如果我们想象自己有幸手执这个画卷观赏这幅画，我们会不知不觉地把身体和眼睛向画面靠拢，我们的目光会被画中的场景和形象吸入，而这些场景和形象又通过我们的眼睛和大脑控制了我们的手，一段段地逐渐展开画卷，探索前面的未知景象。起始处的涓涓细流和远方而来的商队把我们的目光从画面深处带到前景（图51）。越过一座小桥，我们进入了一个乡镇，穿过农舍和驿站，然后到达一条大河之滨（图52）。激荡的河水和大大小小的船舶随即成为我们视觉旅行的向导，带领我们穿越宏伟的虹桥，感受船在湍急水中过桥时的惊险场面（图53）。河流然后悄然隐退，消失在远方。我们重新回到岸上，被一条道路带领（图54）。我们最后进入高大的城门，加入了周围熙熙攘攘的人群，看到城中店铺和一派繁华景象……这个旅行不是对真实视觉经验的客观记录，因为观者的视线始终是从半空中以约四十五度角的斜度投向地面。换言之，虽然这幅画确实代表了中国美术中现实主义风格的巅峰，但是它并非是直接的写实，而是艺术家构造出来的一个完整的、运动中的视觉经验。

我想，这个视觉经验就是《清明上河图》最杰出的地方。张择端将无尽延伸的水平构图、手卷的历时性观看和观者的出游经验做了最完美和丰富的综合，创造了可以说是世界美术史上的一幅无与伦比的"移动的绘画"（moving picture）。比张择端稍早的宋代文人领袖苏轼曾如此评论一幅不太出色的手卷画："看数尺许

图 51

图 52

图 53

图 54

图 51—54　张择端《清明上河图》局部，北宋时期，故宫博物院藏

图 55　参观二〇一五年故宫"石渠宝笈特展"之《清明上河图》的观众

便倦！"[1] 就像一部经典电影一样，《清明上河图》和其他古代手卷杰作不但吸引我们聚精会神地把一个作品看完，而且吸引我们一看再看。但当我们感到这种艺术的渴求，同时也意识到手卷的"媒材特质"给当代的美术馆提出了一个艰巨的挑战：当这些历史名作不再能够被观众甚至美术史家手执观赏，当它们已经从私人或皇帝的收藏中转移到了公共展览空间（图 55）时，当代的美术馆如何能够呈现出它们独特的艺术特性呢？这个问题的严肃性在于：这个消失了的独特艺术是世界艺术史中的一个伟大的创造，而把它的特性传达给观众应该是现代美术馆的一个重要任务。我把这个讲话结束在这个问题上，希望我们能够一同来思考这个问题。

1 《苏东坡全集》，孔凡礼点校，中华书局一九八六年版，卷六十七，页 7b-8a；见 Bush（卜寿珊），*The Chinese Literati on Painting*（《中国文人论画》），p. 29。

问题一：您的著作涉及女性空间这一部分的时候，提到了"美人画"这一名词，针对的是清代宫廷的女性图像，比如雍正帝的十二美人画屏，但是很多文章通常称这类图像为"仕女画"。一些表现宫廷女性的绘画也常称作"仕女画"，如周昉的《簪花仕女图》、苏汉臣的《妆靓仕女图》等。您使用"美人画"这个词是为了刻意与"仕女图"相区别，还是说在您看来两者在本质上是一样的，只是一种归类而已？或者是二者有一定的交集？您是怎样界定"仕女图"与"美人画"这两个词的？

巫鸿：这两个词在研究中分得并不是那么清楚。"仕女"原义是指身份较高的女性，翻译成英文叫"gentlewoman"，就像男子称"君子"，指的也是格调、阶层都比较高的人。如果严格地按照这个词义，很多后来的所谓"仕女图"其实算不上，比如绘画中的歌伎等，很难说她们属于"仕女"的阶层。而"美人画"这个词，主要是高居翰先生用得比较多，他去世之前的很多年都在研究晚期的"仕女图"，集中在明清时期，该书最近已在美国出版。他研究的这些绘画多属于商业绘画，不是什么高级的绘画，而绘画中的人物身份在他看来也不是能登大雅之堂的，所以他往往使用"美人画"这个词，我基本是跟随着他来使用这个词的。但我认为如果使用"仕女画"这个词也没什么关系，实际上如果是用来描述一个广义概念上的女性主题绘画，可能用"仕女画"这个词会更好，其中包含的层面较多，也有地位较高的女性等，"美人画"则可能更强调商业性，类似于月份牌这种，其中

所描绘的女性往往不知为谁，所以就以"美人"来泛指。

问题二：您刚才强调手卷具有私密性，是供私人欣赏的。那么园林图是想模仿手卷的形式，但其创作者或拥有者却是想让他人去观看，尤其是那些他们所攀附的官员，如汪廷讷刊刻《环翠堂园景图》。从私密的手卷到可以公开炫耀的园林图，您能否谈一下对它们的看法？

巫鸿：这个问题很好。我们可以在此简单地对手卷的"私密性"进行一下梳理。我们所讲的"私密性"是从手卷本身的媒材特性去看，比如手持的方式等基本层次。晚明徽商汪廷讷刊刻《环翠堂园景图》，带有展示自身的目的。这自然会对这件作品的性质有所影响。而且，虽然手卷的观看形式是私人性的，但是它的创作场合可以是很公开的，比如我们从手卷后面的题跋来看，往往参与者众多，说明有时观看的场合非常公开。你举的这个例子非常有意思，汪廷讷利用了手卷并将其内容刻制成版画，可以进行批量复制，使得媒材发生了变化，类似于当今的高仿印刷品一样，在技术的推动下，使"美术"得以分身。每个手卷都在变化，每个印章都代表着一个生命，对具体的例子进行具体的分析是很好的，可以避免套用模式。

问题三：您刚才提到，手卷因为观赏方式的不同会产生一种场合的缺失，那么如果出版手卷的高仿复制品，也许可以弥补这种缺失，再现较为私密的观赏模式。

巫鸿：多谢。我们通常在美术史教学中使用书籍等印刷品或采用图像PPT，但都很难使学生们感知到手卷本身内在的逻辑，所以我

采用了两种方法：一种是使用实物原大的高仿印刷品，比如使用荣宝斋出版的张择端《清明上河图》等，可以使学生们用手接触，体验观看手卷的方式；其二让学生自己"复制"手卷，就是对书籍上已被割裂成单帧的图像进行拼合，在拼合的过程中他们可能会遇到缺失的情况，就会引起学生们对手卷构图、大小等因素的重视。正如你所说，我觉得可以结合不同的材料。当然能去美术馆观看真品原作是很重要的，但我们不可能让博物馆把藏品拿出来让观众去体验触碰。所以如果要理解手卷中所展现出来的"运动性"以及它与观者的互动，在教学等活动中使用复制品的方式会比较好。

问题四： 您既做古代美术史的研究，又做当代美术史，您是如何在时间跨度这么大的领域去进行的，它们之间是否有隔阂？您有什么建议呢？另外，美术史是否有总的方向、专门的方法，应该怎么去做研究？

巫鸿： 第一个是比较个人的问题，我研究古代美术史与当代美术史，应该只是个人的兴趣选择，并没有觉得二者之间有什么隔阂或必然联系。这种情况并不是很稀少的。比如过去有些学者既画画，也会去研究敦煌石窟等，跨度很大。学术界的前贤，如王国维等先生也致学于多方，也应是兴趣使然。但我并不认为所有人都应该这么做。作为年轻的学者，一方面需要有自己擅长的领域、方法与专门的方向，但同时也应该有很多的兴趣，保持观察、思考的敏锐性，避免走入单一、狭窄的学术空间。当今国际上的学术方向越来越多，在据有自己本行的情况下，不一定去专攻他行，但可以与其他领域的人谈话，需要在自己的学术训练中培养不仅专精并且广博的兴趣和能力，

这也是很重要的。

对于你的第二个问题，即美术史是否有总的方向，也很难回答。目前来说，总的方向是向两端去发展，一端是个案研究的不断发展，另外一端是保持宏观的视野，包括对世界美术史的认知与研究。我认为在这两端之间会发现很多层次，这大概就是对目前研究方向的总括。

问题五：您刚才在 PPT 中展现了变文与敦煌卷子，我不太了解，一般来说用卷轴的形式来展现变文的例子多吗？敦煌壁画中是否也有相同的情况？是否有学者对这类问题进行过研究？

巫鸿：对于在演出、讲述变文的时候使用画卷的情况，学者也曾提到过，比如从事敦煌研究的傅芸子、白化文等先生，他们都提到过这个方面。有些敦煌的变文卷子，如《目连救母》，在题目下会标记"并图一卷"，所以原来不仅有变文的文字本身，还有相对应的图画，只是现在很多都佚失了。这类变文卷子在当时并非什么贵重之物，所以它们的保存状况并不是很好。以前很少有人专门去收藏民间的或者艺人们使用的东西，现在能看到的不多，大多已经消失了。我在 PPT 中所展示的这个卷子之所以能留下来，因为它被偶然地置于藏经洞中，直到二十世纪初才被重新发现。我推测这种卷子在当时是用来讲唱变文的主要形式。有些学者认为敦煌洞窟中的一些壁画可能也有讲唱变文的作用，我不太同意这一观点。我写过一篇文章名为《什么是"变相"？》谈这个问题，不在此处细讲了。我认为真正的变文应该如刚才 PPT 中演示的那张关于日本僧人讲唱佛经的形式一样，讲唱的场所通常是在人群聚集的集市或法会，而洞窟中的壁画功

用与卷子不同。这张发现于藏经洞中的变文卷子是一件幸存的东西，揭示了曾经有很多东西如今已经消失的事实。

问题六：您刚才有两次都提到您的研究是打通的。习近平主席在联合国的活动中赠送了"鼎"作为纪念礼品，与您第一讲中提到的礼器相符合，您是否能在这里评论一下关于送礼，假如是"礼器"，应该赠送什么样的东西比较合适？

巫鸿：我对你所说的这件事情不太清楚，所以也无法具体评论。你将这一点作为问题提出来倒是蛮有意思的。关键的问题不在于赠送的"礼器"适不适合，而是"礼器"这种形式在今天还有没有意义。

在第一讲中，我也谈到"礼器"的形式，整体的倾向是到了现代以后，礼器以大型纪念碑形式出现的越来越多。作为"微型纪念碑"的礼器在现代历史中也还存在，比如二十世纪六十年代末，毛主席曾将巴基斯坦访华团赠送给他的芒果转赠给了"首都工人毛泽东思想宣传队"，而这些芒果被大家当作瞻仰、膜拜的圣物，当时制作了很多仿真品，并将芒果的图案复制到了很多东西上。有一位名为姜斐德（Alfreda Murck）的美国学者，她就收藏了这个时代很多饰有芒果图案的物件（如搪瓷脸盆、像章等）及仿真品。她的收藏现在已经进入了博物馆，而这个故事中对"芒果"的认知逻辑，有点类似于对待"礼器"。换言之，就是一件小型的物品，却隐藏了很多关于政治、社会的信息。又比如奥运会的奥林匹克奖杯，这样的物品并非实用器，也属于一种"礼器"。至于国家领导人之间应该赠送什么样的"礼器"，那就很难讲了，送出去的东西若作为一种象征，比如书籍，如果并不用来阅读，那么也就成了一种"礼器"。

问题七：您把中国美术放在世界视野内进行考察，文学作为一种语言的艺术，您在谈到美术史的时候也注意到绘画和古代文学是共享一个题材，比如《洛神赋》等。在研究汉代墓葬时，历史也是文学的材料，到后来包括敦煌的变文，其中也有文学的部分。而对于这些材料，在文学上往往只注意到它们的叙事性，也有学者在做空间性的研究。美术作为一种造型艺术属于空间的艺术，而您又开发出了时间的内涵，那么您是否对其中一些特质性的东西做过相关的研究？

巫鸿：我们可以看到很多你说的这种情况，文字和图像并存，包括晚期文人画上的诗跋等文字。研究这样的"老问题"也需要从方法论上来考虑，文字和艺术形象的关系不能用统一模式的方法来看，比如说文人画中诗与画的关系，可能与变文、变相之间的关系不大一样，所以还是要在具体的问题中具体分析。比如关于"变相"与"变文"，我早些时候写过一篇论文，现在也翻译成了中文，就是从它们本身的题材出发，是很有意思的。在一段较长的历史时间中来观察，图像并不是完全用来描绘文字的，文字也不是完全用来讲述图像的，它们之间更像是一种互动的关系。图像产生后如何影响了"变文"的形式，比如变文中的一些讲述变得很形象，而这些改变都来源于图画；同时变文中的文字描述对绘画的结构也产生了影响，比如敦煌藏经洞变文卷子中的《牢度叉斗圣变》等，每种都代表了不同的变文与变相之间的互动。所以我还是认为，具体问题需要从个案研究着手做起，之后再进行分类研究。

山水：人文的风景

今天是这个系列讲座的最后一讲。在前三个讲演中，我就"全球景观中的中国古代艺术"，从比较的角度，反思了在我看来中国美术对世界美术所作的几个非常独特的贡献，包括礼器美术、墓葬美术和手卷这种绘画方式。今天的题目是"山水画"。前三讲的题目分属于美术史中的器物学、建筑环境里的综合艺术和艺术媒材，今天的题目属于"图像"的领域，是美术史研究的一个重要方面。

　　"山水画"的英文对应词是"landscape painting"，更直接的意思是"风景画"或"地景画"。就像所有的翻译一样，这个翻译并不完全准确。欧洲绘画中的"风景画"包括远为广泛的自然景象，如田园、废墟、乡村甚至城镇等都在其内（图1）。中国的山水画，顾名思义，则是以山和水为主要描绘对象，其中"山"又占有特殊的地位。即便是以"水"为主题的画作，如《长江万里图》《潇湘图》等，实际上也还是以山作为描绘的主题。纯粹的"水图"是很少的。这就引出了一个问题：为什么"山"在中国美术中如此重要？

　　"山水"作为一个独特的艺术品种在晋代已经形成了，"山水"一词常常出现在六朝的画论中，如宗炳的《画山水序》和梁

图1　梅因德尔特·霍贝玛（Meindert Hobbema，1638—1709）《磨坊》，布面油画

元帝的《山水松石格》就是谈山水画的重要奠基之作。欧洲美术的情况则大不相同：作为美术术语的"风景画"一词是文艺复兴以后才产生的。在此以前，对风景或自然的描绘在西方绘画中当然存在，但一般都是作为叙事画或风俗画的环境背景（图2）。因此《牛津美术词典》清楚地告诉我们"风景画作为一个独立的艺术种类直至十六世纪才产生"（页638）。到了浪漫主义盛行之后，许多以自然景色为主题的绘画作品出现了，最后在特纳（Joseph Mallord William Turner）和印象派的作品中蔚为大观（图3）。但整体说来"风景"在欧洲美术中仍是一个相对次要的绘画品种，在创作数量和社会作用上远远比不上以人物形象为主的宗教和世俗

图 2　约阿希姆·帕提尼尔（Joachim Patinir，1485—1524）《出埃及记》，尼德兰风景画

图 3　克劳德·莫奈（Claude Monet，1840—1926）《日出·印象》，一八七二年创作，布面油画，法国巴黎马尔莫坦美术馆藏

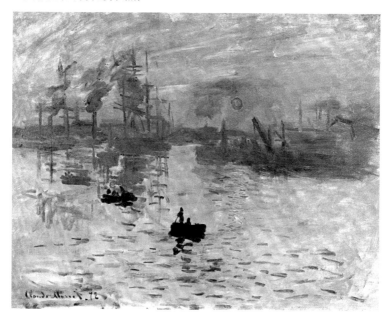

图 4　马远《踏歌图》，南宋时期，绢本设色，故宫博物院藏

绘画，二十世纪以后也比不上抽象的和概念性的绘画。从这个历史背景出发，当一些西方学者开始研究中国美术的时候，他们很敏锐地看到大自然的形象在中国绘画中所具有的不同寻常的比重。这些形象的高度艺术性和深厚的人文意义更使他们折服。如劳伦斯·西克曼（Laurence Sickman）认为"风景画是中国对世界艺术所作的最伟大的贡献"。威廉姆·华森（William Watson）进一步说"人们认为中国绘画中的风景有着与西方艺术中的裸体可类比的作用"。华森在这里说的"裸体"（nude）实际上意味着"身体"或"人体"（body）。他的意思是中国艺术对大自然的关注可以与西方艺术中对于"人体"的执着相比，二者长期的历史发展都形成了博大精深的艺术传统（图4—5）。用他的话说，"二者都是永恒的主题，也都承载了人类视觉和感觉的无限变化"。

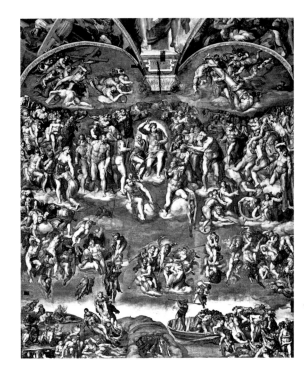

图5 米开朗基罗·博那罗蒂（Michelangelo di Lodovico Buonarroti Simoni，1475—1564）《最后的审判》一五三四年创作，罗马梵蒂冈西斯廷礼拜堂祭坛画

因此把山水画作为中国艺术对世界艺术的一个独特贡献的说法并不是我提出来的。但是如何理解这个艺术传统和它的贡献则可以被不断地更新。过去几十年中出版的许许多多这方面的研究，不管是关于山水画家、山水画派还是关于山水画的历史发展，都在不断加深我们对这个艺术传统的理解。今天的这个讲座自然无法反映所有这些研究成果。我想谈的主要是有关中国山水画的"意义"的问题，而不是专注于技法和风格，特别不是对笔墨发展进行讨论。所谓谈"意义"，也就是探索山水画和文化、思想、宗教及政治的关系。我准备集中在三个方面谈，和山水画发展中的三个关键时期密切相关。第一个是山水表现在中国的起源和这种

表现的"超验"（transcendental）含义。第二个分题是北宋时期的"纪念碑式"的大幅山水画和手卷小景之间的关系。第三个方面以石涛的作品为例，谈谈山水画中画家与自然的互动。

一　山水画的起源及其"超验"含义

在一篇写于一九八三年的颇有影响的文章中，德国学者雷德侯（Lothar Ledderose）提出在中国艺术的发展过程中，"山水"的艺术构成和升仙的思想是分不开的。他所讨论的焦点不是绘画，而是园林，所举的例子包括汉武帝的上林苑、魏文帝的蓬莱山和仙人馆、宋徽宗的艮岳等，都反映了建造"人间天堂"的愿望，而这种愿望也为大众文化所接受。联系到绘画，他认为当山水画在六朝时期逐渐独立出来的时候，它仍然保持着宗教的"超验"或"升华"的观念。他写道："在这个复杂的渐变过程中，宗教价值逐渐转变成美学价值但并没有完全消失。宗教概念和含义仍然存在，在不同程度上持续影响美学的感知。"[1]

我很认同雷德侯的观点。但是由于这是一个大问题，还有很多余地进行材料和解释上的补充。我的一个补充是：在"仙山"的概念出现以前，中国文化中就已经包括了多种对山的崇拜（图6）。一些特定的山成为崇拜的对象，被概念化为"超验"或"超凡"的主体。在许多的这类仙山中，"岳"逐渐发展成为一个政治地理（political geography）的系统，其中位于山东的泰山成为最

1　Lothar Ledderose, "The Earthly Paradise: Religious Elements in Chinese Landscape Art", in Bush and Murck eds., *Theories of the Arts in China*, pp. 165-183，引文见页 165。

图 6　大汶口陶尊上的"山、日、月"符号，新石器时期，山东莒县陵阳河遗址出土

重要的岳，被认为是天地相接，因此也是天子接受天命的地方（图 7）。秦始皇和汉武帝因此都专程去泰山举行了封禅之礼。从一开始，五岳的系统就是极为政治性的，与儒家的"天命说"关系很深，因此和另一个"超验"的山的系统有别。后一种山可以笼统地称为"仙山"，是仙人居住、长生不老的地方，和神仙家及以后的道教有密切关系。仙山的观念在汉代以前肯定也已经出现了，至少可以追溯到东周时代的屈原（约公元前三四〇—前二七八）。《离骚》中记述了屈原魂游昆仑的想象旅程，到达处包括昆仑三峰——悬圃、阆风和樊桐。[1] 仙山和岳的另一个不同点是它引起了人们强烈的视觉幻想，因此成为艺术表现的一个焦点。在存世的东周艺术品上我们还没有看到表现仙山的图像，但是西汉时期的例子就很多了。按照日本学者曾布川宽的说法，马王堆1 号墓出土红漆棺和山东金雀山出土帛画上面的三峰的山表现的可能都是昆仑（图 8）。[2] 昆仑还有另外一种"形如偃盆，下狭上广"

1　屈原《离骚》中有这些句子："朝发轫于苍梧兮，夕余至乎县圃。欲少留此灵琐兮，日忽忽其将暮。吾令羲和弭节兮，望崦嵫而勿迫。路曼曼其修远兮，吾将上下而求索。时暧暧其将罢兮，结幽兰而延伫。世溷浊而不分兮，好蔽美而嫉妒。朝吾将济于白水兮，登阆风而绁马。忽反顾以流涕兮，哀高丘之无女。"金开诚、董洪利、高路明：《屈原集校注》，中华书局一九九六年版，页 81、98。

2　有关早期仙山形式的讨论，参见 Wu Hung, *The Wu Liang Shrine: The Ideology of Early Chinese Pictorial Art*, Stanford: Stanford University Press, 1989, pp. 119-126。

图7 东岳泰山，从十八
盘仰望南天门

图8 长沙马王堆1号墓出土漆棺上的三峰昆仑和仙人、神兽图像，彩绘复原图

图 9.1　山东东汉画像石中下狭上广的昆仑山图像，东汉时期

图 9.2　四川东汉画像石中下狭上广的昆仑山图像，东汉时期

的样子[1]，见于朝鲜乐浪汉墓出土的漆画和四川、山东出土的画像石刻（图 9.1—9.2）。

　　在汉代人的观念里，昆仑处于西极，是西王母居住的地方。而东边的海里也有仙山，就是所谓的蓬莱三岛。俗称"博山炉"的西汉香炉所表现的应该是这种大海里的仙山。以中山靖王刘胜墓出土的公元前二世纪的九层香炉为例，它的上部是重重叠叠的

1　郦道元引东方朔《十洲记》，卷一"河水"，陈桥驿：《水经注校释》，杭州大学出版社一九九九年版，页 10。

仙山峰峦，下部以盘旋错金纹描绘了大海中的波涛（图10）。有些博山炉下边有盘可以盛水，水中涌出神兽和仙人（图11）。我们可以想象当熏香在炉中点燃时，氤氲馥郁的烟气从香炉上部隐蔽的孔洞中升起旋绕，形状突兀的仙山峰峦在烟气中时隐时现。所构成的形象因此融合了仙山的三个重要元素——山、水和云气。我们都知道，这三个元素最后也成了中国山水画的主要因素。

在这里我需要对"云气"再多说上几句，因为"气"是中国山水艺术中特有的观念，很难翻译成外文。很多文献证明，汉代人把这个观念已经理解得非常具体了，在他们的心目中"气"不但是生命的能量和动力，也可以是具体地被观察和描绘的现象

图10　汉错金银博山炉，公元前二世纪末，一九六八年出土于河北满城县陵山中山靖王刘胜墓

图11　鎏银骑兽人物博山炉，公元前二世纪末，一九六八年出土于河北满城县陵山中山靖王王后窦绾墓

（图 12.1—12.2）。据汉代官方文献记载，一些"气"有若云雾，可以幻成亭阁、旌旗、舟船、山峦、动物等各种形状出现。对研究艺术史来说同样有重要意义的一点，是汉代人认为仙山总是伴随着特殊的气，寻索仙境因此也必须首先寻索仙境之气。司马迁在《史记》中记载汉武帝（公元前一四〇—前八七年在位）派遣方士入海求蓬莱，方士归来以后"言蓬莱不远，而不能至者，殆不见其气。武帝乃遣望气佐候其气云"[1]。《山海经》中更清楚地记载了昆仑之气的具体形状："南望昆仑，其光熊熊，其气魂魂。"[2] 汉代人在表现仙山的时候，"气"往往是少不了的，一个突出的例子仍是马王堆 1 号墓中绘有昆仑的红色漆棺（见图 8）。

如果说汉代的视觉文化为描绘仙山奠定了基本的图像基础，南北朝时期则使仙山进一步与宗教冥思及士人绘画联系起来。大家都知道这一时期内佛教在中国广泛流传，道教亦迅速发展，二者给幻想中的仙山提供了新的概念及认知框架。宗炳（三七五—四四三）是这一进程中的关键人物，一个重要的原因是他把儒、道、佛三者结合起来，发展出第一个有关"超验"的山的论述，也第一次把"超验"的山和个人的艺术创作联系起来。[3] 和追求长生不老的汉代方士有别，宗炳把山作为偶像一般加以崇拜。对他来说，山蕴含着深刻的"道"，当一个人的心神与山会通时，便

1　司马迁：《史记·孝武本纪》，中华书局一九五九年版，页 467。

2　袁珂：《山海经校注》，上海古籍出版社一九八〇年版，页 45。

3　有关宗炳山水画论的论述，参见 Susan Bush, "Tsung Ping's Essay on Painting Landscape and the 'Landscape Buddhist' Mount Lu", in S. Bush and C. Murck eds., *Theories of the Arts in China*, Princeton: Princeton University Press, 1983, pp. 132-164。

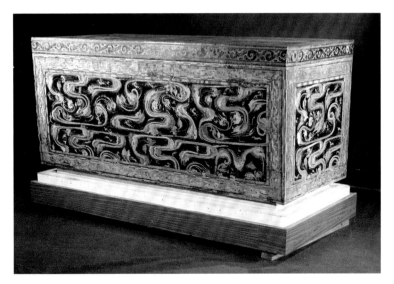

图 12.1　长沙马王堆 1 号墓中的黑地彩绘漆棺，公元二世纪初

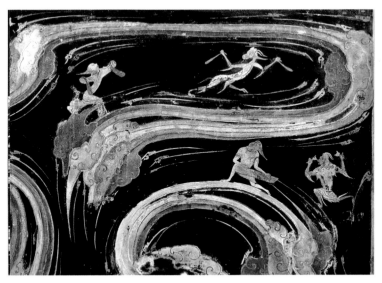

图 12.2　长沙马王堆 1 号墓中黑地彩绘漆棺上的云气纹局部，公元二世纪初

可达到悟道的境界。他所写的《画山水序》很具体地描述了此种宗教性的体悟:"独自面对无人的荒野,前面是高峻的山峰,浓密浩渺的云林。圣人贤者映照着绝世一代,万种灵趣容汇在精神感思,我还需要再做什么呢? 畅朗精神而已。精神的畅通朗顺,谁又能在他先前有呢? "(独应无人之野。峰岫峣嶷,云林森眇。圣贤映于绝代,万趣融其神思。余复何为哉,畅神而已。神之所畅,孰有先焉。)[1] 当他年老体弱,无法继续去实地应会感神,他便对着山水画神游冥思。据《宋书·宗炳传》可知,宗炳把所游历过的山水画在自己的居室中,对着这些图像弹琴,"欲令众山皆响"。[2]

宗炳未有存世之画作,但敦煌北朝时期的一些壁画可以给我们提供想象这种灵山图像的一些线索。以敦煌249窟为例,它开凿于六世纪早期,离宗炳生活的时间不算太远。该窟窟壁上画的是禅坐的千佛,其上是在宛如洞窟的壁龛里奏乐的天人,再上边则是一带山峦(图13)。山峦以不同颜色绘出,山峰呈手指状,起伏荡漾,连绵不断,明显受到汉代仙山图像的影响。窟顶所绘的天界里也有类似山峦,飘浮在空中宛若海市蜃楼。这些浮游的山峦、飞翔的仙人和异兽瑞鸟进而烘托着绚丽云车中的主神。我们发现这幅壁画与宗炳在他的屋内所画的山水之间有一个重要的共同点,就是二者都把山水与精神的升华联系起来。看着这幅敦煌壁画,我们几乎可以想象宗炳在他所描绘的仙山之间畅神抚琴、

1　宗炳:《画山水序》,于安澜:《画论丛刊》,人民美术出版社一九八九年版,页1。
2　沈约:《宋书·宗炳传》,中华书局一九七四年版,页 2279。

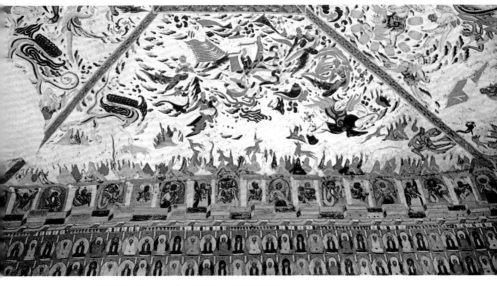

图 13　甘肃敦煌莫高窟 249 窟壁画局部，西魏时期开凿

聆听众山回响的情景。在这回响之中，他通过山水——或者说画中的山水——达到了天人合一的境界。

宗炳的写作还给了我们另外一个重要的启示，即山在中国文化中不是专属于一种宗教的，它的"超验"的意义不但在于超越世俗，也在于它超越任何特定的宗教和文化。宗炳一方面提出了"山水佛"的概念，另一方面又把山的精神性和中国历史上的"圣贤"联系起来。我们在美术作品中看到同样的情况：儒家、佛家和道家的绘画都大量使用了山的形象。虽然这些形象有时被赋予特殊的意义，但是作为基本图像它们所表达的是广义上的精神意义而非具体的地点，因此一般可以被互换和借用。我们因此可以把这种山的图像称作是一个"超级符号"（super sign）。举几个例子来说，甘肃榆林窟第 3 窟中的一幅《文殊变》把文殊师利菩萨

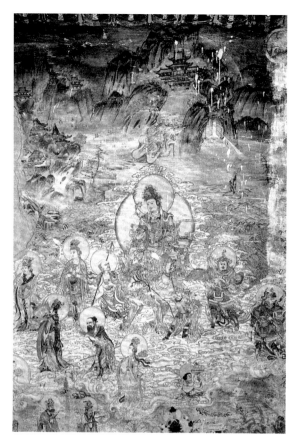

图 14　甘肃瓜州县榆林窟第 3 窟壁画《文殊变》，西夏时期

放在烟云中的山峦之前，背景中群峰耸立、奇石突兀（图 14）。在这个构图中理解，这座山应该是文殊菩萨的道场清凉山（五台山）。但是在图像的层次上，类似的山也可以出现在表达道家或儒家理念的绘画里。辽宁法库叶茂台辽墓出土的十世纪的《深山会棋图》所表现的应该是道家的"洞天"。画中上部峭峰陡起，白云掩映其间。中部山崖间有松林楼阁，楼阁前两人对坐围棋。山崖下有一隧道，前方辟门，门外另一隐士正携琴前来赴会（图 15）。

图15 《深山会棋图》，
公元十世纪，绢本立轴
画，一九七四年出土于
辽宁法库叶茂台7号辽
墓，辽宁省博物馆藏

图 16　卫贤《高士图》，五代南唐，绢本设色，故宫博物院藏

非常相似的山峰也出现在卫贤的《高士图》里（图16）。卫贤是十世纪的南唐画家，这幅画描绘汉代隐士梁鸿与妻孟光"相敬如宾，举案齐眉"的故事，因此属于儒家题材。画面中部梁鸿端坐于榻，竹案上书卷横展，孟光双膝跪地，饮食盘盏高举齐眉。画上部巨峰壁立，远山苍茫。如果说这座高峰在《深山会棋图》里是道教的洞天所在，在《高士图》中它则象征了主人公高尚的儒家道德修养。一幅画出现在长城以北，另一幅创作于长江之南。它们对形状相似的"超验"山水图像的使用，说明这种图像既超出了宗教的分野也跨越了地理的界限。

基于这种普遍的"公因式"的意义，山水形象很自然地可以从宗教画和故事画中解放出来，成为独立的绘画题材。这个独立的过程应该从六朝时期就已经开始了，经唐代至宋代、元代而形成山水画在中国卷轴画中的主导地位。这个过程也就是雷德侯所说的山水图像的"宗教价值逐渐转变成美学价值"的过程。传李成所作、现存美国堪萨斯城纳尔逊·阿特金斯艺术博物馆的《晴峦萧寺图》可以被看成是这个转化中的一个中间环节（图17）。这幅画沿中轴线描绘了一座突兀直立的高耸山峰，前边是一座巍峨建筑。很多学者认为是一座佛寺。画中山峰和佛寺的"共生"（symbiotic）关系使我们想到榆林窟第3窟中的五台山和文殊像的关系（见图14），也是一前一后，安排在画幅的中轴线上。榆林窟壁画中有前往五台山的进香者，《晴峦萧寺图》也描绘了朝山的旅人，或刚刚下船，或在山前的一个客店中歇脚。这种阅读使我们有可能把这幅画看作一幅宗教画，其中的高山仍然隐喻着礼拜佛陀的宗教含义。但是它和佛教的联系已经不是那么直接和

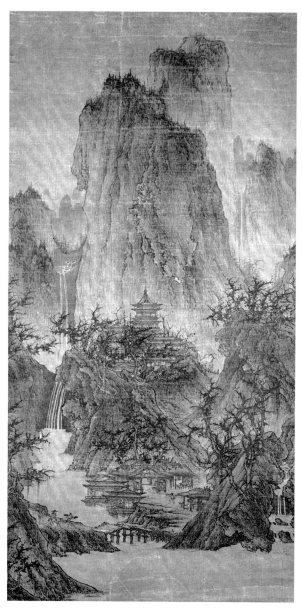

图 17　传李成《晴峦萧寺图》，北宋前期，绢本设色，美国堪萨斯城
纳尔逊·阿特金斯艺术博物馆藏

图 18　关全《秋山晚翠图》，五代时期，绢本设色，台北故宫博物院藏

图 19　范宽《溪山行旅图》，宋代（公元十至十一世纪），绢本设色，台北故宫博物院藏

明显，因此我们也可以把这张画看成是一幅纯粹的山水画，在美学层次上而非宗教层次上体会其中央突兀山峰的意义。和这种意义的转换密切相关的一个美术现象是"纪念碑式"的雄伟山水（monumental landscape）在十世纪的出现和繁荣，代表艺术家包括荆浩、关全（图 18）、李成、范宽（图 19）和郭熙。

二 "大观式"大幅山水和手卷小景

生活在十一世纪的郭熙可说是"纪念碑式"山水的一位集大成者。同时，他的作品也体现了山水画在宋代的另一个关键的发展，即山水形象逐渐脱离其普遍的宗教或政治的象征意义，而越来越多地具有私人性，被用来表达画家个人的学识、情感和修养。作为宋神宗最钟爱的画院画家，郭熙为北宋宫廷创作了许多具有强烈政治意义的大幅屏障画。据文献记载，他的作品出现在朝廷里的种种关键衙门里，如尚书省、中书省、门下省、后省、枢密院、翰林学士院等。但我们需要注意：这些"公共绘画"（public works）并不是郭熙作品的全部。据美国学者冯平的研究，和这种政治性的"公共山水画"主旨相当不同的是他的另一种小型山水，其主要目的是表现私人情感，并提供画家和其他士人之间的交流渠道。郭熙的两幅传世杰作代表了这两种不同的山水画：作于一〇七二年的《早春图》很可能和绘于翰林院正厅"玉堂"里的《春山图》有关，其中的巍峨大山象征着皇权的威严；而手卷画《树石平远图》则反映出一种私人化的图像逻辑和欣赏方式。分析一下这两幅画，我们可以看到山水形象从五代北宋开始体现越来越复杂、深刻的内容。我们还可以把这两幅画和两类不同的文献材料联系起来。一方面，我们发现郭熙及其子郭思著的《林泉高致》一文中所描述的绘画观念和方法集中地描述了郭熙的大幅公众性绘画。另一方面，他的手卷山水画与文人之间的私人唱和更加密切相关。这两种联系都为我们提供了难得的机会，使我们得以尝试使用当时的语言谈论郭熙的画作。

图 20　郭熙《早春图》，北宋熙宁五年（一〇七二），绢本设色，台北故宫博物院藏

《早春图》在构图上以一座巨障式的奇峰为主体，从山脚到峰峦一览无余（图20）。但如果我们在画前驻足长久，我们的印象会逐渐发生变化：我们发现这座山峰像是一个包罗万象的宇宙。其中的细节几乎无穷无尽：各种各样的树、大大小小的峡谷、深藏的楼阁栈道、此起彼伏的林泉山瀑，以及从事各种活动的人物。每当我们注意到一个新的细节，整座山似乎就又扩展了它的维度和意义，变得更加庄严莫测。

这座山也不是一个静止和固定的图像，而是处在不断的运动和变幻之中。我们的视线随其不断升高的走势而上行：前景中的山石聚集成团，上面站立的两株老松本身就可以构成一幅独立画（图21）。我们的目光随着山峦的起伏继续向上：两个洞穴般的山谷位于中景处的山峰两侧。右侧山谷中隐隐可见朱色楼阁，而左侧的山谷中却毫无人工建筑；开放的空洞将我们的视线导向无限的远方（图22.1—22.2）。这两个山谷在构图上互相平衡但在内容上形成反比。它们所象征的似乎是世界的两个基本构成元素，一个是不经斧凿的大自然本体，另一个是人类文明带来的修饰和建构。山的主峰随之耸立于两座山谷之上，树木渐渐缩小其尺度以示其渐远的距离。但不管它们有多远，仍可历历在目。《林泉高致》中的一段话清楚地形容了这个山水图像的意义：

> 大山堂堂为众山之主，所以分布以次冈阜林壑为远近大小之宗主也。其象若大君赫然当阳，而百辟奔走朝会，无偃塞背却之势也。长松亭亭为众木之表，所以分布以次藤萝草木为振挈依附之师帅也，其势若君子轩然得时，而众小人为

图 21 《早春图》局部

图 22.1

图 22.2

之役使。[1]

郭熙的比喻意味着,《早春图》这样的山水画蕴含着一个严格的等级结构。在整个构图中占主导地位的"大山"和"长松"是中心图像,其他的从属图像则加强了它们的主导性。于此,我们可以理解此类山水画的一个主要特征:中央的主峰象征着"大君"或"众山之主",其中央性既与周边的存在形态相对照,又被这些形象强化。不过《早春图》之力量并不仅仅得自这一构图要旨。观看此画,观者似乎感到自己同时面对着宏观与微观之景象。他似乎在飞翔,忽高忽低。所看到的一切似乎都印在他的心中,随之重组为连贯的整体。此种效果归功于郭熙创作此画时所用的技法,在其画论中也有详述:

> 山近看如此,远数里看又如此,远十数里看又如此,每远每异,所谓"山形步步移"也。山正面如此,侧面又如此,背面又如此,每看每异,所谓"山形面面看"也。如此是一山而兼数十百山之形状,可得不悉乎!山春夏看如此,秋冬看又如此,所谓"四时之景不同"也。山朝看如此,暮看又如此,阴晴看又如此,所谓"朝暮之变态不同"也。如此是一山而兼数十百山之意态,可得不究乎![2]

1 郭熙:《林泉高致》,卢辅圣:《中国书画全书》,上海书画出版社一九九二——九九九年版,册一,页498。
2 郭熙:《林泉高致》,卢辅圣:《中国书画全书》,册一,页498。

这里，郭熙提出了画山的第二个要旨，也可能是他的"大观"式或"纪念碑式"山水画最重要的一个要旨，即图像不应该是对视觉经验的直接记录，而应该综合艺术家从不同角度、距离、时间观察山水各个方面的经验。随后下笔创造的山水因此是艺术家将这些经验重组再造的结果，用郭熙的话来说，即"一山而兼数十百山之意态"。

但是此种综合的目的是什么呢？对郭熙来说，其意义不单是形态上或物质上的——任何物质性的存在都是暂时的，都不可能真正达到精神上的升华。他所提出的再造过程意在于创造出一个有机整体的"活"山。与人类相似，此山由不同部分组成，甚至具有感官和意识。郭熙写道："山以水为血脉，以草木为毛发，以烟云为神彩，故山得水而活，得草木而华，得烟云而秀媚。"[1] 我们或可把这种观念称作诗意的万物有灵论，在《早春图》中同样也有最佳的表现。在这幅画中，写实性图像如楼台、舟船、人物等，都被融合在由抽象的明暗虚实所营造的一个更广大的戏剧性氛围之中。画中主峰有着强烈的动感，有若一条飞龙正在升空，而绕山烟云更造成幻化无穷的意境。从某种意义上来说，这种山水是有"灵气"或"生气"的。它们不再是土石之构，而是被给予了内在的生命和力量。

《早春图》近一百六十厘米高，超过一百零八厘米宽，属于山水画中的鸿篇大制。文献所记载的郭熙的屏障画更有大于此者。比较之下，现存于纽约大都会艺术博物馆的《树色平远图》

1　郭熙：《林泉高致》，卢辅圣：《中国书画全书》，册一，页 499。

图 23 郭熙《树色平远图》，北宋（公元十一世纪晚期），绢本设色，美国纽约大都会艺术博物馆藏

要小得多，高只有三十五点五厘米，宽一百零三点二厘米，是一幅"短卷"（图 23）。我在上一讲中谈到，手卷这种绘画形式的一个最重要的特点是它的私人性：和壁幛、立轴不同，手卷是由一个观者拿在手里观赏的。因此从媒材的角度看，虽然同出一个画家之手，《早春图》和《树色平远图》具有不同的"隐含观者"（implied viewer）和目的。从内容来看，《树色平远图》中没有主宰的高峰，因此不具备《林泉高致》中所说的"众山之主"或"大君"的概念。画虽小但画面极其开阔。打开画卷，我们看到的是一派水渚沙洲，远山逶迤（图 24）。将画卷徐徐打开，画幅左侧现出枯树拥簇的一个孤亭（图 25）。两位老者正跨越一座小桥向亭子走去，前面的老者回过身来，似乎关心地询问朋友的体力如何（图 26）。整幅画景色苍茫，意境恬淡悠长，绝无《早春图》中的严格等级和万物峥嵘的感觉。检查文献，我们发现当时的一些著名文人就郭熙的这类绘画题写过诗作，诗的标题中明确说画

图 24

图 24 《树色平远图》
前段

图 25 《树色平远图》
后段

图 26 《树色平远图》
后段人物细节

图 25

图 26

图27 赵大年（赵令穰）《湖庄清夏图》，北宋元符三年（一一〇〇），
绢本设色，美国波士顿艺术博物馆藏

的构图为"平远"一类，而内容则多为秋景。有意思的是，苏轼
和黄庭坚进而把这类画和郭熙在"玉堂"中绘的"大观式"屏障
画对立起来。如苏轼认为"玉堂"中的《春山图》是"白波青嶂
非人间"，而他面前的《秋山平远图》则是"离离短幅开平远，漠
漠疏林寄秋晚。恰似江南送客时，中流回头望云嶙"[1]。黄庭坚在
《次韵子瞻题郭熙画秋山》中更明确地说郭熙的手卷画是"短纸曲
折开秋晚。江村烟外雨脚明，归雁行边余叠嶙"[2]。其他题诗者包括
苏辙（《次韵子瞻郭熙平远二绝》)[3]、毕仲游（《和子瞻题文周翰郭

1　苏轼《郭熙秋山平远二首》："玉堂昼掩春日闲，中有郭熙画春山。鸣鸠乳燕初睡起，
　　白波青嶂非人间。离离短幅开平远，漠漠疏林寄秋晚。恰似江南送客时，中流回头
　　望云嶙。伊川佚老鬓如霜，卧看秋山思洛阳。为君纵笔作行草，炯如嵩洛浮秋光。
　　我从公游如一日，不觉青山映黄发。为画龙门八节滩，待向伊川买泉石。"见《苏轼
　　诗集》，中华书局一九八二年版，卷十六。苏轼又有《郭熙秋山平远二首》。其一：
　　"目尽孤鸿落照边，遥知风雨不同川。此间有句无人见，送与襄阳孟浩然。"其二：
　　"木落骚人已怨秋，不堪平远发诗愁。要看万壑争流处，他日终烦顾虎头。"
2　黄庭坚《次韵子瞻题郭熙画秋山》："黄州逐客未赐环，江南江北饱看山。玉堂卧对
　　郭熙画，发兴已在青林间。郭熙官画但荒远，短纸曲折开秋晚。江村烟外雨脚明，
　　归雁行边余叠嶙。坐思黄柑洞庭霜，恨身不如雁随阳。熙今头白有眼力，尚能弄笔
　　映窗光。画取江南好风日，慰此将老镜中发。但熙青画宽作程，十日五日一水石。"
3　苏辙《次韵子瞻郭熙平远二绝》其一："乱山无尽水无边，田舍渔家共一川。行遍江
　　南识天巧，临窗开卷两茫然。"其二："断云斜日不胜秋，付与骚人满目愁。父老如
　　今亦才思，一蓑风雨钓槎头。"

206

熙〈平远图〉二首》)[1]、晁补之（一〇五三——一一一〇）(《题工部
文侍郎周翰郭熙平远二首》)[2]、文彦博（《题郭熙樵夫渡水扇》）等。
还有一个值得注意的地方是，这些人大都是苏轼一派，在北宋的
政治斗争中属于反对王安石新法的"旧党"。在一〇八五年（元
丰八年）宋哲宗即位后，新党失势，这些人先后被召回京城任职。
他们题郭熙"平远图"手卷时正在其被召返后不久，因此诗中多叙
私人友情。其中毕仲游是苏门四学士之一，他的题诗中写的"木
落山空九月秋，画时应欲遣人愁；因思梦泽经由处，二十年间若
转头"，尤其透露出宦海沉浮之感。而从郭熙的角度看，通过这种
描绘"木落山空"的小型手卷画，他得以和这些士人进行着思想
和感情的交流。由于媒材和内容的私人性，郭熙的这种画和当时
新出现的"小景"山水有很深的关系。小景的代表画家包括赵大
年（赵令穰）等，这里放的这张画是波士顿艺术博物馆藏的赵大
年的《湖庄清夏图》，作于一一〇〇年（图27）。沿卷轴展开的绵

1 毕仲游《和子瞻题文周翰郭熙〈平远图〉二首》其一："窗间咫尺似天边，不识应
　言小辋川；闻说平居心目倦，暂开黄卷即醒然。"其二："木落山空九月秋，画时应
　欲遣人愁；因思梦泽经由处，二十年间若转头。"毕仲游：《西台集》，商务印书馆
　一九三五年版，卷二十。

2 晁补之《题工部文侍郎周翰郭熙平远二首》其一："渔村半落楚江边，林外秋原雨外
　天。谁倚竹楼邀大篇，天涯暮色已苍然。"其二："洞庭木落万波秋，说与南人亦自
　愁。欲指吴淞何处是，一行征雁海山头。"

延小径引导观者穿过荷塘柳林，体验薄雾弥漫中的江南景色。到这一步，中国山水画可说已经进入一个全新的个人境界了。

三 山水画中的人物

最后我想谈一谈山水画中的人物。在大幅山水图中常常可以看到人的存在。由于这些形象一般很小——范宽《溪山行旅图》下部的蝼蚁般的商旅是一个极端的例子——人们常把它们称为"点景人物"，顾名思义是为了丰富画中的自然世界而加上去的次要形象。"点景人物"确实是在绘画中表现自然和人的关系的一种做法，但我们却不能说山水画中的所有小型人像都只有"点景"的目的。

我今天希望就这个问题提出两点建议：一是我们可以把山水画中的人和自然的关系看成是一个值得研究和讨论的重要问题，梳理出这种关系的不同表现方式和历史的演变。二是通过这种梳理和研究，我们可以进一步思考艺术家如何通过山水形象或在山水画中表现"自我"（self-representation）。比如我们可以问：当艺术家在画一幅山水的时候，他把自己摆在哪里？他是身在画外，创作一幅纯粹作为观看对象的山水景色？还是把自己想象在画中，或乘扁舟浮江或在松下观瀑？是不是还有更复杂的情况——如画中虽然空无一人实际上却可能隐含着画家的存在？由于在中国传统艺术理论中，山水画常常被认为是画家对自己思想感情的表现，那么对这些问题的思索显然是非常重要的。

沿着第一个线索，我们的人物是追溯中国画中对山水和人的关系的不同表现方式及其历史演变。在山水表现刚刚开始出现

图28 顾恺之《女史箴图》局部，绢本设色，英国不列颠博物馆藏

的时候，人物形象仍然占据主体地位，因此难以避免唐代张彦远所说南北朝绘画中"人大于山，水不容泛"的情况。美术史家所常常举的一个例子是《女史箴图》中的"射猎"一景，其中的射手和一座大山并列，二者比例明显失调（图28）。但是我想我们也不必因此把六朝时代的山水画都想象得如此幼稚。传顾恺之撰写的《画云台山记》一文就明显对如何协调山水和人的表现做了相当多的考虑。文章所规划的画面虽然仍然主要是一幅叙事画或故事画，表现张天师试验两个弟子的事迹，但对山水和人物的关系有细致的描写，甚至提到"山高而人远"这样的观念，明显比《女史箴图》中对山和人的表现先进很多。这种融合山水和叙事的绘画在后世继续发展。有时虽然乍看上去整幅画面以山水为主，像是一幅山水，但人物仍然构成情节性的核心内容，传李昭道的

《明皇幸蜀图》（图29）是一个典型的例子。对于被认为是文人经典山水的董源的《潇湘图》，美国学者班宗华（Richard Barnhart）将其和历史文献对照，认为实际上还是一幅叙事画，应该重题为《河伯娶妇图》（图30）。

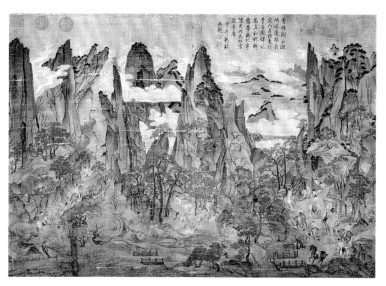

图29　传李昭道《明皇幸蜀图》，唐以后摹本，绢本设色，台北故宫博物院藏

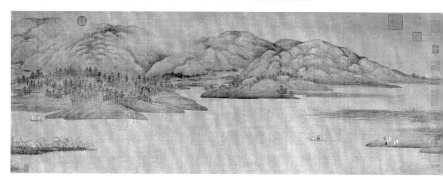

图30　董源《潇湘图》，五代（公元十世纪），绢本设色，故宫博物院藏

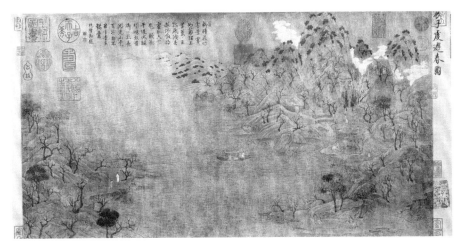

图 31　传展子虔《游春图》，隋代，绢本设色，故宫博物院藏

在我看来，虽然《明皇幸蜀图》和《潇湘图》可能具有叙事画的因素，但是由于自然景色在其中的比重和风格上的创新，"山水"已经明显地成为欣赏和审美的主要对象。相对而言，它们的故事内容已经成为次要方面，其中的人物与"点景人物"的距离开始模糊，后者的代表包括传展子虔的《游春图》（图 31）和传李思训的《江帆楼阁图》（图 32）等，以及五代北宋的"纪念碑式"山水画中的行人（图 33）（对于后者，郭熙在《林泉高致》中说："山之人物以标道路。"可见其非叙事性的补景功用）。但不管是包含叙事因素的风景画还是辅以点景人物的山水，它们基本都是作为"身外"景色而被构思和创作的。不管是万顷长波或仰止高峰，观者面前的画卷犹如向自然世界打开的窗口。虽然山水的氛围和绘画风格必然反映了画家的精神境界和文化修养，但这些画里的人物的意义一般并不在于直接表达画家的存在。在这个意义上，这些形象和另外一些山水画中的人物具有相当不同的意

图 32　传李思训《江帆楼阁图》，宋代摹本，绢本设色，台北故宫博物院藏

图 33　范宽《溪山行旅图》局部"人物以标道路"，宋代（公元十至十一世纪），绢本设色，台北故宫博物院藏

义，后者所表现的不再是客观世界中存在的人，而是作为主体的画家，此时被移植入画面中的山水之内。这些人物有如画家的替身（avatar），与观画者进行想象中的互动，尤其如果这些观者和画家志趣相通，属于同一个精神与文化的集合体。

这种"自我表现"山水画的一个比较早期代表是唐代画家卢鸿（活动于七一三—七四二年）的《草堂十志图》。虽然原作已失，现藏台北故宫博物院的宋或元代摹本应该是比较真实地保存了原画的面貌（图34）。此画纯以墨绘，在一幅纵二十九点九厘米、横六百厘米的手卷中分段描绘了画家在嵩山隐居常常光顾的

图34　卢鸿《草堂十志图》局部，唐代，纸本水墨，台北故宫博物院藏

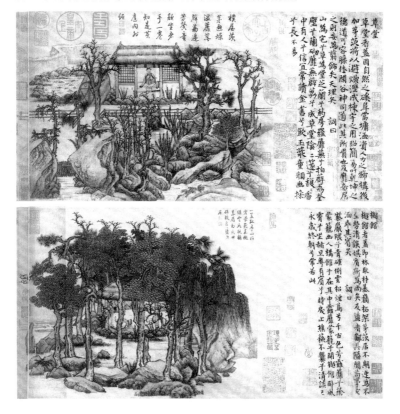

十个地方，其中有草堂、倒景台、樾馆、枕烟庭、云锦淙、期仙磴、涤烦矶、罩翠庭、洞元室、金碧潭。每段前各有一段题咏，对景生情，赞美隐逸的生活。每幅中都包括画家自己的形象，或在草堂中独坐，或在溪水间鼓琴，或振衣于山岗（图35.1—35.2）。宋代的苏辙在题为《卢鸿草堂图》的一首诗中有些调侃地说："尚将逃姓名，岂复上图轴。"想要隐名埋姓，怎么又在图画中出现了呢？

我们可以认为这幅画和在此之后的许多类似作品是中国文人艺术所造就的一种特殊的"自画像"。虽然古典西方美术中的肖像一般注重于对象的容貌特点，但是中国文人所强调的是精神上而非体质上的个人认同。通过把自己融入山水，他们所希望传达的是精神的而非形态的自我。在剩下的几分钟里，我希望简单地讨论从元代到清代的四幅作品。这些作品都很有名，在有关中国绘画史的书籍中屡见不鲜。我的讨论针对画中自然景物和人像的关系，探讨山水作为文人画家自我表现的美学思想。

我的第一个例子是元代画家倪瓒的一幅肖像，可能是他的一位朋友所画（图36）。画中的倪瓒似乎正在构思着一幅即将着笔的绘画。他右手握笔，左手拿着一张白纸，脸上空空如也，直直的眼神望向前面一个无可名状的地方。他思想中的境界在他身后的屏风上被"投放"出来。这是一幅以倪瓒典型风格绘成的山水，前景垒垒岩石上生着几株枯树，一间草亭掩映其间。越过一片宽阔水域，对面是一带浮现于薄雾之上的山峦（图37）。高居翰根据倪瓒一三三九年所画的一幅画和其他证据认为，虽然这幅肖像

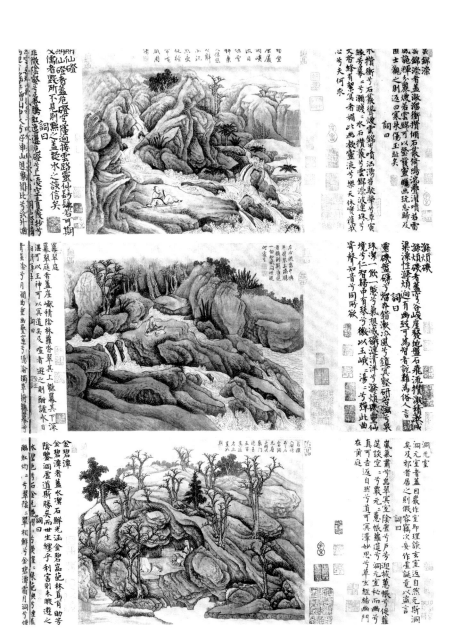

图 35.1 《草堂十志图》局部

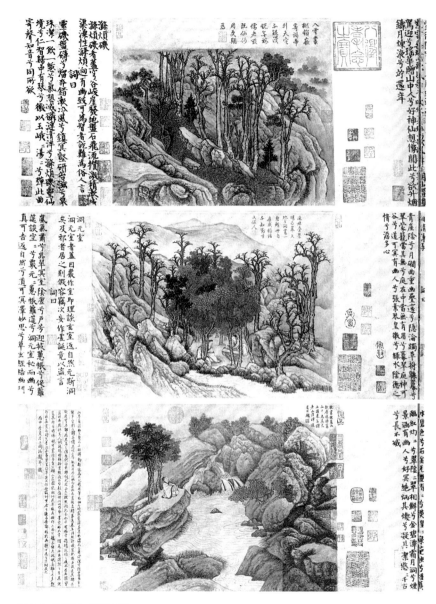

图 35.2 《草堂十志图》局部

图36　张雨题《倪瓒像卷》，元代（公元十四世纪），台北故宫博物院藏

图37　《倪瓒像卷》屏风上的山水图

是他人所作，但屏风上的山水有可能是倪瓒自己画的。[1] 这一观点还有待讨论，但不论屏风山水是谁所作，它的目的都是和倪瓒的肖像并置，从而揭示出画家内在的也是更为本质的存在。

我的第二个例子是王蒙的《青卞隐居图》（图 38）。该画作于一三六六年，因此和上面讨论的《倪瓒像卷》的创作时间大致相同。这张中国绘画史上的名作现藏于上海博物馆。画中危峰耸立，如一条游龙盘旋而上。论者常常赞赏该画构图的繁复充实、气势之雄伟奇特以及变幻流动的线条和浓淡墨迹。我在这里希望特别强调的却是两个容易被忽视的细节，表现的是两个士人或隐士：一个在山坳深处的茅屋中抱膝倚坐，另一个在右下角的树林中曳杖而行（图 39.1—39.2）。画家在后者旁的画面上用枯笔和焦墨作出的粗率皴擦透露出激动不安的情绪，应该是反映了画家作画时的心境。据王蒙的题款，这幅画所表现的是他家乡吴兴附近的卞山。专家根据画上收藏印推测这幅画可能是画家赠给表弟赵麟的。赵麟是赵孟𫖯之孙，与倪瓒等人交游。倪瓒在为其写的一首题画诗中说："文敏公孙清且贤，陶泓楮颖过年年。子由命也成菹醢，坐对鸥波一惘然。"这幅画所描绘的不但是对画家本人思想和情绪的写照，也可能映射着他和受画者精神上的联系。

我的第三个例子是明代画家沈周的《夜坐图》（图 40）。根据画上部沈周自己写的长篇题跋，这幅画表现的是一四九二年初秋的一个晚上，久雨新晴，沈周在他的"有竹居"里独处。夜半醒来，他点起蜡烛读了一会儿书，随即束手静坐，静听黑暗中的种

1　Cahill, *Hills Beyond a River*, pp. 116-117.

图 38　王蒙《青卞隐居图》，元代至正二十六年（一三六六），纸本水墨，上海博物馆藏

图 39.1—39.2　《青卞隐居图》局部

图40　沈周《夜坐图》，明代
弘治五年（一四九二），纸本水
墨，台北故宫博物院藏

图41　《夜坐图》局部

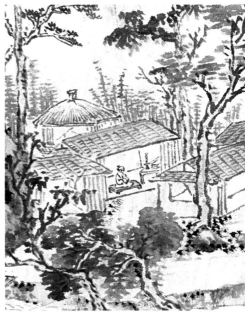

种风声、犬声、更鼓声，渐至天明时的钟声。由此深入哲学的层次去思考生命和宇宙的意义，用画家自己的话说就是"因以求事物之理，心体之妙"。[1]因此，这幅画所记录的既是画家生命中一个具体时刻，又是他对自己精神世界的深刻探索。虽然画中的微小人物无意表现画家的具体的相貌（图41），但整幅作品通过对文字、图像和声音的结合表现了他的"内部的自己"，可说是一幅以杰出的山水画形式表现的深刻的文人自画像。

我的最后一个例子是石涛的《黄山八胜》图册中的一页。这套册页画于一六六七年，为石涛首次游黄山时所作，常被作为"记游图"的典范。确实，石涛在册中通过八幅画面记录了自己游历黄山的经验（图42.1—42.8）。配以诗文，清楚地显示出他的游山路径。

从第一到第六幅，我们看到他进山的过程和随后访问的若干

1 沈周《夜坐记》："寒夜寝甚甘，夜分而寤，神度爽然，弗能复寐，乃披衣起坐，一灯莹然相对，案上书数帙，漫取一编读之；稍倦，置书束手危坐，久雨新霁，月色淡淡映窗户。四听阒然，盖觉清耿之久，渐有所闻。闻风声撼竹木号鸣，使人起特立不回之志，闻犬声猜猜而苦，使人起闲邪御寇之志。闻小大鼓声，小者薄而远者源源不绝，起幽忧不平之思，官鼓甚近，由三挝以至四至五，渐急以越晓，俄东北声钟，钟得雨霁，音极清越，闻之又有待旦兴作之思，不能已焉。余性喜夜坐，每摊书灯下，反复之，迨二更方已为当。然人喧未息而又心在文字间，未常得外静而内定。于今夕者，凡诸声色，盖以定静得之，故足以澄人心神情而发其志意如此。且他时非无是声色也，非不接于人耳目中也，然形为物役而心趣随之，聪隐于铿訇，明隐于文华，是故物之益于人者寡而损人者多。有若今之声色不异于彼，而一触耳目，挚然与我妙合，则其为铿訇文华者，未始不为吾进修之资，而物足以役人也已。声绝色泯，而吾之志冲然特存，则所谓志者果内乎外乎，其有于物乎，得因物以发乎？是必有以辨矣。於乎，吾于是而辨焉。夜坐之力宏矣哉！嗣当斋心孤坐，于更长明烛之下，因以求事物之理，心体之妙，以为修己应物之地，将必有所得也。作夜坐记。弘治壬子（一四九二年）秋七月既望，长洲沈周。"

221

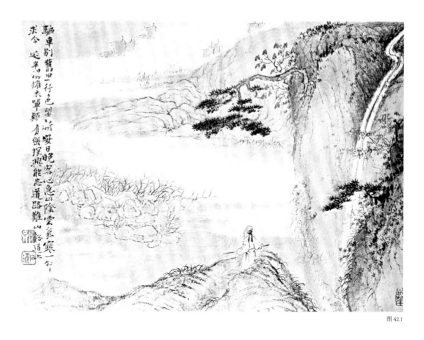

驅車別類昌旦一行色望水沂
眩日晚客心急山陰妻氣襄一年一
末令遠半切擁衣單頻有鼷僕與能忘道路難山谷道中

图 42.1

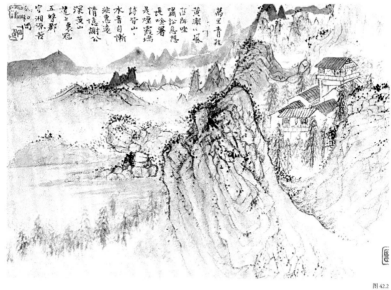

萬里青羅
黄瀨小坂
菜陰坐
噹訟息想
長噹暑
吳煙霧滿
詩智中
水音自愧
非惠郡
情憶謝公
深黃山
道上襄冠
五尊郡
守湘源古

图 42.2

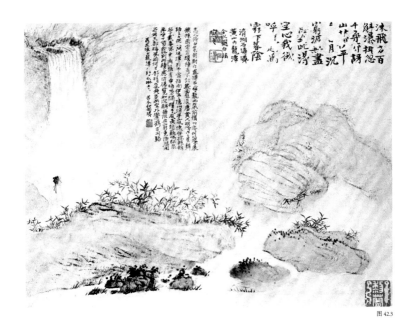

图 42.3

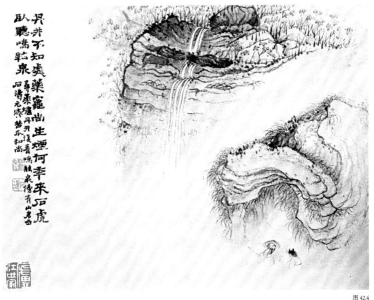

图 42.4

图 42.1—42.4　石涛《黄山八胜》册页第一至第四帧，纸本设色，（日）泉屋博古馆藏

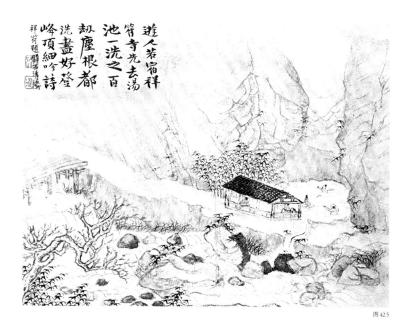

图 42.5

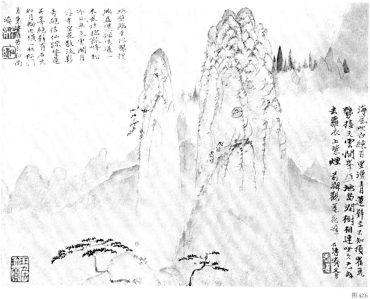

图 42.6

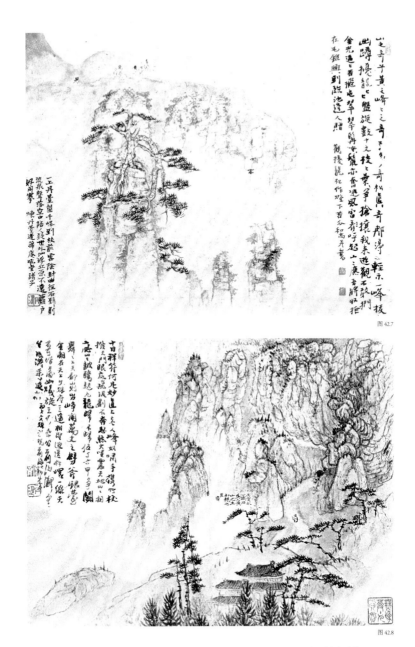

图 42.5—42.8　石涛《黄山八胜》册页第五至第八帧，纸本设色，（日）泉屋博古馆藏

225

景点，包括汤泉、祥符寺、白龙潭、丹井和莲花峰。画家的形象在画中反复出现，或遥望悬瀑或攀登绝壁。册页中最后两幅所表现的是他在祥符寺居住十天之后，登老人峰，访文殊院、炼丹台，观前海诸峰的情景。"文殊院"这页中的一个细节常被人忽略，我认为是石涛有意安排的一个颇具深意的"画谜"：在画面中心部位，几块巨石堆成一个侧面的人形，左臂抬起，头和肩上生有草苔（图42.8）。它好像是一个远古的巨人，虽然已经成为化石，但仍然保持着内在的生命。他是谁呢？石涛在这个石人旁边用纤细的隶书写着："玉骨冰心，铁石为人。黄山之主，轩辕之臣。""轩辕"指的是传说中创建华夏文明的黄帝，据说数千年前曾到黄山采集百草以炼制长生不老的仙药。这个石人所表现的因此明显是黄帝属下的黄山之主。但这还不是这幅画的谜底。更有意思的是：石涛在这个石人脚下又加上了一个微小的现实中的人物。和册页中的其他画幅联读，我们知道这个人物所表现的是旅行中的画家自己。但是在这里，他的角度和姿势与岩石巨人完全相同。很明显，石涛把自己表现成一个微缩版的"黄山之主"。回顾整套册页，我们认识到这次登黄山对石涛来说绝非简单的旅游观光，而是一个寻访历史、精神升华的过程。当他在岩石之间看到"黄山之主，轩辕之臣"的遗迹，他所感到的是一种深刻的古、今的相遇，也就成为了这幅画的主题。

在这讲的开始，我提出如果想理解中国山水画对世界艺术的贡献，就必须深入它的特殊"意义"。而所谓"意义"，也就是探索各种山水形象和中国的特定的文化、思想、宗教及政治的关系。我希望我举的这些例子对说明这一点或有帮助。

最后，在这个系列讲座的结束之处，我希望再次感谢复旦大学提供这个机会。也感谢大家的参与和兴趣。

/ 问 答 部 分 /

问题一：您近期有一本新书《荣荣的东村：中国实验艺术的瞬间》，您对荣荣及其艺术团体是怎样的态度？另外还有左小祖咒。您的古代研究比较多，对当代也有很多的关注，如何看待在全球语境里的中国艺术？

巫鸿：由于时间限制，我就在这里简单地回答一下你所提出的这个大问题。关于对古代与当代的关注，前几讲中我也被问到过。对我而言只是一个比较个人的兴趣，但是无论在古代、现代或是当代的时间范畴里，我都对"实验性"比较有兴趣，虽然我并没有使用这个词来讲古代的艺术史研究。我对艺术家们在成长过程中寻找的一些东西比较有兴趣，有些人则比较喜欢研究艺术家们在达到艺术生命巅峰状态时的作品。我那本《荣荣的东村：中国实验艺术的瞬间》小书中所记录的是二十世纪九十年代中期，一群尚无名气、经济窘迫、生活在困苦中的艺术家，因为拥有着自己的理想以及想要表现出来的欲望，他们在一起挣扎着去表现的状态，让我觉得很有意思，所以写了下来。

问题二：您所讲到的西汉常见的博山炉，至东汉时期发展成为一种较为规则的样式，上面也有神兽、仙人等。在其他的载体上，比

如汉画像砖石上也有这种神兽人格化的表现，也有狩猎图。从龟兹克孜尔石窟、柏孜克里克石窟到敦煌石窟的早期，以及云冈石窟中都有类似的图像，它们之间是否存在某种关联？也许最早期是佛教对博山炉产生了影响？一些学者对博山炉的考证文章中也有相关的表述，人在山上的图像，是否来自佛教的影响？第二种是早期的陶器上有山水的表现，在两河流域的文化中也都出现了惊人的相似，早期的陶器纹饰上是否表现了山水画？

巫鸿：你提出来的这个问题有点像我所说的跨地域研究、全球研究中的历史性研究，着重于追溯源头及传播影响的方向。这些问题需要仔细地研究，所以我在这里也无法为你断言其正误。有关这方面的讨论方法，我可以分享一下个人的研究经验：在研究一个形象的传播时切忌孤立，正如艺术或者文学都是一种"表达"，如果使用一个词是不够形成表达的，需要更多的词语才能形成一个句子，形成一种表达。无论是佛教美术还是其他美术，"狩猎"或"山"都是其中的一个词，要看它们所在的句子是什么样的。比如博山炉上还有其他的细节表现，共同组合成一套图像程序，要看其中每一个形象是否都体现了同一种意思，如果有不同，那么意味着什么？然后再向上探寻，不要抓住其中的某一点，就进行一对一的比较，而使其孤立于原境之外，这样的话是很难做下去的。

问题三：王季迁先生关注于从笔墨的方面来看待中国画的历程，您认为他这种方式对研究中国山水画来说有什么意义？对中国古代美术史的研究有没有比较大的借鉴作用或是意义？

巫鸿：绝对是有意义的。在很多层次上都有意义，并且还值得

我们进一步地发掘。对笔墨的研究和我今天谈的很多方面都是有联系的。笔墨并不单单是技术的问题，有很多精神的问题在其中。比如说在董其昌之后出现的某种笔墨，在技法上呈现出的点、线等可以被归为一种类型学的问题，但实际上也是一种精神层面的问题，即为什么要画出那样的线条，用来表达什么？甚至可以追问笔墨的概念。我认为笔墨是中国绘画中非常重要的东西，我对当代水墨美术的批评之一就是"有墨无笔"，现在很多画家希望革新中国的水墨绘画，但是往往缺少"笔"意。"笔"需要很长时间的训练，我们日常已经不用毛笔了，对技法的提升比较困难。研究中国古人怎么用笔，有时候比用墨还重要。对于笔墨的研究属于中国绘画研究的一部分，是不能分开的。

问题四：我是一个外行，听完您讲述的山水和人之间的关系后，想问一个外行的问题。您主要讲的是画家将自己置于山水之中，是画者与画的关系，但人与画之间的关系，除此以外还有观者与画的关系。我比较好奇在这么多年的发展中，观者与画之间的关系有什么变化？您有什么样的想法？

巫鸿：你这个外行问的问题其实比较内行。"观者"很重要，所以在美术史研究中，很多的注意力都放在对观者的研究上。传统美术史研究往往以研究艺术家的角度出发，但无论他创作的是什么，总会有预先设定的某个观众对象，这是与其他艺术或文学形式相同的，绘画尤为如此。无论是什么画，都存在一种观者的视线，也许文人画对观众的设定更为具体，局限于画者的朋友圈子。对观者的研究可以在很多层面上进行。有的是很具体的观者，有的则是比较模糊抽象的观

者，但都应考虑在其中。

回到古代山水画中人的问题，当时哪类绘画由什么人看，是可以试着去复原的。比如寺观中吴道子所绘制壁画的观者大概是谁，是比较清楚的，而敦煌石窟中壁画的观者是谁则比较复杂。因为在众多洞窟中有的是"家窟"，是否对所有人开放也未可知，这值得继续研究。另外还有宫廷中郭熙绘制的屏风画也是具有特定身份的人才能够看到的。沿着你提的这个问题，我们首先要做历史性的研究。"谁是观者"属于一个历史的问题，不是一个抽象的问题。刚才我所讲到的郭熙创作的两幅画（一幅立轴、一幅手卷）属于两种形式，预想的观者群体也不相同。在距离创作时间很久后的今天，已慢慢取消了当时的预设，现在它们公开展陈在上海博物馆或台北故宫博物院里，所有参观的人都可以看到。但对当时的观者而言，无论是观看的场合或者空间甚至时间——是举行文人雅集或者在其他时间和场合观看，这些都和"看"有关，都值得研究。

问题五：请谈一下您对中国画创新的看法，谢谢。

巫鸿：这是一个关于艺术创作的问题。对于中国画创新我真的没什么看法。我对艺术的看法，首先一个就是技法上的水准是可以评价的。现在有那么多家、那么多流派，客观上很难说哪种风格更好。我个人认为如何评判艺术品的高下首先是艺术家本人设定的问题。如果艺术家设立了一种创新的理想，就向那个理想去努力，越接近就呈现出一种创新。如果艺术家本人也无意去创新，也就不存在这个问题了。所以这个问题我也不好回答。

问题六：我想问一下关于"水"的问题。在中国画中很少有表现海洋的，但实际上在中国的地理环境中，海岸线非常长，而且在我们的文学诗词歌赋中也有很多对海洋的描写，为什么在山水画中就很少见？虽然也有一些画，但表现方式非常简单。另外一个问题，水在山水画中是不是有特定的含义？

巫鸿：一般来说，很难回答为什么人们不做某种事，我们平常研究的多是人们为什么做某种事情。所以问为什么不画海洋这个问题我也很难回答。中国人一般而言不属于海洋文化，比较内向。农业社会，重视土地、内陆取向。人类学中也有那么一说。但话说回来，其实中国画中表现海洋的也有，就像我刚才提到的画三神山时，比如蓬莱、方丈等，也会画海。比如明代吴门画派的文嘉就画过，虽然画的重点并不是表现海洋，而是仙山。专门画水的画也有，像马远就画过几张水图，藏在故宫，表现不同样式的波浪。但那张画有点儿像习作的味道，仿佛在练笔，没有什么明确的主题。

在我的理解里，中国的"山水"是一对概念，完全没有水的山也很少。水有时是河流，有时是溪水，有时是瀑布，山间总是有水。山作为更主体和中心的表达形象，就像郭熙在《林泉高致》中所说。水似乎是用来给整个画面增加灵气的，使其变成活的东西。另外，还有一系列画卷，如《长江万里图》等，画面沿着水路走，有点像地图的味道，各处附有题签注明名胜古迹的名称，但又不完全是地图。这种类型的画也不少，究竟属于哪一类，有人在做研究，也有人称之为"地理类山水画"，仍将其归属为山水画的一类中。那么，沿着"水"这个概念确实可以做相关的研究，包括山与水的关系、水的意义，以及什么样的水可以入画等。

问题七：我想问一个问题，您对于中国美术史的研究大多是放在原境中去做的，您的研究方法与中国传统的考证方法有什么不同之处？另一个问题是，您是怎样运用环境还原的方法结合历史材料去做研究的？

巫鸿：我这几次讲演用的并不是通常使用的那种原境还原的方法。我确实常常提及做历史研究需要基于个案研究，从具体的物质环境比如一座坟墓、一座庙宇等开始，层层重构社会的、思想的、宗教的环境。但这次我没有使用这样的方法，而是尝试着回归美术史研究的核心概念，超出个案研究，当然其中也简单地提到了一些个案。但是总的来说谈的是比较大的问题，比如器物，比如山水，找出中国艺术中的 DNA，这是带有一定实验性的做法。考证学本身是一门博大精深的学问，也是很多学问治学的基础。所以说很多东西或方法，包括考据学与所谓宏观的研究，未必是对立的关系。只是有时会出现一些理解上的误区，将二者人为地对立起来，实际上在具体的研究中都是可以同时使用的。

问题八：您刚才提到中国山水画中人的形象很小，到了明末清初陈洪绶等画家将自己的形象画得很大，将本人的自画像放入山水画中，是自己的主观愿望还是其他的社会原因？

巫鸿：这个问题挺有意思。如果我们相信卢鸿确实创作了《草堂十志图》，将自己的形象绘入画面中，那按比例来说也不算太小。宋代的画家倒确实是习惯将人物画得更小。受你启发，我在想宋代的画家在山水画面中把人物画得很小，无论是自我表达或是描述行旅，是否是与宋代对天地与人的关系等理学理论有关？这一点我只是暂作

假设，可能应该放在那个时代的思想氛围中去思考一下。

问题九：您可否讲解一下宋代界画中的山水？

巫鸿：或者说是"山水中的界画"？界画指的是宫殿房屋的绘画，一般画在山水之中。有关这类绘画，独幅画中有，壁画里也很多，比如山西岩山寺就有很好的界画，背景中有漂亮的山水。对于这个问题我没有深入地研究，我认为这些壁画是山水画与界画的结合。另外有些手卷，例如《洛神赋图》的一个版本，现存在大英博物馆和故宫博物院里，有人怀疑是寺观壁画的底本小样，其上也有榜题，画中有很多山水，宫殿、舟车等画得非常有界画的味道，也可以就此题目进行研究。

全球景观下如何重写中国美术史：
专访芝加哥大学艺术史系教授巫鸿

十月十二日至十月十九日，芝加哥大学教授巫鸿在复旦大学以"全球景观中的中国古代艺术"为题带来四场讲座，对中国古代美术的重要特点进行反思。他提出这样一个问题：传统中国美术对整体的人类美术史作出了什么最独特也是最有价值的贡献？《东方早报·艺术评论》在讲座期间对这位著述颇丰的中国美术史学者进行了专访，就此次讲座的主旨、美术史学的研究方法、中西方的理解与误读等问题进行了探讨。

艺术评论：此次你在复旦大学的系列讲座以"全球景观中的中国古代艺术"为题，选择了礼器、墓葬、手卷和山水分别作为四讲的主题，为什么有此选择，它们是你心目中中国古代美术的四个代表吗？

巫鸿：也不一定，我没有一下子想那么远。就像在第一讲时所说，我想反思一下中国美术有什么特性，还不是说思想、文化如何，最重要的首先从艺术的种类和形式出发，看看哪些和别的艺术传统相比是最特殊的，这是我开始构想这几个讲话时给自己提出的问题。这个问题的起源是国外学界中开始有这样的讨论，同时也联系到一部中国美术史应该怎样书写。现在的美术史写法基本上是以年代学来进

行，自遥远的时代起一个朝代接着一个朝代，这种写法很容易将我刚才提出的问题掩盖。另外，在复旦大学的这个讲座虽然是由文史研究院经办，却是面对全校师生的，我对观众的定位是来自不同系所和专业的人，也包括一些校外的人，所以就想如何利用这个场合，不去回答一些特别具体的问题，而是从宏观的角度反思一下中国美术。

什么是中国美术呢？当然我们可以说凡是中国这块地方上产生的都是中国美术。但是这不免有些简单。就像谈论一个人，如果只说这个人生在江苏或上海，那不过仅仅是介绍了一个背景，更重要的是应该谈论这个人的性格或者个性、成长经验等。于是我就想用这四讲来讨论中国艺术的一些核心性格或个性。当然四讲不可能全都包括。目前做的是先选几个首先在我脑子里出现的方面，以后也一定还会发展。

艺术评论：你在第一讲谈论礼器时用到"微型纪念碑"和"纪念碑性"这样的词，非常西化，当场也有观众提出疑问，为何一定要用西方的概念来证明中国亦有不同形式的纪念碑性，你怎样回应这个问题？

巫鸿：开始我用的这个词是英语，因为书是用英语写的（巫鸿于一九九五年出版《中国古代艺术与建筑中的"纪念碑性"》，二〇〇九年翻译成中文）。用"纪念碑"或"纪念碑性"这些词来解释中国的东西比较容易被西方学者理解，因为这是大家共享的概念。后来这本书翻译成中文，语境不同了，就需要想一想什么样的中文词能够较好地表现"纪念碑性"这个概念。说实话"纪念碑性"在西方也是个新造的、有点别扭的词。monument（纪念碑）是大家都熟悉的，但

monumentality（纪念碑性）是个抽象化的、新造的词。

我对你提的问题有两个反应，一是觉得这是个挺好的问题，我们应该争取找到一个好的中国词。既然中国古代有这种微型纪念碑的存在，因此也可能有相应的语汇。后来我想到中国古代其实有个词表达相似的意思，就是"重器"。这里"重"的意思不仅是指器物真的沉重，它当然可能很大很重，但更主要的是指对社会、政治、家族等方面有特殊重要性的器物。举个例子，中国古代的"九鼎"象征王朝，根据传说夏代创始人大禹铸九鼎，后来夏代气数尽了，最后的统治者夏桀不争气，九鼎就自己移动到商代去了。所以九鼎被认为是有神性的、象征正统的政权，这就是我所说的"纪念碑性"，在中国不是以建筑的纪念碑的形式体现的。但是话说回来，对现代人来说，"重器"这个词可能比起"纪念碑性"还要难于理解。

有时候人们幻想能有一套完全的中国词汇来谈中国古代的东西，这可能不现实。第一，我们现在用的词汇很多都是外来词，比如"艺术""美术""美学"等，都是由日本传来的，而日本又是受德国影响。我们今天所用的学术语言有多少是真正从中国古代传承到今天的？所以这种想象只能用中国古代的词汇解释中国古代，本身也可能反映了对当下的现状缺乏常识。我觉得外来语是可以用的，只要我们把它们定义好、解释好，让人们明白它在说什么。其实我们每天都在用外来语，不但是在美术史和艺术史里，在科学、技术方面的就更多了。第二，我认为我们同时也应该发掘中国古代的对应概念，比如"重器"就是一个例子。我们应该对其加以说明，使其在现代生活中重新得到理解。

艺术评论：你的讲座希望回答一个地区的美术会对全球的美术史作出怎样特殊的贡献，能否细谈一下地区的美术是如何与其他地区互动并对全球美术产生影响的？

巫鸿：现在大家都理解的"全球美术"的意思，举个简单的例子，有一种美术馆被称为"百科全书式"或者"全球性"美术馆，其中展览全世界的美术。像大英博物馆、大都会艺术博物馆都是，在一个屋顶下展示从古到今的多种美术传统。但是这种对"全球美术"的解释比较简单，强调不同传统的共存而非比较性的理解。我们应该看到每个地方的美术都不太一样，不同地区创造出来的东西，用的手法和材料、表现的方式、艺术的功能以及发展的历史都不同。对这种不同的认识不是要分出优劣和先进落后。艺术和工业发展不同，不是进化式的，不是从低级到高级，越来越先进。世界艺术最有意思的地方就是它的丰富性，每个传统，每个时期都有它的特性。如果要研究世界艺术史，就一定要把这种丰富性给保留住。如若只以一种艺术标准去衡量，就没有意思了。比如说我将要讨论的山水艺术，不理解中国画的人可能会觉得中国人画的山水都一样，看一千张都差不多。这是因为他不懂。以同样的道理，可能我们也不懂外国的艺术，到欧洲和美洲的教堂，看所有的圣母像都差不多。那也是因为我们不理解。所以才要互相理解和学习。这是回答你刚才提出的问题的大前提：世界艺术有很多传统，有中国的传统，还有其他传统。我估计所有人都可以同意这一点。

然后我们就可以在这个大框架里继续想一想，进行比较，从这里就产生了一些研究方法。在讲座中我提出有两种基本的对全球美术的研究方法。第一种是历史性的方法，研究各地的美术是怎样在时空

中连接和互动的，比如说佛教艺术如何从印度传到中国，并在这里产生了中国式的佛教艺术。当代艺术更反映了这种互动性。第二种方法是比较抽象地去研究不同艺术传统的走向和性格，而非具体的历史关联。这两大类研究就可以产生很多新的问题。

为什么我现在不断地谈这个？这是因为到现在为止中国美术史主要还是自己做自己的，西方美术史家也是如此，对自己的研究领域十分熟悉，对外面的却不一定知道多少。现在出现了这样的"全球美术史"的潮流去打破这个壁垒，把眼界开得大一点，拓宽自己的视野。这是个好事情。

艺术评论：你提到打破壁垒，拓宽视野，这种研究方式一方面对研究者本身的知识储备要求很高，这种宏大叙事也很容易为人诟病以论带史，你怎样看待？

巫鸿：我觉得能做什么就做什么，而且每种做法都有它的好处。提倡研究全球美术不能说个案研究、仔细考证就不好，我也在做。但这也不意味着大家都必须做个案。所有人做一样的事情，那多没意思？哲学家的思想最为广阔抽象，总不能因为他们不考证而说哲学无用。我觉得说不好听点，对不同观点和方法的拒绝往往反映了狭隘的、自我保护的观点。不同学科和方法之间应该相互尊重，而不必争论彼此的高下，更不必争论谁更代表了真理。比如考古学和美术史研究往往使用相同的材料，包括墓葬、器物等，但做研究的方式不同，问的问题也不同。我们不能就说一个方式是正确的而另一个不是。有的时候出现磕磕碰碰、相互诟病的现象，往往是因为对别人做的东西不够理解，所以会觉得没有价值。我认为还是要尊重别人的研究。

关于宏大叙事和个案研究，我认为两者都需要。对宏大叙事的反思是受到后现代思潮的影响，至今已经三十多年了。但是现在又开始对后现代思潮进行反思了。对于现代主义那种在进化论基础上构造出来的"宏大叙事"的批判是非常重要的，因此我们目前所谈的"宏大叙事"并不是指原来的进化论，也不是假设一个绝对的、普世的价值。所以不能一看见有人谈大的东西就都要反对，不能认为大家都得做小的命题和具体的个案。大小两者都要谈。大的研究要从具体的研究出发，要有根据，不能架空，特别是在史学这个领域里。具体的研究则应该慢慢积累，逐渐发展到更高层次的综合。比如史学界谈唐宋之间变革已经谈很久了，这种大的问题不能不问。我在讲座中提到的佛教艺术传入东亚以后的发展，也是这种大问题。我们可以比较各地的经验。日本原来很强盛的墓葬艺术基本消失了，但中国就不是这样。中国找到一种方法，是佛教艺术和墓葬艺术并行发展。看看北魏洛阳，北面是北邙山上的墓葬区，南面是龙门佛教石窟。两种宗教礼仪文化并行互动。现在往往研究墓葬就单看墓葬，研究佛教美术就光看石窟，实际上需要把这两部分结合起来看。不回答这些大的问题就看不见整个面貌。所以问题不是宏大叙事好还是专案研究好，而是在哪个层次上去做。

艺术评论：可否这样认为，大的学术背景已经到了对后现代批判的阶段，后现代反对宏大叙事，反对极权主义对个人微小的观念，这个是否也已经走到了矫枉过正的阶段，需要反思，需要将宏大和微小结合起来看问题？

巫鸿：我觉得也不能简单地这么看。我现在看现代主义和后现代

主义，都是将其看作历史现象，二者都在一定的时候代表了一定的思想结构。对于后现代主义，现在看来也有很大局限，包括对于碎片状呈现的强调。但是它提出一些理论，历史学家应该把后现代现象和理论放到它的历史条件中去理解，而不是作为理论教条。对历史学家来说没有理论教条。后现代主义对当代资本主义文化，包括建筑和美术，都提出很多重要的东西，但现在我们考虑问题可以不用背着那些词语的包袱。当初可以超脱现代主义的东西，现在也可以超脱后现代的解释，去自由地想。对于目前这种思想状态还没有一个新词，还没有"后后现代"的说法。后现代、解构主义的理论化程度很强，对文学研究、美术研究、历史研究都有很大影响。在西方美术史研究和教学中，现在的状态是又回到美术馆去研究具体的东西，从而反思理论。

艺术评论：不久前你的第一本著作《武梁祠：中国古代画像艺术的思想性》中文版又再版了，有人说这本书是用艺术史的方式去研究考古资料的范式，现在回过来看，你认可这种说法吗？

巫鸿：不同意。武梁祠这批画像石材料不是考古资料，它们不是出土的，从宋代就已经被著录，和考古没有直接的关系。中国古代把美术限制在书画而不包括建筑、雕塑，到现在还存在以书画为中心的美术史传统。可能由于那本书不是谈论书画，有人就觉得是谈论考古资料了。其实我觉得《武梁祠：中国古代画像艺术的思想性》主要的对话对象是思想史和社会学，就像副标题"中国古代画像艺术的思想性"所显示的。谈的是画像石中的祥瑞、天命观以及三纲五常和史学观念等。这几天我还在讲，过去的想法是要想了解历史知识的话就要看书，书既是知识的来源又是研究的证据。但《武梁祠：中国古代

画像艺术的思想性》希望做的是使用图像材料来了解社会、思想、性别等。在解释方法上是用图像志和图像学的方法去接触社会史、思想史。我的其他一些书里用了很多的考古材料，比如《黄泉下的美术》和《礼仪中的美术》，但是《武梁祠：中国古代画像艺术的思想性》中新的考古材料倒是不多。

艺术评论：你对于近几年的考古发现有什么兴趣和关注吗？

巫鸿：我对考古材料和研究一直很关注。我从来不觉得美术史和考古学之间是争论、对立的关系，两者的目的都是理解历史遗存。考古学使用地层学、类型学等方法对整体的遗存进行记录和分析，美术史的研究更接近于挑一些特殊的遗存和东西，更多关注社会性和思想性的内容，更强调视觉性，而不是对材料做大规模的量化研究，因此和考古学是相辅相成的。考古学和人类学、统计学，乃至于自然科学更接近。但我感到对于古代美术史研究来说，考古仍应该是一个重要的基础。

艺术评论：你谈到中国书画，从宏观角度看，西方对中国书画的研究到了什么样的程度，有没有一种误读在里面？

巫鸿：西方对于中国书画的研究在二十世纪初，甚至更早就开始了，积累下来，达到的水平还是很高的。像苏立文、高居翰、班宗华等，都是一流的美术史家，国内的很多学者看了他们的书也感到有启发，也尊重他们的学术水平。西方的研究者一般不像中国研究者那样一下子做很多。因为受到语言和学术背景的限制或鼓励，他们往往选择集中的题目，做的时候因此可以很深入。比如一个论文写上七八

年甚至十几年，就只研究一个古代画家。有一些华人去国外，包括李铸晋、方闻等，还有我自己，都主要是在西方工作，有时候很难说学问是西方的还是中国的，可能两边都沾上。如果说西方的中国美术史研究有不足之处，那就是它还是比较窄的，毕竟人数少，比如哈佛大学、耶鲁大学就只是一个教授教中国美术史，上下四五千年都要管。研究人员多一点的学校，像我们大学（芝加哥大学）和普林斯顿大学，也不过是两三个，这和国内的研究力量是没法比的。所以这方面的研究在国外不可能做得非常广。可以做一些专题，但没法对这么多新的考古材料、文献材料做全面的考察。这个缺陷也是自然的现象，是需要各方交流来互补的。

还有一点，也不一定是缺点，就是国外学者处于国外思想的学术研究环境，他们的研究方法和解释方法必然会受到这个环境的影响。西方的研究和国内强调的重点未必一样，有时候中国美术史的研究会顺着西方美术史的研究方向，比如二十世纪八九十年代的时候西方绘画研究中强调赞助人的问题，用的是社会学研究方法。于是做中国美术史的人，比如李铸晋、高居翰等也都有了一些赞助人的研究。把这些研究放在那个大圈子里就可以理解它们的来龙去脉。当然研究赞助人只是美术史中的一个特殊的研究方面，这种研究强调的不是艺术家的独创性。现在也可以反过来想一想对赞助人这个问题是不是强调得太多了呢，造成艺术家完全无能为力，成为社会力量传声筒的印象。所以在读西方美术史的研究著作的时候，不一定把它当作楷模去模仿。可以看看听听，同时也可以理解它对西方的中国美术史研究的影响。

艺术评论：能否夸张一点地说，因为你是中国人，所以在面对

中国传统书画时对于笔墨本身有更多切身的感悟体会，而对老外来讲，更多的是从画家的社会关系的角度而不是从画本身去谈，因而很难体会到画本身的美感？

巫鸿：这点我是反对的。西方有一句话我一直很喜欢："The past is a foreign country." 我把它翻译成"过去即异域"。比如我们研究唐代画，其实唐朝人的笔墨和我们没有什么关系。我们这几代中国人基本是在西方的思想系统以及物质环境下成长起来的，是在一个全球化、现代性的背景里受的教育。我们和传统中国画的关系是模糊不清的。有的学生还写写毛笔字或者亲戚是个书画家之类，但这都是相对偶然的因素，不足以形成整体的精神和思想的环境。说现代的中国人自然就可以理解古代中国的艺术和文化情感，我觉得有点夸张。但有一点是很重要的，就是文字。通过文字我们和古人有直接的联系。作为现代人的我们还是会读一些古诗，看古代小说，这是有联系的。这个联系外国人没有。但是也不是说他们就不能建立这种联系。有些外国学者在中国文字上的研究很深，有时候他们对唐宋诗词的理解可能比我们还要精到。汉学家如宇文所安是这样一个例子，我也很受他的书的启发。

艺术评论：中国艺术史研究在西方是一个比较窄的领域。台湾研究艺术史的学者除了英语之外还通日语或韩语，因此他们常以亚洲的研究视角做学术，你如何评价他们的研究和大陆研究的异同，以及台湾大学艺术史研究所和西方的关联性？

巫鸿：台大艺术史研究所在这个领域是个很强的学术基地，它基本是按照美国的模式来建立的，方闻先生的影响很大，他的学生石守谦、陈葆真也在那里发挥了极大作用。台湾还有一些大学也有美术

史系，比较接近大陆艺术学院中的美术史学。把美术史放在一个研究所里，建立在综合大学里，这是美国的模式。建立起来以后也吸收了具有其他学术背景的学者，如谢明良等在日本拿博士学位的学者也在那里发挥了很大作用。所以目前这个所也不完全是美国式的，其实还有"中央研究院"的学术影响。我觉得他们做得很好，形成了自己的风格，研究做得很扎实。我认为这个研究所可以作为我们这里建立美术史系或专业的一个参考。

艺术评论：朱青生教授在接受关于二〇一六年中国承办世界艺术史大会的访谈时提到，日本的艺术史学会前主席田中英道先生一直认为中国没有资格承办世界艺术史大会，理由是中国没有作为科学学科的艺术史专业，中国的艺术史仍与艺术混为一谈。中国现行的文博体系下，传统的文物学与艺术史有交叉，但很多文物学的学者本身不一定了解和认同西方艺术史的研究方法，你能不能就此谈谈中国的高校未来应该如何建设艺术史学科呢？

巫鸿：美术史是一个发展很快、影响不断增大的学科。西方的历史系、社会学等都需要处理很多视觉性和物质性的材料，所以现在很多不仅是学生，甚至教授都会从艺术史学习研究方法。除了知识和方法，作为学科需要一个学科建制，包括从教育部下来到每个大学这样的流程，要有教学研究规划，这样就有了建设中国艺术史还是世界艺术史的问题。我比较建议做世界美术史。至于这个研究所放在哪里，世界上有不同的模式，"二战"后主要的倾向是美术史作为一个人文学科，把它从艺术院校里拿出来。因为艺术史主要是研究过去的事情，所以和历史学在性格上更接近。虽说艺术史在西方一般是一个独立的系，如

果说非要和某个学科放在一起的话，历史系也是一个很好的选择。

艺术评论：能不能这样理解，你认为相比于美术学院，中国美术史学科的建设更应该放在综合类大学的历史系？

巫鸿：这需要考虑历史背景。我觉得如果现在已经在美术学院的话也没有什么不好，可以继续发展，建立与别的大学和学科的关系，但同时也在综合大学建立起美术史研究。目前很多人还不理解这个学科，常常认为是谈谈艺术和美，不疼不痒的东西。我作的这个系列讲座也是希望向更多的人介绍这个学科，让他们看到美术史和他们自己研究领域的关联性。

艺术评论：大家知道你在中国古代艺术研究上很有造诣，同时也涉足当代艺术的收藏与策展。你如何看待在西方眼中的中国当代艺术，有没有被脸谱化或政治波普的倾向呢？

巫鸿："西方"其实也很复杂，不可一概而论。有些西方人在"798"的画廊一逛，觉得很多中国当代艺术是抄袭西方的，这种看法我觉得不用太认真对待。另外有些人觉得中国当代艺术是一个很有意思的现象，有这么多人蓬蓬勃勃地在做，他们会比较严肃地提出一些问题，这种西方人也在学习。你说的脸谱化也是有的，我们也有一些艺术家有自我脸谱化的倾向，会有一些定型化的东西。但是我觉得一些比较认真的西方批评家或艺术史家会超越这些表层现象看待中国当代艺术，不因为个别的脸谱化就否认它的整个的价值。

<div style="text-align: right">陈诗悦　姜岑　盛逸心（实习生）</div>

附 录 二

以"全球景观中的美术史"视野
兼看中国古代与当代

　　二〇一五年十月中旬，巫鸿先生在复旦大学进行了总题为"全球景观中的中国古代艺术"的讲座。讲座部分延续了巫鸿教授在《武梁祠：中国古代画像艺术的思想性》《中国古代艺术与建筑中的"纪念碑性"》《重屏：中国绘画的媒介和表现》《黄泉下的美术》等名著中的比较视野和研究方法，但更将问题集中于"什么是中国古代艺术对人类艺术史作出的最独特、最有价值的贡献"这一中心问题。

　　在杰出的美术史研究的同时，巫鸿教授保持着对中国当代艺术的关注。一直以来他对当代艺术的敏锐发掘、有力论述，以及对当代艺术"展场"历史和现状的关注与积极推助，同他的美术史研究一样，影响广泛。

　　《艺术新闻／中文版》以"全球景观中的中国古代艺术"讲座为契机，就全球景观中的中国古代艺术研究以及中国当代艺术生态及发展等问题访问了巫鸿教授。

　　《艺术新闻／中文版》：这次"全球景观中的中国古代艺术"讲座延续了您之前美术史研究中的主要方法，又有新的侧重点。它的"重新提问"主要体现在哪里？

巫鸿：我原来的著作如《武梁祠：中国古代画像艺术的思想性》《黄泉下的美术》等基本上还是在中国语境中来讲，主要依从中国美术发展的内在逻辑。从线索上看，主要是线性历史的逻辑。这次系列讲座，我有意将问题提得更大一些。这体现在"全球景观"这一提法。"全球景观"是个空间性的视野，用它来探讨平行发展的世界各地的美术，能使我们更关注于世界各地美术形式的独特性。以往的研究我们主要根据时间线索，在一条时间线索上来看同一历史时期不同空间中美术的表现形式。而"全球景观"主要是以空间来看时间。它首先关注的是世界各地不同空间中美术形式的独特表现，再仔细辨别它们之间的相似特征，提炼出一些"可比性"以至"可比类型"。我们希望通过梳理这些"可比类型"的发展脉络来重新梳理人类历史的脉络。

《艺术新闻/中文版》：我们注意到您近年出版的《废墟的故事》，延续了之前几本书中比较的视野，又体现了某种描述历史的新的意图和方式。您能为我们着重介绍一下《废墟的故事》这本书吗？

巫鸿：在《废墟的故事》中，我首先在"丘""墟"等这样的中文语脉中梳理中国古代"废墟"意识的多种表现。我认为中国古代艺术中的拓片、古画中的碑与枯树，乃至各种"迹"——神迹、古迹、胜迹等都是内化的"废墟"的表现方式。随着摄影技术的发展和艺术家的全球交流，中国艺术又经历了一个西方人想象和描绘的以建筑形态出现的中国废墟"入画"的过程。而随即差不多同时出现的"战争废墟"则更多体现了近代中国经历的现代民族国家的重塑运动。

可以说《废墟的故事》有比较视野，但更多从中国语词自身的

脉络出发。它从古代讲到近现代和当代，但其中有一个注重分析跨国图像技术影响的图像史的讲法，并不完全依照社会史的线索来讲。

《艺术新闻／中文版》：您在关于中国当代艺术的论述中，曾多次提到有关中国当代艺术的"当代性"问题。您觉得可以用"空间""时间""身份"这个三角关系作为认知中国艺术中"当代性"的依据。这是不是也体现了您美术史研究视野的延伸？另外，对近年来中国当代艺术的发展生态，您怎么看？

巫鸿：研究当代艺术肯定有很多种方法。我的视角肯定是与一种美术史的视角相联的。"当代艺术"有其历史，在西方开始时就有它具体的发展脉络。中国当代艺术二十世纪八九十年代的情况与二〇〇〇年以来的情况有很大不同。我觉得从史的角度看，能够看清它的延续性。而将它与西方当代艺术发展历史进行一些横向比较，也能帮助我们看到它的未来流变，并作出一些梳理和引导。我觉得八九十年代的中国当代艺术对社会问题很敏感，有很多自己的回应。而二〇〇〇年以来的中国当代艺术则很不一样。总体上来看它们相当商业化，也相当国际化。它们似乎对于社会问题不是那么敏感了，但与商业文化的主流更为融合，与当代艺术的国际化潮流也更贴近。

《艺术新闻／中文版》：近年来中国城市美术馆、博物馆发展很快，也有了不少独立经营的展览场馆。对于中国当代艺术空间的拓展及其历史您一直很关注。对近年来中国当代艺术"展场"的发展，您觉得目前比较好的发展方向是哪些？应当更多努力的又是哪些方面？

巫鸿：近十年来，中国当代艺术"展场"空间的社会接触面扩

展了。不同性质和经营方式的"展场"带动当代艺术更广泛地与社会接轨。这是比较好的方向。我希望它们能够得到更大的发展，但这是一个历史大势中的发展，不是仅凭个人的力量能够做到的。这个发展过程中的许多因素都很重要，我认为其中一个比较重要的方面是建立起好的"艺术标准"。这种标准的建立不能仅仅靠简单的好与坏判断，而需要持续、细致、富有成效的鉴别、批评和讨论。目前这种细致、有效的工作还比较少。这需要时间，不能着急，需要缓慢而持续的努力。我们现在很多事情都是很快地冒出来，但没有足够的耐心去进一步积累、持续其发展，艺术活动也是一样。要稳定地在高水平上发展不是那么容易的。我希望美术馆、博物馆等当代艺术展场能够力图使自己的活动保持在一个较高的水准之上，贯穿某种标准。这样十年下来，或者更多的时间之后，它们才能成为真正的有权威的艺术平台。从艺术发展的历史来看，也是必然会经历这样一个过程。